艺术设计类专业应用型人才培养系列教材

艺术设计导论

主　编　刘　旭　刘思如　刘丰溢
副主编　刘　仁　隋晓莹　王　卓　吉　红

北京理工大学出版社
BEIJING INSTITUTE OF TECHNOLOGY PRESS

内容提要

本书是为准备踏上艺术之路的莘莘学子明确学习的方向，本书主要分为六个章节，第一章是对艺术设计概论的概念、范围、发展历程进行概括，让学生对艺术设计一词有一个总体的了解；第二章讲述的是在教学实践中如何巧妙地训练设计的思维方式，如何合理地运用设计的方法以及如何正确地表现艺术情感；第三章是通过对中外艺术史的研究，探索艺术和人以及人类社会的关系，研究艺术设计和人类生活方式之间的关系，理解艺术设计存在的价值，探讨文化传统的继承和发展；第四章调设计师在设计中的主导作用，强调人的主观能动性在艺术设计中的重要性，并为学子们建立职业规划提供帮助；第五章列举了八大主要艺术学科的作品，供学生品评和研究；第六章现代艺术设计的创新与发展是和大家共同探讨艺术设计的发展方向。希望广大学子通过对这六章内容的学习，能了解艺术设计，喜爱艺术设计，并能够灵活运用艺术设计，为自己今后的艺术之路建立目标并培养作为一个艺术工作者的社会责任感和使命感。

本书可作为专科生、本科生或研究生低年级的教材使用，也可为有一定艺术基础的学生对艺术的继续探索提供指引。

版权专有　侵权必究

图书在版编目（CIP）数据

艺术设计导论 / 刘旭，刘思如，刘丰溢主编 .-- 北京：北京理工大学出版社，2022.5（2022.6重印）
ISBN 978-7-5763-1281-2

Ⅰ.①艺… Ⅱ.①刘…②刘…③刘… Ⅲ.①艺术—设计—高等学校—教材 Ⅳ.① J06

中国版本图书馆 CIP 数据核字（2022）第 069708 号

出版发行 /	北京理工大学出版社有限责任公司
社　　址 /	北京市海淀区中关村南大街5号
邮　　编 /	100081
电　　话 /	（010）68914775（总编室）
	（010）82562903（教材售后服务热线）
	（010）68944723（其他图书服务热线）
网　　址 /	http://www.bitpress.com.cn
经　　销 /	全国各地新华书店
印　　刷 /	北京紫瑞利印刷有限公司
开　　本 /	787毫米×1092毫米　1/16
印　　张 /	14.5
字　　数 /	267千字
版　　次 /	2022年5月第1版　2022年6月第2次印刷
定　　价 /	38.00元

责任编辑 / 李　薇
文案编辑 / 李　硕
责任校对 / 刘亚男
责任印制 / 李志强

图书出现印装质量问题，请拨打售后服务热线，本社负责调换

前　言

虽然我国的设计教育于 20 世纪 80 年代才起步，但发展极为迅速，这与我国经济的飞速发展以及人们日益提高的审美要求息息相关，独立艺术院校的高等教育旨在为社会提供专业的、优秀的高素质设计人才，为社会传达美的同时也要传达正面的思想，因此高校的教育既要注重对学生创造性思维的培养，张扬个性，又要传达正确的世界观，与时俱进，注重学生的内在修养，培养学生作为设计师的责任感和使命感。

作为一本教科书，首先应该做到易懂、有趣，这样才能让学生有深入阅读的兴趣，本书采用深入浅出的写作模式，在理论讲解之中，穿插了国际艺术大师的个人和作品介绍、各个学科的作品评价等，并在每章的最后加入复习题，方便教师引导学生进行课后复习。本书在编写中借鉴和引用了很多专家学者的研究成果，在此表示由衷的感谢。本书第二章、第三章、第六章由刘思如和刘丰溢老师共同编写，第四章和第五章由刘旭老师编写，第一章由其他老师共同编写，对所有参加此书编写的老师表示感谢。

在此，对参考书目中的所有作者、百度百科以及以下提供图片的网址和个人表示感谢（Veer 图库，视觉中国，摄图网，中关村在线，新浪博客，美术生微信公众号，知乎 @APLUS 国际艺术教育，www.shejiben.com，www.Nbimer.com，www.cosmopolitan.com.cn，昵图网，Julie 森的时尚眼，飞特网，江北美术时空微信，百图汇，新浪 AGLCHINA，红动中国，www.a963.com，www.abamis.com，百度图片，故宫淘宝），有些引用的文字和图片在标明出处时有所遗漏，也因为编者水平有限，书中难免有不足之处，希望广大读者批评指正。如有版权问题，请与我们联系，一定以合理合法的方式获得图片授权。

<div style="text-align: right;">编　者</div>

目 录

第一章 艺术设计概论 ··· 1
　第一节　艺术设计的概念 ··· 1
　第二节　艺术设计的起源 ··· 2
　第三节　设计中的文化体现 ·· 5
　　一、设计是人类的文化实践 ·· 5
　　二、设计和消费文化密切相关 ·· 7
　第四节　艺术设计学科现状 ·· 8
　　一、设计教育的源头——包豪斯 ··· 8
　　二、中国艺术设计学科的发展 ··· 11

第二章 艺术设计的方法 ··· 13
　第一节　设计中的逻辑 ·· 13
　　一、设计的合理性 ·· 13
　　二、设计的舒适性 ·· 18
　　三、设计的美观性 ·· 21
　第二节　设计的美学思想 ··· 26
　第三节　设计中情感的运用 ·· 31
　　一、用煽情的方式唤醒人的回忆 ·· 31
　　二、满足内心深处的需求 ·· 31
　　三、趣味性设计 ··· 34

第四节　设计中色彩的运用 ···35
一、报纸版面设计中的色彩运用 ···35
二、包装设计中的色彩运用 ··37
三、服装设计中的色彩运用 ··39
四、景观设计中的色彩运用 ··39
五、动画设计中的色彩运用 ··42
六、室内设计中的色彩运用 ··44
七、色彩在医疗环境中的运用 ··46
八、色彩在儿童产品中的运用 ··50

第五节　减法设计在当今设计中的应用 ·····································57

第六节　艺术设计中的新思维、新方法、新观点 ·····················60
一、艺术设计中的新思维 ···61
二、艺术设计中的新方法 ···64
三、艺术设计中的新观点 ···67

第七节　人机工程学在设计中的应用 ···69
一、人体的尺度与设计 ··69
二、人机工程学与相关设计 ··71

第三章　从中外艺术设计品中探索艺术风格与社会政治文化之间的关系···79

第一节　中国古代的艺术设计品赏析 ···79
一、中国古代陶瓷艺术 ··79
二、中国古代青铜器设计 ···85
三、中国古代漆、木、玉等器物的设计 ··································87

第二节　外国艺术设计品赏析 ··91
一、西方古代设计 ···91
二、西方近代设计 ···94
三、西方现代设计 ···99
四、西方后现代设计 ··108

第三节　艺术风格与社会政治文化的关系 ······························111

一、设计与社会文化 ………………………………………………………… 111
　　二、设计与生活方式 ………………………………………………………… 117
　　三、设计与文化传统 ………………………………………………………… 126

第四章　设计师的力量 ……………………………………………………… 134

第一节　设计师在艺术设计中的主导作用 ……………………………… 134

第二节　设计师的责任 …………………………………………………… 135

第三节　向大师致敬 ……………………………………………………… 137

　　一、贝聿铭与他的苏州博物馆 ………………………………………………… 137

　　二、扎哈·哈迪德 ……………………………………………………………… 140

　　三、可可·香奈儿 ……………………………………………………………… 142

　　四、西摩·切瓦斯特 ………………………………………………………… 144

第四节　年轻设计师的必修课 …………………………………………… 145

　　一、提升自身修养 ……………………………………………………………… 145

　　二、打破思维模式限定 ………………………………………………………… 148

　　三、明白客户的需求 …………………………………………………………… 148

第五章　不同学科艺术设计的发展趋势 ………………………………… 151

第一节　新媒体时代的视觉传达艺术设计 ……………………………… 151

第二节　新科技下的数字媒体艺术设计 ………………………………… 156

第三节　服装设计艺术的现代化发展 …………………………………… 165

第四节　信息时代的展示艺术设计 ……………………………………… 169

第五节　交互艺术设计 …………………………………………………… 172

第六节　向着生态设计方向融合发展的环境艺术设计 ………………… 174

第七节　建筑艺术设计的延伸 …………………………………………… 179

第八节　无污染的绿色包装艺术设计 …………………………………… 181

　　一、无污染材料的使用 ………………………………………………………… 181

　　二、多种多样的包装设计 ……………………………………………………… 183

第六章　现代艺术设计的创新与发展·······189

第一节　大数据计算在设计中的应用·······189

第二节　物联网与艺术设计·······196

第三节　纳米微胶囊技术与艺术设计品新材料的加工与运用·······204

第四节　人工神经网络在设计中的预测作用·······208

第五节　虚拟现实在艺术设计中的应用·······210

第六节　零污染的可循环设计理念·······214

参考文献·······221

第一章
艺术设计概论

第一节 艺术设计的概念

现代词语中的"设计"一词,在中国古文中被称为"意匠",泛指诗文、绘画等的构思布局。杜甫在《丹青引赠曹将军霸》中写道"诏谓将军拂绢素,意匠惨澹经营中",这里的"意匠"便是匠心独运的意思。陆机《文赋》中有"辞程才以效伎,意司契而为匠",是指作文、绘画、设计之命意,有如匠人之构思。在汉语字典中,"设"为布置、安排、筹划的意思,"计"有核算、测量、主意、策略、谋划、打算之意。"设计"一词用在艺术领域,与意匠之意大致相同。而中国古代的"设计"是指计策、策划,设下计谋,出主意的意思,随着时代的变迁,原有的意义慢慢淡化,逐渐和意匠一词同意。

在现代汉语词典中,关于艺术一词有三种解释:一指用形象来反映现实有典型性的社会意识形态,包括文学、绘画、雕塑、建筑、音乐、舞蹈、戏剧、电影和曲艺等;二指富有创造性的方式、方法;三指形状或方式独特且具有美感。"设计"一词有两种解释:一指在正式做某项工作之前,根据一定的目的要求,预先指定方法、图样等;二指设计的方案或规划的蓝图等。综合来说,艺术设计就是根据目标的要求,制作独特且具有美感的方案或蓝图。而现在通用的艺术设计一词来源于拉丁文"design",现代汉语词典翻译过来为设想和计划之意,设想是目的,计划是过程安排,通常指有目标与计划的创作行为和活动。其实,这个词的意义在几百年中不尽相同,最开始标识为"艺术家心中的创作意念",其定义为"以线条的手段来具体说明那些早先在人的心中有所构思、后经想象力使其形成,并借助熟练的技巧使其现身的事物"。工业革命之前,设计一直限定于艺术创作的范畴之内,而现代的艺术设计一词涉及非常广泛,也颇具争议,维克多·帕帕内克认为"人人都是设计师,在任何时候,我们所做的全都是设计,因为设计是

人类一切活动的基础。在向往和预期的目标下，任何行为的设计和构思都是形成设计的过程"。日本学者利功光这样解释："艺术在狭义上意味着美术的观念，艺术设计又特别意味着在绘画、雕刻、建筑、工艺中视觉造型等构成因素的配置，大约与绘画中的构图意义相同。假若只特别强调这些配置的抽象形式关系，则又意味着匠意或图案，而这些都可以作为本来的古典意义，而新的限定是以美和有用性为目标的工业计划，乃至设计是以大工业机械生产为前提的工业设计。"总的来说，设计是将人类的智慧、经验、文化等抽象的事物转化为一种具象的、可实用性物品的创造性活动，能够冲破不同语种的束缚，传达设计者的精神意识和社会文化，从某种意义上说，它是一种语言信息符号。

第二节　艺术设计的起源

当我们的祖先开始用树枝、骨头和石头打制工具（图1-1）时，设计就开始了。随着人类的进步，在实用的基础上逐渐融入社会文化和思想意识，艺术和设计渐渐融合，创造了新的人类文明。从这一点来看，艺术设计最早和人类的劳作，尤其是农业生产分不开，确切地说，艺术设计属于手工艺范围（图1-2），是以手工劳动制作的工艺美术，与现代以大工业机械化方式的批量生产有着本质的区别。实际上，在农业社会的手工劳作过程中，是没有设计这一概念和意识的，只是在劳作过程中，人们将自己的生活经验和需求融入自己的作品，审美意识也逐渐形成，作品也随之有了艺术性和创新性。从某种意义上说，这就是最早的艺术设计。

图1-1　打制石器　　　　　　　　图1-2　民间手工艺者

随着社会文明的发展和阶级的分化，艺术设计逐渐成为服务于上层阶级的产物，除去最早的实用性，还可用于纯粹的观赏和宗教、祭祀、礼仪等活动，如传统的剪纸、木雕、花灯、印染、刺绣、皮影（图1-3～图1-8）等都是古代艺术设计的产物，虽然当时的艺术设计水平已经达到相当的高度，但当时手工艺者的地位是相当低下的，得不到广泛的重视和认可。

图1-3　剪纸　　　　　　　　　图1-4　木雕

图1-5　花灯　　　　　　　　　图1-6　印染

图1-7　刺绣　　　　　　　　　图1-8　皮影

促使艺术设计这一概念发生变化的是在18世纪60年代的工业革命。工业革命在艺术设计发展史上起到转折性的作用，是以机器取代人力，以大规模工厂化生产取代个体工厂手工生产的一场科技革命，技术的变革使得物品的生产由人的手工操作变成动力机器操作，这是一个根本性质上的重大飞跃。当时艺术设计主要指的是工业产品的设计。随着社会工业化的进一步发展，批量设计也逐渐扩展到各个行业。关于工业革命产生的原因，学者们众说纷纭，有政治上的、经济上的，还有各种主观和客观的原因。对于艺术设计，其中最重要的无非是市场需求的增大，当市场的供需关系发生变化，供应方的生产速度已经远远不能满足市场内的需求，技术的变革就成为必然。因此，无论古今，市场的需求一直是促进艺术设计发展的原动力。

随着现代科技的发展和人们思想意识及社会需求的变化，艺术设计的范围越来越广，分类也越来越细，一方面出现了数字化虚拟设计（图1-9）、生态设计（图1-10）等新的形态；另一方面传统手工艺也大受追捧，既有大批量工业化生产的大众艺术设计，又有为高端人士服务的高级定制，社会教育水平的提高使得大众对艺术设计的要求也逐步提高，社会对优秀的专业设计师的需求量也越来越大，因此，高等美术学院中设计专业的招生人数也在逐年增加，专业细分化趋势不可阻挡，艺术设计学科的前景十分美好。

图1-9 数字化沉浸式体验

图 1-10　新加坡空中花园生态设计

第三节　设计中的文化体现

　　文化，是人类社会相对于经济、政治而言的精神活动及其产物。其可分为物质文化和非物质文化。艺术设计的产品属于物质文化的范畴；而艺术设计的工艺技术等又隶属非物质文化的范畴。总之，艺术设计和文化一样，是人类在长期的劳动中创造形成的产物，设计以文化为基础，本身又创造文化，既创造物质文化，又创造精神文化。

一、设计是人类的文化实践

　　英国人类学家泰勒说过"文化或文明，就其广泛的民族学意义来说，乃是包括知识、信仰、艺术、道德、法律、习俗和任何一名社会成员而获得的能力和习惯在内的复杂整体"。动物是无法创造文化的，这是人区别于动物最本质的一点，人类能够通过劳动，总结经验，去创造文化，又能通过学习将文化进一步提升，

并应用于实践，设计就是这样一种实践活动。因此，文化是人的文化，人既是文化的创造者，又是文化的体现者，历史上出现的很多艺术设计都与当时的文化思潮有着千丝万缕的联系，设计文化也不是僵化不变的，而是一个包含人类活动、感知和表达的复合体。图1-11所示为新古典主义思潮影响下的服装设计。

造物就是设计的一项重要的实践活动，从最早制作简单的工具到如今琳琅满目的生活用具，造物活动涉及人类生活的方方面面，成为一个民族文明的标志，从历史遗迹中发现的大量工艺文物，都从不同方面反映出当时的社会生活和文化状况，如商周时期的青铜器，主要分为石器、酒器、水器、乐器、兵器等几大类，当时的社会生产力低下，并没有冶铁的技术。在陶瓷被广泛生产之前，青铜器是主要的生活用品。但从商朝后期开始，青铜器的制作已经非常精美，铸造工艺也更加精湛，器皿的形状很丰富，图案也变化多端。例如，著名的妇好鸮尊（图1-12）表面花纹满布，喙与颈胸部饰蝉纹，冠部外侧装饰羽纹，内侧为倒夔纹，整体花纹非常繁复，其做工精细程度令人惊奇。

图1-11 新古典主义思潮影响下的服装设计

图1-12 妇好鸮尊

由此可见，造物这一设计文化在历史文化的不同时期具有文化代表性的作用。它体现了当时的社会文化内涵，当时社会的生产水平和先端技术都可以通过造物设计这一人类的实践活动表现出来。工艺文化是生存的文化，也是生活的文化，现代人发现这些前人留下的工艺器物的同时，也发现了人类自己曾经在历史上留下的光辉足迹。

二、设计和消费文化密切相关

人类的生活离不开消费，从最早物与物的交换发展到如今广泛意义上的消费，早已成为人类的生存活动中不可或缺的一部分。消费文化涉及的是购买和使用所呈现的一番宏大景象，以及通过消费所产生和表达的价值与体系。消费文化是指在经济和技术发展导致的全球竞技运动中，消费本身已经成为文化的一种主导力量，因而，具有文化特征，消费文化是在一定的历史阶段中，人们在物质生产与精神生产、社会生活及消费活动中所表现出来的消费理念、消费方式、消费行为和消费环境的总和，包括物质消费文化、精神消费文化和生态消费文化。

1．物质消费文化

物质消费文化很容易理解，包括人们平常的吃穿用度这种有实物性质的消费，批量生产的设计产品、手工艺制品等都属于物质消费文化。米勒曾提出，也许可以从物品领域的分类研究中发掘另一种研究消费和社会群体关系的方法，群体围绕着特定消费形式和可辨别的审美风格而聚集。人们本身的知识文化水平也决定了他们对艺术品消费的层次。

2．精神消费文化

精神消费文化指的是一些服务性质的消费或是休闲类能使精神得到放松的消费。这种消费使人的身心得到满足，能够更好地投入工作，创造更多的文化和价值。

3．生态消费文化

一个社会的消费文化反映了这个社会的生活理念和态度，工业大批量生产不可避免地造成了生产过剩和浪费，大量的废弃品也对生态环境造成了污染，如今所提倡的可再生、可利用及对环境加以保护的可持续性绿色消费理念就是所说的生态消费文化。图1-13所示为苏州狮山生态公园规划图，这是社会经济和文明发展的产物，致力于建设合理的消费文化。

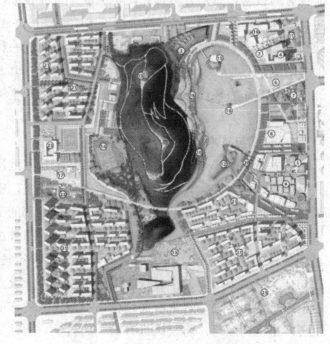

图1-13 苏州狮山生态公园规划图

由此可见，消费实际上就是一种人类的生活方式。人们所说的艺术设计或产品设计都是为这种生活方式服务的，因此，设计与消费之间的关系密不可分。

第四节　艺术设计学科现状

一、设计教育的源头——包豪斯

艺术设计学作为现代教育的一部分最早始于德国的包豪斯艺术学校，它是1919年成立于魏玛共和国的现代设计学院。包豪斯创立了现代设计的基本法则，作为一种启蒙式的教育，为艺术教育的发展提供了思想的源头，例如，现在各大艺术学科的三大构成基础训练体系就是来自包豪斯。在包豪斯，艺术设计教育有着自身系统的、专业性的规划，其教学所采用的"基础课+专业课"模式，至今仍为世界上大多数的设计学校所沿用。在设计理论方面，包豪斯提出三个基本观点，即艺术与技术的新统一、设计的目的是人而不是产品、设计必须遵循自然与客观的法则来进行；在教学体制上，包豪斯采用了双轨制，即设计学教师和工艺技术性教师的联合教学，这种将理论与实践相结合的教学模式，奠定了现代艺术设计教学的基础。值得惋惜的是，1932年，包豪斯学校被德国纳粹强行取缔，但其优秀的教学理念随着教师和学生流散于世界各地，对现代设计和教育的发展产生了极其深远的影响。正如原中国美术学院院长许江所言："包豪斯让全世界热爱建造的心灵，穿透时空，彼此联系，并裹挟而成一种闪烁人性光彩的思想与创造的共同体，一种让今天的人们自由流动的文化空间。"

包豪斯作为现代设计教育的源头，至今仍产生深远影响的教学理念主要有以下几点。

1. 艺术与技术的结合

艺术研究大多是思想层面上的，而技术是实践层面上的。从表面上看，两者并无交集，但在实际设计应用中，两者互相促进，密不可分。从历史上看，技术与艺术、艺术与科技相结合的高峰时期是意大利的文艺复兴时期，当时的艺术家也对科技的进步做出了一定贡献，如菲利普·布鲁内莱斯基和列奥纳多·达·芬奇都是这方面的代表。布鲁内莱斯基阐发了决定透视结构的定理（图1-14）：在同一个平面上所画的平行线全都聚于一个单一灭点的概念。与他同时代的艺术家们由于运用了他的透视法而创作出很多惊人的作品。透视体系的发明，在平面上再现了空间效果，将绘画提升为一门科学。而达·芬奇更是对艺术和科学的各个领域有着更广泛的兴趣，他的著作《哈默手稿》（图1-15）中蕴含了大量的早

期科学知识，其中有的部分复杂精密的程度可与现代社会的科学技术相媲美。而后来的启蒙运动又一次使得艺术和技术的结合达到一个高峰。继工业革命和启蒙运动之后，人们对艺术和技术之间的关系有了全新的认识，社会中的一些有志之士都开始积极地促进艺术和技术的结合。德国建筑师戈特弗里德·森帕提出要运用艺术而理性的方式来培养新型的工匠，在种种社会风潮的促进下，包豪斯从创立开始，便将手工艺等和艺术理论相关的技术层次的知识引入教学，这种变革式的教学形式培养了大量兼具艺术和技术才能的青年设计师，这种将教学和实践相结合的理念沿用至今，例如，现今各大美术学院的艺术设计学科设有的实践工作室，如印染工作室（图1-16）、缝纫工作室、家具工作室、陶艺工作室（图1-17）都是包豪斯时期理念的延续。

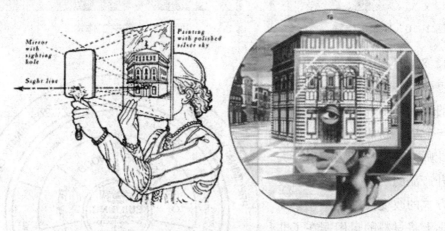

图1-14 透视

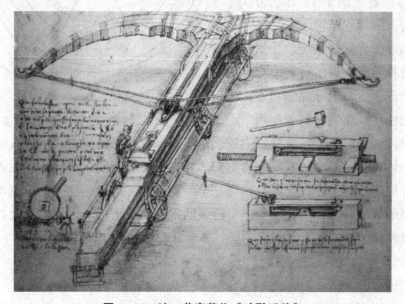

图1-15 达·芬奇著作《哈默手稿》

图1-16 印染工作室

图1-17 陶艺工作室

2. 对材料的实验性应用

包豪斯很早就意识到,创新性的设计离不开创新性材料的发明与应用,新的材料不但可以给设计师带来新的灵感,也会大大提升产品的功能性,从而引发生活方式的改变,因此,包豪斯在教学上将材料的运用摆在了非常重要的位置。图1-18所示为包豪斯的圆形课程结构图。其将材料与基础课程充分连接,让学生从中选择最感兴趣的材料进行设计,培养学生自主地探索和了解材料的特性,熟悉材料的使用

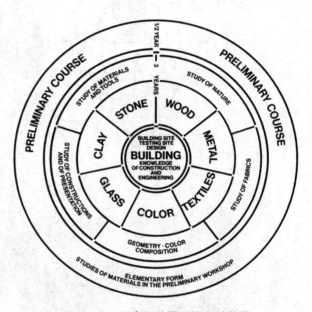

图1-18 包豪斯的圆形课程结构图

方法和设计规则,这种发散性思维的教学模式和对材料的尊重在现代教学中也得到广泛的体现。另外,包豪斯的师生们认为材料不分贵贱,在设计中应该一视同仁,只要能够体现设计价值的材料都是平等的,这一点使得物品的价值不再单纯地以材料的贵贱判断,设计和生产对价值的影响比重增大,因此,大大提升了设计的价值和设计师的地位。

3. 对设计功能性的重视

虽然机器可以比手工更快地生产产品,却无法达到手工的精细程度,而18世纪的启蒙运动又对哥特式的神话色彩审美进行抨击,在这种工业化社会的背景

下，包豪斯提倡功能主义的审美主张，主张去装饰，追求简洁、朴素之美。瓦尔特·格罗皮乌斯在《包豪斯设计的原则》中指出，"物品的本质由其用途所决定，故而设计时应当注重功能性的发挥，无论是一个容器、一把椅子、还是一栋住宅，其功能都是首当其冲要考虑的因素。符合基本用途是第一位的，这就意味着在实现功能的同时，方能兼取实用、经济而美观。"这种以功能主义为向导，具有简洁、清晰、明确的特点，确定了现代设计的雏形。

包豪斯的存在虽然只有短短14年，但其独创的教学方法，将艺术和技术相互融合，将传统的工坊大师以手工艺为根本，转化为以设计为根本的设计师，培养了大量的优秀人才，堪称设计教育的摇篮。

二、中国艺术设计学科的发展

中国艺术设计学科起源较晚，20世纪初期才引入我国，20世纪二三十年代，一批致力于工艺美术教学的专门学校兴起，这些学校的教育思想都来自包豪斯的教育理念。20世纪50年代，继中央工艺美术学院成立之后，全国各大美术学院也逐步成立艺术设计的相关专业。中国现代教育的起步大概在20世纪80年代，比包豪斯的教育实验晚了近60年，最早只有装潢、染织、室内设计等几个基础的专业，当时只是被称为工艺美术，还没有被定义为现在的艺术设计。直到1998年，我国教育部颁布了《普通高校本科专业目录》，教育部在该目录中，对设计专业的名称和配置等作了调整，"工艺美术"更名为"艺术设计学"，将本科教育的专业名称调整为"艺术设计"，研究生包括硕士研究生和博士研究生，专业名称统一调整为"设计艺术"。自此，艺术设计作为一门专业性学科正式与国际接轨，正式划分于一级学科"文学"之下，隶属于二级学科"艺术学"下面的一个分支学科。2011年，国务院学位委员会和教育部联合发布了《学位授予和人才培养学科目录》，设计学成为一门独立的一级学科。

中国艺术设计学科虽然起步比较晚，但发展速度十分迅猛，这与中国飞速发展的经济形式是分不开的，现代的设计学科呈现出一种多样化的、活跃的蓬勃发展趋势，人们对设计的要求也由过去的物质层面上升到现今的精神层面，与40年前的现代艺术教育建立之初相比，社会环境和人文环境已大大不同，孕育优良设计的大众基础得到很大程度的改善，经过老一辈教育家的努力耕耘，现今的教师和学生，其态度、眼界和理解力早已今非昔比，跨学科互动和各学科交叉发展在稳步进行，中国艺术设计学科在吸收国外先进的技术和教学理念的同时，传统的艺术设计学科也在积极地与世界并轨，向现代化方向转变。虽然中国艺术设计学科在摸索中前行，也难免走过一些弯路，但已经拥有自己的特色，在探索的过程中，也发现了自身的不足和存在的问题，也在不断地自我改正和向前探寻。一方

面，各大艺术高校也积极地投资科技含量高的设计制作实验室，提升艺术设计的可实现性，保证设计产品的质量，研究新的技术和材料，力争与市场相结合，与企业相结合，保证学生对本学科先进技术的理解和掌握；另一方面，我们也重新研究和继承传统的手工艺，保护很多即将失传的传统技术，力争走出中国制造的新兴之路。

课后作业

1. 用自己的语言概括什么是艺术设计。
2. 简单介绍包豪斯。
3. 如何理解设计与消费的关系。

第二章

艺术设计的方法

第一节 设计中的逻辑

艺术设计的许多方面都能够使用逻辑思维来解释,一直以来,艺术思维都是以形象思维为主导,去创造美与和谐,与此同时,逻辑思维在艺术设计的过程中也发挥着重要的作用。宇宙中的万事万物都有其自身特定的规律,人们对事物的认识也是如此,一般来说,是按照由感性认识转向理性认识,从认识事物的现象到认识事物的本质这一规律来进行的。艺术设计有可能是艺术家灵光一闪得到的创意,也有可能从看似与艺术毫无关联的数学领域中得到的灵感,设计是在认知的基础上对美和功能的进一步提升,虽然这与设计师个人的认知程度、素养、经验等有着直接的关系,但设计的过程中总有一定的规律和逻辑可循。

艺术设计的逻辑性是从感知到认知转变的过程,包括观察、思考、表现与创新,这四个不同性质的活动之间的相互关联。观察是仔细观察事物的现象、动向,对事物进行考察或调查。从思维角度来说,通常是先观察后思考,在进行艺术设计之前,观察非常重要。以市场调研课为例,逻辑思维能力较好的学生会事先制订好计划,并按照计划有目的地去考察,这时用眼睛捕捉的东西是在思考后主动获取,得到的资料是非常有借鉴性、有意义的。因此,在学习过程中,培养学生自身的逻辑思维能力是很有必要的。

一、设计的合理性

提到艺术设计,很多初学者首先想到的是产品是不是美观,是不是新颖,当然,在艺术设计中,美观性是很重要的一个环节,但其中最重要的应该是设计的合理性,这个合理性包含很多方面,如功能的合理性、情感的合理性等。例如,

夕阳的色调很美，但如果将这一色调用于年轻人众多的、新型的、信息行业的宣传设计，就会产生不协调之感，这就是缺乏合理性的设计。

如果单纯地通过感性刺激来创造，是无法设计出好产品的，艺术与技术的结合，形成了理性艺术设计，很多设计师不是设计不出好产品，而是缺少一种直接的科学精神。意见和想法需要通过科学的调查与合理的工艺规划来加强。设计师对于艺术的开发最终是针对人的，设计以人为本，有实践经验的设计师的设计是用一种对经验的理解来鼓励人。

以建筑设计为例，住宅建筑的美学设计应该考虑房屋与环境的兼容性和适应性，考虑建筑本身的自然特性。在设计阶段，必须有效运用节能环保的理念。例如，在民用建筑的设计和构思阶段，设计师必须考虑等级和建筑概念的基本需要，了解材料性质和当地的气候变化对建筑材料的影响。现在很多南方的楼盘在设计时将一楼架空（图2-1），达到防潮的作用，就是将环境因素考虑在设计中。设计师还要对建筑和空间条件的有效应用有更清楚的认识，在固定的内部空间条件下，特别是在某些建筑物内部空间较大的情况下，可以调整住房结构，提高居民土地的使用率，以达到使用面积的最大化利用（图2-2）。

图2-1　一楼架空的设计

在建筑工程的设计阶段，要充分考虑建筑楼层的整体面积和空间结构的基本需求，进行全面的研究分析，对厨房、卧室、卫生间的整个空间进行协调和调节，这些考量是以消费者的生活体验为目的的，从使用者的角度出发，都是设计合理性的表达。

第二章　艺术设计的方法

图 2-2　使用面积最大化设计

　　那么，如何完成合理性设计呢？首先，要明确自己的设计目标，并围绕着自己的设计目标去实现，例如，设计一个咖啡店的招牌，招牌的目的是醒目，以达到招揽客户的作用，如图 2-3、图 2-4 所示。

　　很明显，图 2-3 的细节多，但是从远处看，没有图 2-4 的设计醒目，因此作为招牌，图 2-4 所示的设计要更胜一筹，但作为咖啡店副产品的 LOGO，因为顾客会从近距离仔细观看，所以图 2-3 的设计更耐看。因此，虽然图 2-3、图 2-4 都是优秀的设计，但是因为用途不同，选择也自然不同。

　　再如图 2-5 所示的男子工装，臂下采用分割线拼合设计，既能起到美观的效果，又能满足日常运动量的需求，以达到美观和实用相结合的效果。

　　再以幼儿园的设计为例，在设计幼儿园环境的过程中，一定要考虑它的娱乐性，结合儿童成长的特点，使环境充满多样性和自由性，才能符合儿童的游戏标准。儿童在游戏过程中学习新的技能和新的知识，加强儿童之间的交流，使儿童拥有完美的人格和情感，养成良好的性格，并通过游戏使儿童感受到伙伴的存在，促进和谐关系，融入集体生活，促进儿童健康成长。幼儿园的自然环境也是促进儿童健康成长的关键，好的环境能让儿童在大自然中感受人与自然的和谐，

激发儿童的思维，因此在设计现代幼儿园环境的过程中，要尊重绿色生态原则，让自然环境发挥作用，让儿童在自然环境中放松身心，激发感官，提高知识水平（图2-6）。

图2-3 咖啡店招牌（一）

图2-4 咖啡店招牌（二）

图2-5 男子工装

另外，儿童也可以在环境中学习，在一个优良的环境中，他们的观察能力也会得到很好的发展，促进儿童全方面能力的发展和进步。幼儿园的设计也必须体现开放性，这个开放性体现在幼儿园空间的设计中，要求设计既可以满足各个年龄段儿童之间的交流，又能提高儿童的语言表达能力和学习能力，在设计儿童空间时，要注重儿童的主体地位，打破固有的模式，促进儿童之间的互动，以满足儿童成长的需要。该设计重点在于既要适应儿童的心理，得到儿童的喜爱，又要最大限度地体现儿童的需求，使设计发挥出更好的功能性作用，促进儿童更好的成长。因此，有必要设计一个

更加活泼、充满童趣的空间，让儿童在快乐的环境中学习知识、健康发展。增加儿童的游乐场所，也可以有效利用屋顶空间，例如遮阳板的使用：一是当儿童在屋顶活动时，遮阳板可以起到遮阳的作用；二是遮阳板位于活动大厅的顶部，使活动室的温度会降低，避免光线直射，使儿童的活动时间更加充裕（图2-7）。

图2-6　幼儿园环境设计（一）

图2-7　幼儿园环境设计（二）

二、设计的舒适性

舒适与否主要体现在目标客户对设计效果或设计产品的体验感上,要求设计师从客户角度出发,认真感受客户的需要,模拟用户思维方式和设计需求的期待进行思考,也就是日常所说的角色代入,如果能达到感同身受,就能分析和总结出用户体验的舒适点。在这个过程中会总结出一些有关设计目标的关键词,如便利、醒目、快捷等,在这个基础上首先要规避掉影响这些关键点的设计,之后把握住设计的可用性,加之美观性,在反复的尝试和自我否定之中让设计逐渐变得好看、好用。需要注意的是,使用者是一个群体,这个群体中存在着个体的差异性,只能具体问题具体分析,如适合西方人的家具尺寸不一定适合东方人使用,同属于东方人,日本热销的车辆款式不一定能满足中国人的使用需求。所以,排除这些群体的差异性,力寻群体的共性,例如,根据民族的生活特点、审美习惯来确定自身设计不同于其他的优势,然后结合环境、材料、细节等去优化设计,才能达到舒适的用户体验。

以服装设计为例,近年来,中国的本土服装设计行业随着中国经济的发展,也在不断向前发展,但是所涉及领域大多为时尚领域,为特殊人群进行设计的大型企业如凤毛麟角,而且,那些专属于残疾人的服装制造商和标志会使残疾人承受心理上的压力,产生担心、情绪低落等心理反应。因此,一方面,由于残疾人的特殊需要,残疾人的服装设计,尤其是功能性方面的设计,应该得到社会的广泛关注;另一方面,残疾人的服装要有足够的品位和个性,满足残疾人的审美需要和生活情趣。设计不仅要服务于人们的生理需求,还要服务于人们的审美需求(图2-8)。随着社会关注度的提高,残疾人服装的研究越来越人性化,目前,残疾人服装的开发既要考虑实用性和舒适性,又要兼顾一定的美观性,尽可能方便残疾人的日常生活。为做到以上几点,首先,要提供安全健康的服装,服装是人的第二层皮肤,必须考虑材质的安全和健康,健康也意味着安全。就残疾人而言,日常服装的安全和健康更为重要。健康服装应符合相关的健康和环保标准,以确保使用者的身心健康。对于残疾人,安全服装不仅限于材质,还有服装的结构等。

例如,在选择服装材料时,首先,应以安全为前提,选择快干、防潮、熔点高、不易燃等材质。残疾人的身体条件可能导致缺乏相应的体育锻炼,由于运动量少,运动不平衡,新陈代谢缓慢,人体产生的热量比较小,其免疫力可能比正常人低一些,所以设计师在设计服装时需要使用更温暖、更亲肤的材质,舒适度是选择服装材料的重要标准。另外,服装材料尽量采用轻型面料,以防止由于服装的重量而给残疾人带来负担。其次,控制材料安全性的同时,服装款式上的设计还应尽量避免一些限制活动的过于紧身的裁剪和对行动产生阻碍的过于宽大的

裁剪，以防止运动时产生伤害。在为残疾人设计服装时，更要注意身体的不同特征，设计师应进一步考虑为残疾人提供一些符合自身特点的细节设计（图2-9）。

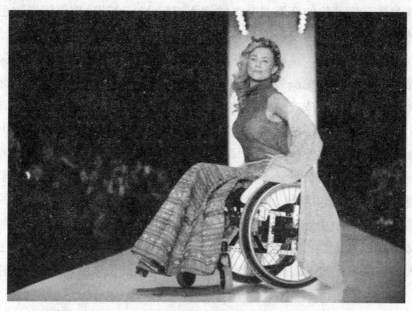

图2-8　残疾人服装设计（一）

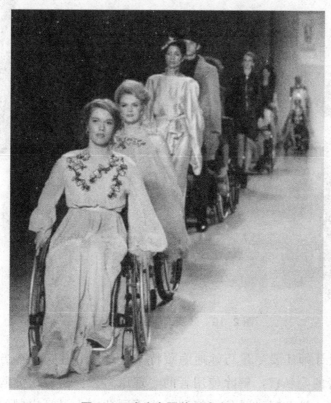

图2-9　残疾人服装设计（二）

设计师在设计服装时要充分考虑细节，并要考虑人体的生理和心理需求，为了满足残疾人的需要，应更多地考虑服装的特殊性。如果某些残疾人可能有特殊情况，如身体个别部位的变形或身体的增大或缩小，设计师应该特别注意这些数据和身体受损部位肌肉的发展变化。例如，针对腿部患有残疾的人群设计的裤装必须要有足够的活动量，从而保障其膝盖可以弯曲自如，并最大限度地保证腿部血液的循环和通畅，避免服装造成的二次伤害；针对手臂患有残疾的人群，其穿衣较为困难，需单手完成或他人协助，因此，针对这类人群的服装在穿脱和开合的设计上要足够便利；同时，由于残疾人的行动不便，在使用厕所方面也存在许多不方便现象，为了方便残疾人的日常需要，简单而结实的支撑可以安装在相应衣服的侧面。残疾人服装设计不但要满足安全、健康、舒适、方便的要求，而且美观也是必不可少的。因此，设计师必须更多地考虑细节，如通过服装的装饰和裁剪遮盖身体的不平衡感以便使身体比例更加协调，如果复杂的设计增加了残疾人的身体误差，那就是本末倒置，在设计时让一些残疾人参与设计，以便准确掌握残疾人的需求，让残疾人也能体会到时尚服饰带来的快乐感和满足感（图2-10）。

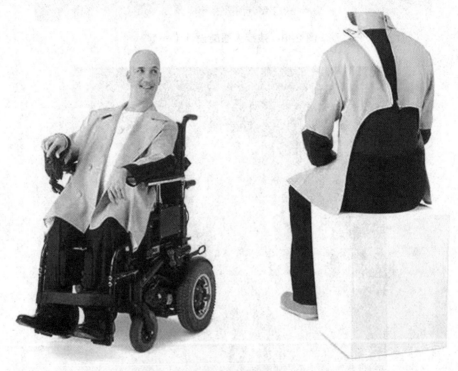

图2-10 残疾人服装设计（三）

另外，设计师还要尽量巧妙地隐藏特殊设计，并在包装等方面加以注意，以确保购买者的隐私权，解除使用者的心理压力，保持轻松的购衣状态。残疾人也应有保持个性和时尚品位的权利。为不同残疾人量身定制的服装可以更好

地满足残疾人的需要，从视觉上减少群体的生理障碍，减弱他们对精神关怀的敏感，从细节上照顾残疾人的心理，帮助他们建立积极生活的态度。总而言之，残疾人服装的设计应兼顾功能性和美观性，最大限度地体现设计的舒适性（图2-11、图2-12）。

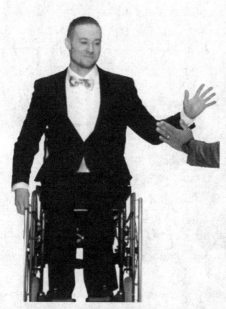 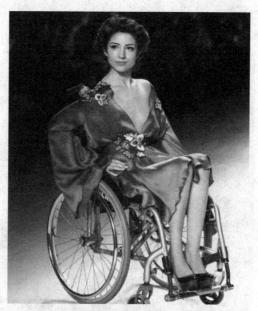

图2-11　残疾人服装设计（四）　　　图2-12　残疾人服装设计（五）

三、设计的美观性

美是一种抽象的观念和意识，审美的个体差异性是客观存在的，正如"一千个读者心中有一千个哈姆雷特"，每个人的生长环境、所接受的教育程度是不同的，所以，很难让人们接受统一的美丑标准。与此同时，审美的维度也是很宽泛的，作为一个设计师也需要倾听来自各方面的意见和声音，按照客户的要求对设计作品进行调整，实现彼此的一个契合点，达成共识。这个共识并不是无迹可寻的，经过前辈艺术家们的经验总结，经过大量的积累与调研，我们逐渐梳理出一些关于美的共性，如黄金分割比例就是人们所公认的美观的比例等，这些就是所谓的形式美法则。

形式美法则主要包括对称与均衡、调和与对比、比例与尺度、整齐与参差、节奏与韵律、变化与统一等。

众所周知，世上大多数的动物（包括人类）本身就是对称的，因为对称本身有着稳定性和平衡感，更容易从事各种运动，这是大自然经过长期的优胜劣汰所给予我们的启迪，也是我们的祖先在长期的生活中留下的审美经验，对具有稳定感或对称的东西产生审美的愉悦性，对称与均衡指向的就是设计的力量感是否均

衡。就像一个天平的两端，放上同样的东西或放上造型不同但重量相同的东西，都能使天平稳定，力量不稳定而造成的倾斜就会让人感觉不适，这种不适感就是来自对重量感的破坏，观察图2-13、图2-14可知，图2-13明显比图2-14看起来舒适，原因就在于图2-14一侧的设计点太多，从而造成了视觉感官上的倾斜。

图2-13　均衡的构图

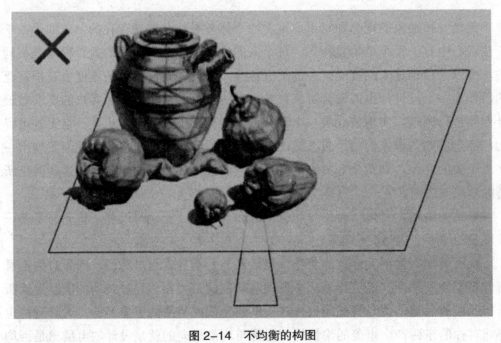

图2-14　不均衡的构图

对比指的是极不相同的物体之间的相互比较。形状、大小、颜色、动静等都可以形成对比,对比的作用是使产生对比的两种事物特点更加明显,如同一个圆形,放在比它大的圆形旁边会显得很小,放在比它小的圆形旁边会显得很大,对比就是为凸显物体的某一种特性而使用的。设计中加入对比的因素,目的是使两个对比的物体在对比中相辅相成、互相衬托、重点突出,如互补色的运用等。调和就是让强烈对比的两个事物之间产生一种中间的过渡,使对比的差异性减小,变得柔和。调和与对比既是两个对立面又是两个不可分割的统一体,没有对比也就没有所谓的调和,调和与对比是按照设计的需要相对存在的,过分的调和会使物品显得单调乏味;而过分的对比又会显得杂乱无章。调和与对比的比例和尺度需要设计师合理的运用(图2-15)。

彩图2-15

图2-15 调和与对比

比例与尺度主要是指不同的形状、色彩等的面积和使用的大小等,找到最适合的搭配形式,如上面所说的黄金分割比例,指的是将整体一分为二,较大部分与整体部分的比值等于较小部分与较大部分的比值,这个比值约等于0.618。这个比例被公认为最能引起美感的比例,具有严格的比例性、艺术性、和谐性,蕴藏着丰富的美学价值,因此被称为黄金分割比例(图2-16)。

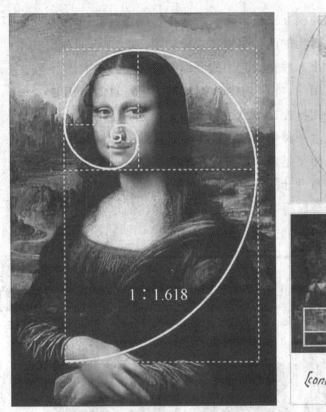
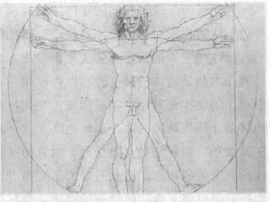

图 2-16 黄金分割比例

形式最重要的是和谐与理性。近千年来，无论是西方还是东方，设计都具有科技之美。例如，贝聿铭设计的法国卢浮宫入口的玻璃金字塔（图 2-17）和高迪设计的圣家族教堂（图 2-18）都遵循了平衡这一原则，而我们所追求的整个形式的平衡就是视觉心理的平衡。所有的设计作品都是一个统一的整体，这就是所谓的和谐。优秀的设计作品需要设计师的通盘安排，使纷繁复杂的美学因素趋于一致，在单调中找到丰富的趣味，在反复斟酌修改的过程中实现和谐合理的安排。

整齐是一种齐一的美，以特定形式组成一个单元元素，再按照一定的规律反复排列，而达到一种秩序的美感；而参差指的是形式中明显的不同和一些相互对立的因素。

节奏原是音乐中的用语，指节拍的轻重变化等，运用于视觉艺术上主要是指将同一或类似的设计元素连续使用，按照排列的方式不同，如粗细长短大小等的区别，产生一种视觉化的运动感和类似律动的节奏感。

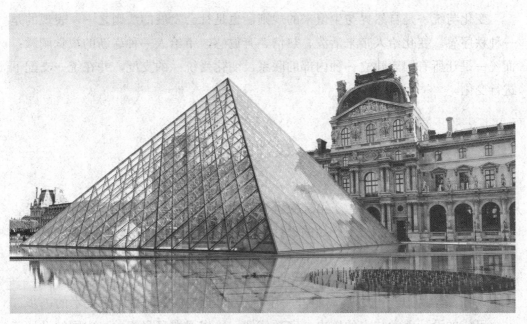

图 2-17 玻璃金字塔（贝聿铭）

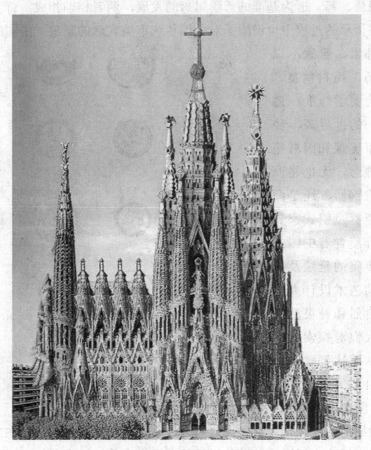

图 2-18 圣家族教堂（高迪）

变化与统一是自然界与生俱来的规则，也是社会发展的法则之一，表现的是一种秩序感。变化给人带来活泼、热情、奔放感，带给人一种崭新的视觉刺激；而统一是让所有因素建立一种内部的联系，变化受统一的支配，并在统一支配下进行变化。

第二节　设计的美学思想

设计美学一词最早产生于第二次世界大战以后的英国，以艺术设计的手段、方式及审美为视角，涵盖了产品的设计方法过程和消费等价值观的展现，影响了艺术设计的审美感受，构建了艺术设计的创造，是人类社会发展的必然结果，也是人类追求物质层面向精神层面转化的内在要求。

设计美学的产生与发展离不开一个社会的经济、文化和科学技术的进步。一个民族的设计美学与它的历史、宗教信仰、风俗习惯息息相关。中国的设计美学依存于以儒、释、道为基准的哲学思想的发展，两者相辅相成，哲学思想的不断发展，在传承的过程中也增添了对中国传统审美观念的塑造。中国的设计美学主要追求朴素、雅致，以手工艺技巧、用材精良、造型别致为美学标准，遵从天人合一的世界观、经世致用的审美观和因材施艺的造物理念。无论是商周时期的青铜器，还是两宋年间的瓷器及明式家具的设计，都蕴含着中国式艺术设计审美的延续及传承。早期的艺术设计大多表现于对自然和神灵的崇拜，以及人们对探索未知的渴望，从而达到敬畏神灵、崇尚自然的效果，如图腾崇拜（图2-19）。

图2-19　图腾崇拜

商周时期的图腾文化，以敬畏自然为核心进行艺术设计，不仅在当时有重大影响，而且对后来中国设计美学的形成与发展也有着深远意义。在不断发展的过

程中，中国的设计美学从对自然的崇拜转移到对人本身的思考上，并逐步走向成熟。宋朝时期达到了中国历史上文化与经济的高峰，这一时期所产生的设计美学和审美品位为中国设计风格的形成奠定了基础。宋朝时期的瓷器艺术水平远超唐代，相较后世的明清，也有着极高的艺术修养和审美，与当时盛行的文质兼备、自然淡雅的审美密切相关。宋朝的瓷器从设计角度出发，是将设计的美观性与实用性相结合的典型例子，造型上讲究曲线之美，韵律变化，强调装饰的雕花要精妙，并非繁杂。宋朝瓷器向人们传达当时社会流行的淡雅清逸的审美观念，以及充满理性、含蓄细腻、追求自然之美的设计美学观，引导着中国设计美学走向成熟（图2-20）。

与宋朝瓷器并列的设计史上的高峰还有明式家具（图2-21），明式家具以耐用性强、纹理精美、选材考究的木材而闻名。手工匠人们将木材的自然纹饰显露出来，传达材料之美。造型上考虑人与物之间的关系，与人接触的部位要求光洁、平滑，符合人体构造规律，甚至能够纠正使用者的不恰当坐姿。明式家具将人们追求自然之美，与遵从礼法完美结合，是中国设计美学上的最佳载体之一。中国设计美学的形成与发展是一个过程，随着社会经济的不断发展，人们对于设计美学的观点也发生着转变，时至今日，我们仍然能够从宋朝瓷器与明式家具中提取有用的信息，对艺术设计的理念进行思考，设计出符合当代需求的艺术作品。

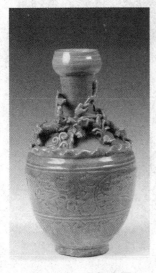

图 2-20　宋朝瓷器

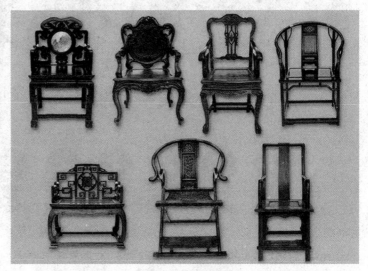

图 2-21　明式家具

中国传统美学是建立在整体哲学的基础上，孔子曾说："和为贵，礼仪之邦。"从孔子开始，就开始注意"和"的含义。孔子的这一思想探索了审美艺术在社会

生活中的作用，只有规范艺术本身，艺术才能包含道德内容，满足"仁爱"的要求，使艺术对社会生活产生积极的影响（图2-22）。

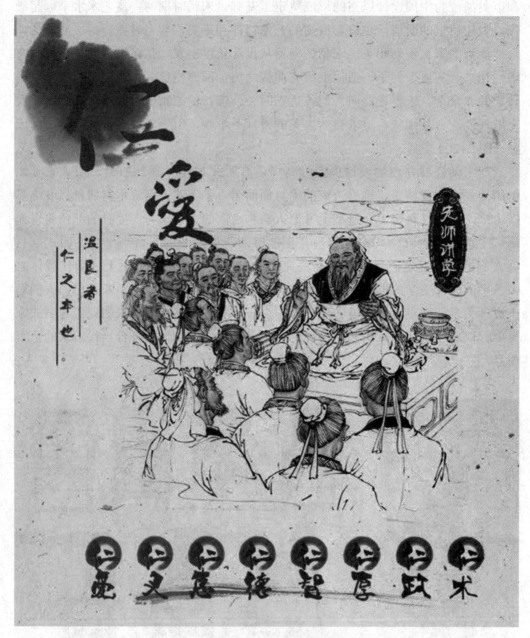

图 2-22 仁爱思想

天、地、人、道德、艺术是一个充满生命力的有机整体。中国古代艺术家以"整体为美"为目标，美的身体就是"和谐"。所以，在中国古代艺术家的观念是世界上最美的状态是"和"。

意境是中国美学的一个重要范畴。艺术和工程中的意境体验，能使人感受到情景交融的精神境界，使人超越具体对象，体验到生命真谛的艺术境界。

意境是一种意象与存在的超越状态，在审美评价过程中表现为情感与场景的结合、虚实的结合。人类对作品的理解已经取得一定的审美增长，这一领域离不开具体的产品，而不能局限于具体的形象，这种思想意境在中国古典园林的设计上得到充分的体现。图2-23所示为苏州拙政园。中国古典园林注重自然的艺术理念，追求人与自然融合的园林效果。

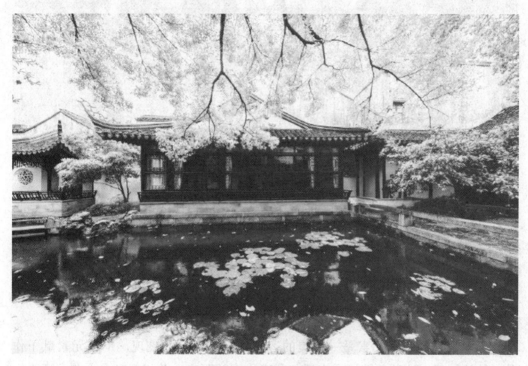

图2-23　苏州拙政园

美学设计的目的是将美学原理应用于设计领域，研究美学和设计问题，研究如何将美学与艺术理论和现代设计紧密结合，将美学原理应用于生产技术领域，最终在物质产品的功能和形式上体现美学与技术的和谐统一，它不同于以往的艺术形式作为美学的视觉落脚点。设计美学是现代设计理论与应用的学科，它与传统美学理论和艺术研究相结合，它的出现既是对设计领域的总结，也是对现代设计的推动。我们必须大力支持设计美学的力量，体现我们对文化内涵、环境、艺术理念的兴趣，体现科技进步和人文关怀，使产品在国内外具有持续的市场。例如，现今在室内装饰领域出现的新中式风格（图2-24），就是将传统元素与现代装饰风格的一种很好的结合，新中式风格中的美学元素是一般美学的一个分支，主要通过视觉表现的方式运用于各个领域，传达艺术和中国文化内涵。设计空间

和空间内的物体，结合了中国传统美学元素和西方先进的功能模式，逐渐发展成为一种独立的艺术表现形式，随着中国室内设计的发展，许多经典的审美元素进入人们的视野，这与社会经济的发展和人类实践的长期积累密不可分。

图2-24 新中式风格

室内设计的审美元素是一种美的运用。基于对象的表现，审美元素赋予作品一种认同感。这种美缩短了生活与艺术之间的距离，并相互融合。艺术源于生活，生活创造艺术之美，无论何时，人们对美总是有着更高的渴望。美来自实际工作，人类社会的每一个时期，没有一个行业会离开美的设计艺术，无论从什么角度去设计，设计的一切都包含着艺术美的元素。从平面广告到工业产品设计，从室内装饰到建筑景观，设计无处不在，新中国设计风格的最终目标是满足人们对美的使用功能的精神需求。

美学是随着时代的发展而发展的，它通过与时代的融合来适应新的信息时代。作为一种适用性强的事物，它的审美效果和价值应该很高，并且要达到审美的理论基础，这样设计才能体现出自身的个性化需求，因此，设计美学还受到技术、创新、市场需求等多方面的影响。

设计是基于技术的审美应用，由于工业平民化的发展，传统手工生产被机械生产所取代，古老工艺美学被现代设计美学所取代，设计的特征也随之发生转变。

艺术的创新和创造也是现代设计的基本要求。没有发明，设计就会失去价值；没有创意，产品就会失去生命，设计需要寻找新奇、差异和变化，设计创新有不同的层次，因此，设计的核心是一种创造性行为，设计美学的研究是解决问题的创造性途径。

市场是消费者基本需求的核心，这是一种消费者需求，消费者需求也对设计风格的变化产生着持续的影响。

第三节　设计中情感的运用

人是有情感的动物，当设计能够唤起目标客户的共鸣，自然就能吸引更多的消费者，在某种意义上，设计的情感要素比实用要素更起到决定性的作用。在设计中，情感的运用有以下几种方式。

一、用煽情的方式唤醒人的回忆

一般来说，一些给我们带来美好回忆的东西更容易使人迷恋，如一个暖光源的灯笼，如果只是一个普通的照明用具，那么在众多的电器商品中并不醒目，但如果将它定义为照亮回家的路，以此为主题进行设计就能唤起人们对家——这个心底最温暖的地方的共鸣，受到的关注度自然也会大大提升。

二、满足内心深处的需求

在现代都市繁忙的工作压力之下，人的内心都有一个梦想，对梦想的满足感能激发一个人的成就感。例如，夏天很多人都梦想有一次异国旅行的经历，带有热带海洋风的服装在一定程度上满足那种漫步沙滩的梦想，就会使得这一类的受众群体产生共鸣。又如，装修公司在为客户进行设计时，都会考虑客户的情感需求，为正在打拼的年轻人推出独特的个性风格，标榜自身与众不同的价值；为事业有成的中年人提供奢华的风格，以彰显其身份；为老年人呈现田园风格，安逸静谧，悠然自得。

早在20世纪70年代，美国著名未来学家阿尔文·托夫勒就预言："生产者和消费者的界线将会逐渐模糊，二者将融为一体。"通过创造情感联系和吸引力，设计师努力为消费者在使用产品时创造愉快和难忘的体验。在情感需求层面，建立感官刺激和情感变化，吸引消费者，改变消费行为，寻找新的生存价值和商品空间。

以平面设计学科为例，平面设计是能够通过各种视觉符号，表现出独特的艺

术魅力，赋予作品以深刻内涵的一种艺术形式。将情感融入平面设计，首先能体现视觉的优势，然后自然而然地吸引公众的注意力。一方面，营造出真实的冲击力，以提高平面作品的视觉传达效果；另一方面，随着情感的升华，设计作品能更顺畅地引导观众思考设计主题，发掘作品内在的文化和情感价值，消除受众的浮躁情绪，缓解生活压力，得到精神层面的满足，使设计作品更好地体现艺术宣传的效果（图2-25）。

在平面设计的许多领域都有深刻的情感化成果的应用。海报设计应负责传达信息，并应明确主题，同时，还通过一种情感化的设计诉求来实现与读者的情感交流，特别是在各种媒体竞争激烈的今天，个性化情感表达的海报设计无疑是一种基于视觉感官的情感冲击和精神交流。它用个性、激情、智慧或真情触动观众的心灵（图2-26）。

图2-25　平面设计　　　　　　　　图2-26　海报设计（一）

从感知的层面来看，海报设计的情感表达不是一种非常苛刻和直接的信息展示，也不是一种简单的收集和记录，而是一种从相对自由的角度整合某种情感的设计手法，吸引人并使人产生愉悦感。在具体的设计过程中，设计师可以尝试在人们的日常体验中寻找相似的东西和元素，并尝试挖掘出原创性和隐性的内容，加深招贴作品的审美情感，给观众带来一种原汁原味的真实和超现实的体验（图2-27、图2-28）。

再以服装设计学科为例，对服装面料的感知直接影响服装的情感设计，不同的面料给人不同的触感体验，这种感觉是指皮肤受到刺激而产生的感觉，它的感知范围很广，包括捕捉被感知物体的形状、温度、规律性等因素，直接影响人对外界的情感传递。服装是人体的第二层皮肤，服装材料总是与人体接触，因此人

们可以通过触摸这一重要的感知方式，将抽象的情感体验与触觉感知结合起来，传递和影响心理活动。

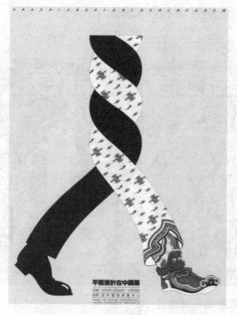

图 2-27　海报设计（二）

图 2-28　海报设计（三）

如有毛茸茸的柔软触感的材质，对那些曾经养过动物的人来说很容易感觉到与动物相似的亲密关系，会让人立刻感到快乐，达到治愈的效果。另外，服装的设计材料种类繁多，不同的材料呈现出不同的情感色彩。人们对柔软、轻盈、温暖、光滑的物体更容易接受，更喜欢触摸，如光滑的丝绸，它会给人带来温柔、典雅、友好的感觉，光滑的丝绸（图 2-29）最常用来表现柔和高雅的气质。图 2-30 所示的面料在日常服装并不常用，这类服装面料更多运用于影视服装之中，用来表现科技、战争等艺术作品之中特定的情景与情感冲突。

图 2-29　光滑的丝绸

图 2-30　特殊材质面料

设计情感也体现在儿童产品领域。例如，儿童相关的产品包装设计（图2-31）应充分考虑儿童的身心特点和认知发展。除使用儿童所喜爱的色彩和形象外，还应结合儿童认知能力的发展，为儿童提供情感互动和人文关怀。

彩图2-31

图2-31 儿童产品包装设计

注重儿童体验和情感愉悦的人性化包装，必须更多地了解受儿童认知发展控制的儿童行为。与儿童包装的功能性相比，人性化设计更多地基于内在情感和外在环境的需要，以儿童食品包装为例，市场上大多数包装都没有考虑儿童的行为能力，而许多商品仍然采取传统的塑料包装，即使儿童们知道怎么打开，也会因为力量不足而很难打开或用力过猛使不受控制的食品散落一地，导致不愉快的情感体验，缺乏人性化设计的儿童包装难以激发公众对品牌的忠诚度。而纸张的易破性和易折性在开合方式上增加了新的体验，充分考虑了儿童的行为能力，体现了对儿童的人文关怀。

其实，情感设计已经渗透到现代设计学科的方方面面。情感工程是由美国认知心理学家唐纳德和诺曼提出的以情感需求为核心的工程理论。诺曼将情感工程分为本能层面、行为层面和反思层面三个层面，以满足人们的心理需求为导向，通过释放积极情绪，改善人们内心空间的情感。

三、趣味性设计

在日常生活用品中加入一点小小的机关，增添一点趣味性，就会让枯燥的生活多一点色彩。如胶囊状榨汁机，一眼看上去好像一个大大的药丸，随身携带也十分方便、时尚，打开就成为一个满足日常制作一杯果汁容量的榨汁机，如图2-32所示。一个小小的机关设计就能使一个司空见惯的事物变得有趣，以达到

提高生活品位和情趣的作用，自然能比普通榨汁机更受欢迎。

图 2-32　胶囊状榨汁机

第四节　设计中色彩的运用

无论时代如何变迁，人们对美的追求从未停止，虽然不同时代对美的定义和标准不同，但色彩始终是美的重要组成部分。色彩是人类最重要的手段和工具之一，也是刺激人类感官的重要因素。在不同的设计学科中，色彩也起着不同的作用。

一、报纸版面设计中的色彩运用

在设计报纸版面的过程中，也要用不同的色彩来表达，纸张系统分为黑白和彩色（包括红页）。如果是配色方案，我们应该对方案中的信息内容进行分析和评估，以便根据不同情况和性质的内容选择合适的色彩。考虑使用的色彩是否与信息的上下文一致。例如，在处理严肃的手稿时，红色通常作为一种装饰性的色彩来反映喜悦，表达庆祝和赞美的意思，应该强调的是，红色代表热情、积极和激情的情绪，所以，一些重要手稿的标题会使用红色。它一方面可以使内容更易被人辨认；另一方面是对稿件内容的一种情感表达，在常规的新闻文章中，大多数情况下都会使用黑色（图 2-33）。

正确地使用色彩，作者和编辑的情感才能更准确、更有效地传达给读者。一方面，稿件中的色调布局可以加强稿件和读者的阅读秩序；另一方面，可以使原本单调的系统更加美观、和谐。以 2018 年俄罗斯世界杯特约报道方案为例，总体

设计风格以绿色和亮黄色为主，旨在呼应信息本身的特点，在视觉上缩短读者与球场的距离，营造绿地氛围，与传统方式相比，能有效提高世界杯期间专题报道的整体视觉效果（图2-34）。

图2-33 报纸版面设计

从美学的角度看，信息栏目的标题是一个设计精良的色块，它不仅可以把相关的系列报道统一起来，使系列报道联系更加紧密、统一，还可以点缀版面，装点枯燥的文字，同时，对同一版面中的不同区域进行区分，使版面具有区域性和分块性，更加透明、易读（图2-35）。读者更喜欢在最短的时间内获得最大的信息量，这就要求美术编辑在版面制作过程中避免过于复杂的配色，尽量用简单的设计来装饰版面，在整个版面系统设计过程中，如果一个手稿或版面的配色过多，会增加读者的视觉负担，分散读者的注意力。与信息手稿相比，附加信息是不必要的，对信息本身也没有特殊的意义，现在的设计原则是简化，使读者可以方便地阅读，因此在设计版面系统时，首先要考虑的是，从系统中尽量减少一些东西，而不是添加一些东西。过多的色彩渲染并不会增加信息的敏感度，反而会大大降低原来的效果。

图 2-34　报纸色彩设计　　　　图 2-35　报纸标题色彩设计

二、包装设计中的色彩运用

在光的作用下，色彩会产生生理和心理属性，进而影响人们的情感表达，例如，在食品包装设计中运用情感色彩会影响人们的购买欲望，同时给人们带来不同的情感体验（图 2-36）。因此，在食品包装中，很多食品企业明智地选择多种色彩来满足不同消费者的情感需求，而社会的进步，提高了人们的审美水平，凸显了色彩情感的重要性，时尚、趣味或色彩都会成为影响人们购买食物的因素，你可以看到当人们购买食物时，食物的美丽和色彩会为食物增加价值。在设计食品包装时，色彩情感的运用不仅要符合现阶段人类的审美情趣，而且要使消费者意识到食品包装具有丰富的文化内涵，给消费者以安全感，如果产品包装具有很强的视觉冲击力，就可以有效地打动受众，满足消费者的审美和精神文化需求。在食品包装设计中，运用不同的视觉元素，既能提高食品包装的艺术性，又能起到广告的作用，所以，在设计中要注意层次感，合理控制色彩的对比，协调主体与色彩的关系，达到视觉冲击的效果。

在运用色彩丰富的食品包装进行情感设计时，也要考虑地域因素，加入一定的具有地域特色的文化元素，以满足消费者的情感需求，例如，峨眉山矿泉水以当地特有的动植物为纹样，既有自身特色又起到宣传的作用，抓住了不同消费者

的心理，达到了设计的目的。再比如茶的种类很多，西湖的龙井茶、云南的普洱茶和安徽的厚魁，因其产地、性质各有不同，包装的图案和色彩也相应的有所不同。以西湖龙井茶的包装为例（图2-37），独特的建筑剪影作为包装的主画面，简洁明了，并以绿色调为主，以凸显茶叶的地域特征和自身色彩。

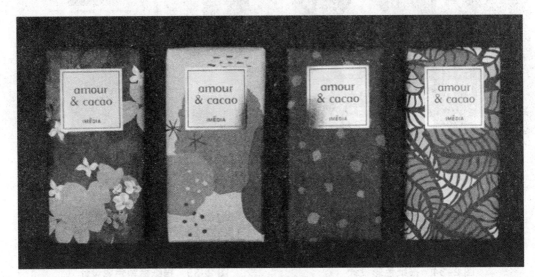

图2-36 食品包装的色彩

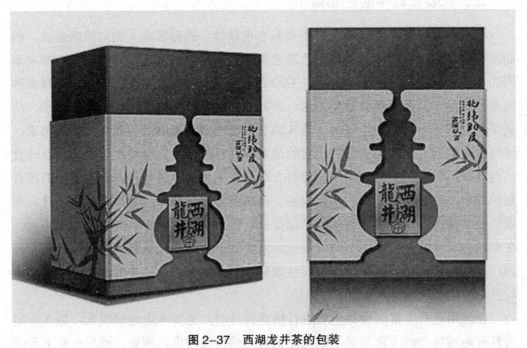

图2-37 西湖龙井茶的包装

在食品包装设计中，运用色彩情感不仅可以传达食品的性味特征，而且可以传达食品品牌的形象，满足消费者的情感需求。根据收入、教育程度，然后根据受众群体的色彩喜好来设计包装，既满足了消费者的心理需求，又体现了消费者的生活习惯和品位。另外，除利用外包装中的色彩情感外，也可以在标志中加入传达不同情感的色彩因素，然后结合一定的文化元素，来引起产品与消费者的情感和感官的互动，从而设计色彩情感，满足消费者多样化的情感需求。

三、服装设计中的色彩运用

在服装设计中，色彩首先影响个人的整体形象，对第一印象起着决定性的作用，色彩的自然属性在很大程度上与人体的生理反应和感知联系在一起，它能给人带来一种冷暖、胖瘦、重量等本能的感觉。在受众心目中，人眼分辨出款式和面料的细节之前，首先给予视觉冲击的是服装色彩。服装色彩不仅是设计师表达思想的主要因素，还是服装形象和设计的基础（图2-38）。

图2-38 服装设计中的色彩运用

四、景观设计中的色彩运用

在景观设计中，只有保证科学、合理地选择不同的色彩和植物，才能更好地向人们展示景观的观赏价值和艺术性，这就突出了色彩变异在景观设计中的重要

性。设计师可以有效地结合当地植物特点和环境特点,使色彩艺术有效地融入整体设计,合理地调整人工色彩和自然色彩,确保景观的最终效果符合人类审美,色彩搭配的合理性是保证景观设计质量和效果的关键,色彩在细节上可分为许多不同的色彩体系。不同的色彩组合可以产生不同品质的视觉效果,给观众带来不同的感受,如用暖色调的植物搭配园林色彩,可以营造出愉悦、温馨的情感共鸣;运用冷色调可以营造出沉稳冷静的情感氛围,营造出深邃的艺术理念,给观者带来高品质的情感体验(图2-39)。

图2-39 景观设计中的色彩运用

不同的景观创造了不同的情感体验,因此可以通过对景观色彩的合理定位来适应人们的心理氛围,创造不同的视觉效果和精神体验。长期处于工作压力下的人,能够通过周围的环境色彩更好地调节情绪,最大限度地减轻工作压力,合理地引入不同的色彩,可以营造出更加美妙的园林景观氛围。通过组合不同的材料和颜色,设计师可以创造完美的环境,以确保园林景观具有不同的感知体验,满足人们休憩观赏的需要,在园林景观设计中运用不同的植物色彩元素,更能体现园林优美的艺术理念,为人们提供丰富的景观体验。

景观设计中科学合理的色彩调适,可以为城市景观提供艺术环境,为建筑和城市景观提供价值,这也是人与自然景观进行视觉交流的重要手段。景观设计师还可以突出城市文化,体现城市形象和软实力,为城市可持续发展打下坚实的基

础。景观设计应遵循统一的原则，即保持统一的色彩和美感，统一的设计风格能给观者一个良好的视觉印象。因此，在设计过程中，设计师必须根据具体的设计目标，充分考虑不同的环境因素，解释与景观相关的基本色彩，并注意色彩的使用和色彩搭配的相似性，通过调节亮度、饱和度和色彩元素，景观色彩的整体氛围可以科学合理地加以设计，确保不同的设计元素能够有效的融合，创造出自然的效果，营造出完美的色彩氛围（图2-40）。

图2-40 景观设计中色彩调适

在实际的景观设计过程中，设计师应根据景观设计的风格和需求，确定设计方案所需的色彩，如果色彩与设计理念不协调，会影响景观的整体表现，通常不同的色彩会给公众带来不同的主观感受，如绿色属于某种冷色，大多数景观都会以绿色为主要的色彩体系，与其他植物的色彩相结合，充分发挥色彩的作用，除植物的基本自然色彩外，景观设计还应科学、合理地搭配一些人工色彩，以促进色彩的充分协调，充分体现景观设计的独特魅力。景观设计的主要任务是为人们提供一个娱乐和休息的场所，体现基础设施的重要性，基础设施设计应注重色彩协调，充分结合色彩搭配和景观设计的整体影响。色彩的协调与材质的协调，使景观的主题与整体色调能够一致，在设计各类人文建筑时，也要考虑到园林的整体协调性，在保证建筑功能性和实用性不受影响的基础上，可以相应增加一些中国传统文化和地方特色的元素，并可添加一些必要的色彩，进一步强化园林景观的文化内涵。适应性和采光设置是园林设计中常用的人工套色方式，科学合理的采光设备可以在园林装饰中发挥出色的作用。

通过色彩的变化，园林景观在夜间呈现出独特的视觉体验，能够吸引更多的关注，植物的色彩是园林自然色彩最重要的色彩元素，自然界蕴含着丰富的色彩植物系统，设计师可以通过整理不同色彩的植物来设计不同风格的景观，提高整体色彩的协调性。花草树木形状各异，甚至随着季节的变化而变色，能够产生不同的视觉效果。设计师还应深入分析植物生长和变化的特点，用不同的植物对比互补的色彩，用想象力科学地整理植物色彩，设计出优美灵活的景观。科学、明智地运用不同的色彩，有效地结合当地的文化特色和风俗习惯，选择合适的色彩图案，使其能有效地与景观融为一体，充分发挥景观的艺术价值，营造更加舒适、优美的景观环境。

五、动画设计中的色彩运用

色彩是生活中的一种共同语言，动画设计学科集绘画、数字媒体、摄影、音乐、文学、配音等多种艺术表现形式于一身。它可以通过夸张的表现手法进行创作和加工，通过这种形式更能直观反映创作者个人感受的艺术表现形式，呈现出一些人在生活中无法实现的幻想。色彩在人物和场景的形成中起着非常重要的作用，表现英雄的情感，渲染气氛，给观众留下深刻的印象。色彩是动画中非常重要的一部分，在动画设计中起着媒介的作用。所谓角色造型，主要是对角色外在形式的概括，在人物设计的过程中，不同色彩集合所产生的视觉效果会对观众产生不同的影响（图 2-41）。

图 2-41　动画设计中的色彩运用（一）

第二章 艺术设计的方法

对于人物的形象，正面、反面等都可以通过颜色清晰地进行，在动画艺术中，通过色彩的变化和光线的变化，还可以在绘画中添加立体效果。一个黑暗的表面、一个灰色的表面、一个浅色的表面都可以通过色彩的变化表现。例如，动画片《萤火虫之墓》开头的段落是主人公带着妹妹"节子"上火车的场景，火车上的暗红色灯光与火车地板上的灰绿色形成鲜明对比，将想象中的一切与真实场景明显区分开。这种色彩的设置在一定程度上造成了当时压抑的氛围，使影片从一开始就被这种基调牵引着，给观众留下深刻的视觉印象。到了动画片结尾，战争终于结束了，到处都充满了生机和活力，妹妹已经离开人世，主人公火化妹妹的场景以绿色和蓝色为主，绿色象征着繁荣和成长，蓝色象征着自由，没有为主人公设计的任何冷色调来感受失去妹妹的痛苦，相反，天空是蓝色的，周围的树叶和植物是绿色的，让观众感受到战争，感受到人类世界的残酷和冷漠（图2-42）。

图 2-42 动画设计中的色彩运用（二）

观众的情绪能被色彩潜移默化的感染和调动，通过场景中色彩的变化感受到动画想要传达的悲伤和压抑。比起真人电影，动画场景中的色彩具有更高的主观控制性，动画的色彩可以看作一种静态叙事，因为对同一场景中物体和图像的色

彩控制基本上保持着一种微妙而舒适的状态，影片中场景的色彩变化往往反映在叙事的内容上。叙事描写的是场景的位置，而场景色彩往往用来表达情感，直接反映其意义。

不同的环境色彩可以反映不同的情绪和精神面貌。同样的，让人快乐的画面会以暖色调来表现，如橘色调等；反之冷色调会制造一种悲凉的气氛，动画作品中使用的每种色彩都与生活中的所见所闻有关。这是创作者将剧本和作品结合起来呈现给观众最好的视觉效果和深刻印象，动画的色彩是经过主观、客观创作后的一种色彩，能够表达剧本。色彩的巧妙运用主要体现在能够根据人物形象和人物所处的环境进行合理的色彩设计，在不同的环境中设置不同的色彩增添氛围，并强调历史的主题。动画作品中色彩的运用是非常重要的。它直接体现了动画作品的知名度、对公众的吸引力，甚至文化内涵。因此，动画作品中色彩的巧妙运用是一项非常重要的技术（图2-43）。

图2-43　动画设计中的色彩运用（三）

六、室内设计中的色彩运用

目前，室内设计实践涉及的元素有很多，如材料、灯光、质感等，这些不同的元素在实践中也有不同的作用。色彩元素作为这些设计元素的重要一环，在实际应用中起着营造氛围、表现风格的重要作用（图2-44）。

在当前的室内设计中，室内装潢的色彩的协调性会对室内整体氛围产生重大的影响。科学合理地协调色彩，是室内设计至关重要的一步。就室内设计中的色彩协调而言，要充分理解两个方面：一方面是保证色彩与整体室内设计风格的一致性，不给使用者造成太强的感官刺激；另一方面是保证色彩与灯光、材质等诸多元素的统一性，同时，也要注意避免这些色彩的选择过于单一，否则会导致使用者的审美疲劳，这一点在实践设计中要充分注意。对于不同的受众群体，各方面需求都有很大的差异，色彩的运用也必须充分考虑这些因素。例如，对于成熟女性来说，选择

第二章 艺术设计的方法

图 2-44 室内设计中的色彩运用（一）

的色彩应该是优雅、舒适的；对于职场男性来说，具有大众感和宁静感的冷色调也颇具吸引力；对于年龄较小的用户来说，选择的色彩要表现出时尚潮流和个性风采，要有很强的视觉冲击力；对于中年用户来说，选择的色彩要更为和谐、稳重；而年龄较大的用户通常要选择纯度较低的冷色调。因此，设计师在运用色彩元素进行室内设计的过程中，必须充分考虑用户的真实需求，采用合理的色彩搭配来辅助。设计师必须真正了解色彩元素的使用方式，认识到色彩元素的应用价值和重要性，并在此基础上对不同的色彩作出合理的选择，使不同色彩的使用更加合理，使色彩的运用符合实际需要和要求，进而使整体室内设计达到完美的效果（图2-45）。

图 2-45 室内设计中的色彩运用（二）

45

七、色彩在医疗环境中的运用

现如今,色彩在我国医疗环境中的运用也受到广泛重视。重视色彩在医疗建筑内部设计中的运用,不仅是设计理念的重大变革,也是人文关怀的重大进步,还有助于提高医院的服务效果。用色彩对医疗建筑内部进行加工设计,首先要明确色彩对人们心理变化的影响,营造良好的医疗环境,不但能减轻精神压力,还能增强患者的身体抗病能力。在医疗建筑室内设计中合理运用色彩,必须深入分析和审视以往室内设计的思路与模式,发现以往室内设计中的一些不足,然后结合医疗建筑的特殊环境,科学、合理地进行色彩的配置,创造出良好的医疗环境,这不仅有助于提高医院的整体效率,还能给患者带来不同的视觉效果和内心体验。因此,加强色彩在医疗建筑内部设计中的运用是非常必要的。

在设计工作中,需要从不同的方面了解色彩对生理的影响,结合设计的要求和标准,正确选择色彩进行工作,通过不同的色彩组合与调配,消除患者的疲劳,抑制内心的愤怒和焦虑,在过去的医疗环境设计中,一些设计师加强了色彩运用的重要性,并制订了相应的设计方案,以提高色彩运用的效果和水平。近年来,医院的建设大多强化了外观的重要性,却忽视了建筑环境内在质量的有效建设,继续套用建筑环境质量的传统理念,除在墙上贴上一些健康宣传语和标语外,几乎没有其他装饰,导致医院的色彩空间过于单调,无法给患者带来丰富的感受,而且大多数医院以白色为主色调。从患者的角度看,不能满足患者在医院就医时的内在要求,这就需要将一些新的理念和新的设计因素融入不断发展的时代,体现医院内部系统化的设计要求。在医院的室内设计中,也要从这个角度考虑患者的需求和色彩要求,提高医院室内装潢色彩的效果。每个室内空间都是建筑设计理念的延伸,所以,要从设计的角度去重复和适应建筑主题,防止风格不同的问题。因此,在使用室内色彩时,必须树立自己的工作理念,按照色彩运用的规律和标准进行日常设计工作,使室内色彩的使用具有人性化的特点,从多个方面满足当前患者和医院发展的需求。总体而言,设计色彩可以对医疗效果产生潜移默化的影响(图2-46)。

新患者来到医院时,如果医院规模庞大、功能复杂,很容易迷失方向,产生负面情绪。医院的指示牌能够通过使用不同的色彩来对路线进行引导,并根据人体视觉的调节作用,使用统一色彩的不同色调来区分不同的功能部门,以最大限度地简化日常就医步骤。在室内设计中,色彩的运用也可以起到重要的空间调节作用。研究表明,85%的人类环境信息来自视觉。通过视觉,我们可以感受到空间的形状和色彩,以及环境与内部空间的关系,而视觉是具有欺骗性的,也就产生了视错觉这一概念。其中,色彩的变化便是能引起视错觉的重要因素之一,

因此，在实际工作中，可以通过空间的大小和色彩的距离来科学地调整与优化色彩，合理并科学地利用色彩的属性。

图2-46　色彩在医疗环境中的运用（一）

例如，在实际设计工作中，红色和橙色可以用作前色彩，因为它们在一组环境色彩中格外的醒目，产生视觉扩展，视觉感觉比其他色彩更靠近观察者，因此称为前色彩；相反，蓝色和绿色称为后色彩，因为冷色调的色彩能够起到视觉收缩的作用，产生靠后的视觉效果。例如，在医院改造工作中，如果空间走廊很窄，要使整个空间更宽敞明亮，就应该选择一些色彩纯度较低的色彩，这样，不仅可以减轻患者内心的焦虑，而且有助于减少整个房间的封闭感和压抑感，给患者带来不同的医疗体验。所以，我们需要结合实际情况详细分析具体问题，选择合适的色彩，配合医院的功能，提高项目的人性化特点，以便调节患者的情感反应（图2-47）。

色彩在其潜在作用下还可起到一定程度的治疗作用。例如，色彩疗法是一种众所周知的治疗方法，不同的色彩会引起不同的情绪，产生与其相呼应的色彩感觉。因此，在现实生活中，要根据不同的医疗功能选择合适的色彩，从而起到协调和优化的重要作用。例如，对于科室来说，色彩纯度较低的柔和色调可以作为

主色,给患者一种非常愉快和生动的感觉。当患者深入病房时,也能使患者眼前一亮,为其提供良好的康复环境。同时,它能有效地将房间的色彩与不同人群相匹配(图2-48)。

图2-47 色彩在医疗环境中的运用(二)

图2-48 色彩疗法(一)

孕妇的座椅和窗帘可以紫色为主，这样可以让孕妇感到非常安全；棕色的环境可以帮助高血压患者降低血压；白色在人们心目中是清洁和圣洁的象征，能够彰显医疗事业的整体形象。这些色彩的使用是研究的基础，在实际的项目中，需要加强对相关学术资料的理解和学习，只有对色彩功能和传递的信号准确地把握才能有助于日常的治疗。科学家已经证明，绿色可以带来安静的感觉，缓解眼睛疲劳，对患者有重要的镇静作用，绿色环境能给人一种回归自然的感觉，有助于患者改善自身健康，同时也为医院创造了一个安静的氛围。

蓝色的环境能给人一种非常舒服的感觉，起到镇静的作用。例如，当在飞机上看到一个蓝色的小木屋时，你会感到非常安全，生活在蓝色的环境中，可以缓解内心的焦虑状态，对于高温患者，可以起到一定的降温作用。因此，在真实的医院设计规划中，很多场景可以使用蓝色的特质来进行设计。在实际的色彩运用中，还可以使用粉色让高血压病房的人安静下来，在墙上涂上一点粉色，发挥辅助治疗的作用。有的医院产科医生穿粉色连身衣，以缓解孕妇的紧张情绪，保证正常分娩。从生理角度看，审美可以促进人体释放健康激素，调节血流，刺激神经细胞。因此，在实际工程中，要根据医院的功能，选择不同的色彩搭配，提高工程的科学性，保证后续应用色彩的效果，在色彩的选择和着色上，要突出医院的特点（图2-49）。

图2-49　色彩疗法（二）

在实际工作中，一些医院的整体亮度比较高，甚至全部为白色，既能给人一种非常干净、理性的感觉，又能给人一种素描感，但值得注意的是，

使用白色时，应更好地匹配患者的视觉感受，防止单调。在实际设计中，要保证整体的纯净度，并融入一些其他的色彩，如土黄色，给人一种非常舒适的感觉。对于大型建筑，不要盲目地使用白色，需要根据不同的功能区选择不同的色彩，而且还要做好色彩的协调，以便给人一种非常干净和安全的感觉。在医疗建筑的室内设计中，加强色彩的运用是非常重要的。优秀的设计师必须提高自己的知识水平和设计能力，根据医院的特点和不同的功能区选择合适的色彩，在色彩要求方面充分考虑患者的特点，提高项目的适宜性和人性化，实施有效的色彩搭配和协调，为人们寻求治疗创造良好的环境。

八、色彩在儿童产品中的运用

幼儿园、儿童活动中心等具有特殊功能的儿童建筑，为儿童提供教育和娱乐，在儿童认识世界的过程中，色彩具有最直观的作用。因此，在儿童建筑设计中，要合理、科学地运用色彩，强调色彩的作用，保证色彩能很好地满足儿童身心健康的需要。建筑设计不仅是运用色彩本身，还强调了色彩的质感和色调的作用，不同的材质能反映出不同的色彩质感，不同的色彩质感和色调能给人带来不同的感受（图2-50）。

图2-50　色彩在儿童建筑中的运用（一）

在设计中，色彩的作用主要体现在两个方面：一是强调作用，将不同的色彩运用到不同部位，通过色彩的对比度、亮度和程度对比，突出该部位，使之从背景转化为主体；二是诠释作用，色彩可以诠释一种文化，这种文化在建筑中表现得尤为明显，如在幼儿园，由于使用了红、橙、黄、绿等鲜明色彩，使幼儿园这一建筑在众多建筑之中有很高的认知度。儿童们有着独特的审美心理，在他们的意识中，美通常是他们自己的经验，是他们对某一事物直接感知的结果。例如，一件新事物或一件有趣的玩具会引起他们的兴趣，吸引他们去感知和体验，色彩也是如此（图2-51）。

图2-51　色彩在儿童建筑中的运用（二）

研究表明，不同年龄段的儿童对色彩的感知是不同的。不同的色彩在儿童的眼中呈现出不同的世界，不同的世界对儿童个性的发展和身心的发展有着不同的影响，因此，在儿童建筑的设计过程中，应该重视色彩和搭配的设计，儿童的思维、行为是活跃的，儿童建筑的设计必须与儿童的心理特征相适应。色彩的运用应体现这种个性，突出自身特点，最大限度地吸引儿童的注意力；它要与环境协调，不应受到干扰。儿童建筑的主体色彩一定要选择清新典雅的基色，用局部变化的装饰形式保证活泼效果的同时，不显得暴力。当人们发现自己身处不同的环境时，会有不同的感受，错误的色彩会让人不舒服，不合理的色彩搭配会让人紧

张和沮丧,如果把儿童们放在一个色彩搭配合理的房间里,他们会表现出幸福、快乐和乐于交流;相反,如果把他们放在一个色彩混乱、暗淡无光的房间里,会让他们恼火、抑郁、无法沟通。不同的地方应该使用不同的色彩,例如,餐厅可以用暖色调,如黄色和橙色;休息的地方应该选择冷色调,如蓝色,这样可以让儿童保持冷静(图 2-52)。

图 2-52　色彩在儿童建筑中的运用(三)

　　儿童们很容易被彩色所吸引,在设计过程中,要明智地选择和搭配色彩,突出鲜明多样的色彩,避免泛色和染色。儿童正处于身心成长的关键时期,而且他们的色彩感与成年人不同,因此在设计时,既要保证趣味性,又要避免过度刺激,儿童的体验是有限的,在设计儿童色彩的过程中,要充分考虑这一群体的特殊性,明确儿童对色彩的敏感性。儿童的社交活动大多在活动室进行,活动室的色彩设计要注意儿童的生理特点和心理需求,符合建筑的总体风格,突出实用性。从色彩心理学的角度看,红色、橙色等暖色调能使人积极向上,通过刺激视觉感官,能给儿童带来新鲜感,所以,需要控制色彩的亮度和色度。一些儿童的社交活动也在走廊里进行,可以把一些装饰品搬到走廊里,无论是儿童的形象还是走廊里的手工艺品,一个简洁大方的色彩,都能创造出新鲜感,给人清新协调之感。

走廊上的指路标志必须具有很高的色彩识别性，以确保充分发挥其引导作用。儿童大部分时间都在教室里，因此，教室应使用暖色或中性色，注意使用铬含量低的油漆，要帮助儿童们更好地发挥想象力和创造力。地板和墙壁的色彩应适当选择。不同功能的墙壁可以选择浅蓝色、浅粉色等不同的色彩，给儿童们一个色彩丰富的地方，调动他们的想象力（图 2-53）。

彩图 2-36 ~
彩图 2-53

图 2-53　色彩在儿童建筑中的运用（四）

室外活动空间不同于室内活动空间。在划分区域时要保证不同空间的连贯性，在设计儿童室外丰富多彩的活动空间时，要充分注意其与环境的协调性和连贯性，使用不同色彩的洁净基底色，区分不同的活动场所，达到激发儿童积极性的目的，从而帮助儿童充分认识不同的空间，并增加户外活动的兴趣。

儿童受教育的主要场所是幼儿园，科学的制度和室内空间的利用非常重要。幼儿园是儿童学习和发展的重要场所，无论是一个完整的基础设施，还是一个超强的通用空间功能，都需要深入研究。在教育儿童的过程中，应该在教学中采用多种教学方法，使学习与娱乐有效结合。幼儿园内部空间色彩必须结合这一理念，实现功能共享，并针对不同的功能开发区域性项目，如学习区和游戏区，不同的区域以不同的色彩划分。这样，儿童不仅能更好地学习知识，而且能按照颜色的区分快乐地玩耍。通过对不同功能、不同色彩的空间科学设计，可以有效地改善儿童空间的功能（图 2-54、图 2-55）。

图 2-54　色彩在儿童建筑中的运用（五）

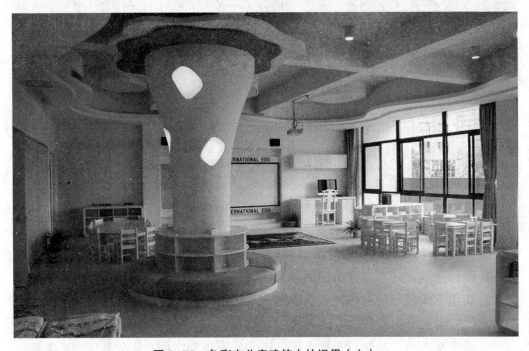

图 2-55　色彩在儿童建筑中的运用（六）

　　色彩心理学主要研究人们对色彩的感知、情感和偏好，我们可以把色彩理解为人们用肉眼对世界产生的一种直接的视觉感受，这就是为什么儿童可以用不同的色彩来看待世界，儿童在出生后的前两个月就开始认识色彩，但由于儿童大脑发育不全，只能识别红、绿等亮色。在这个过程中，儿童会对红、绿、蓝等亮色有偏好。他们对黑、白、灰等不够鲜艳的中性色不感兴趣，当儿童长大后，我们注意到性别差异会导致色彩偏好的差异，这种差异会在 3～4 岁逐渐出现，男孩

更喜欢蓝色、绿色等冷色调，而女孩更喜欢粉色、红色等暖色调，同时，儿童的个性也会影响这种差异，因此，儿童空间的设计不仅要考虑儿童的年龄和性别，更要了解儿童喜欢的色彩（图 2-56）。

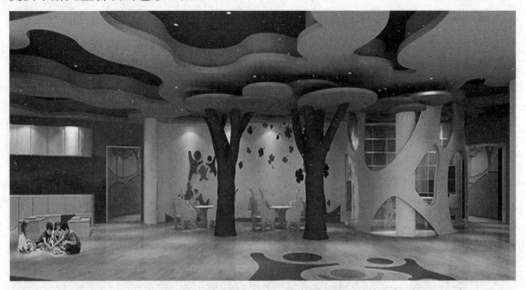

图 2-56　色彩在儿童建筑中的运用（七）

　　心理学家的经验表明，不同的色彩会对人的心理活动和认知心理有不同的影响。鲜艳醒目的色彩通常会让儿童感到兴奋，如红色和橙色，这在一定程度上有助于增加儿童的活力和敏感度；但如果儿童长时间生活在这种色彩空间里，会使儿童的神经保持高度紧张，甚至导致厌食症，同时，他们也感觉极不安全，在更严重的情况下，会导致儿童出现暴力倾向。因此，为儿童设计空间色彩不是一套简单的色彩能够概括完成的，只有合理地选择和组合色彩，变化丰富、生动有趣的色彩装饰才能更有利于儿童身心的全面发展，对激发儿童的想象力和创造力产生积极的影响。在内部空间营造一个温馨、舒适的多彩环境，能使他们感受到美的艺术感染和情感的柔和传递，起到保护儿童健康成长的作用，相反，如果儿童置身于黑暗，或者长期在一个寒冷的色彩空间环境，会对儿童的心理健康产生负面影响，容易引发抑郁症，损害儿童的生长发育。学习领域中色彩的选择对儿童的学习效率也有很大的影响。冷色的选择有利于儿童的注意力集中，如蓝色，有稳定的效果。然而，如果整个空间界面都涂成蓝色，会产生寒冷的不适感，因此，选择蓝色的窗帘和地毯作为装饰比较合适，与墙面的自然色彩搭配，可以消除疲劳，减轻压力，更有利于激发儿童的想象力和创造力。

　　儿童健康的生长发育对睡眠质量有很高的要求。适当、良好的睡眠是儿童健康成长的重要前提，在功能性休息空间的设计中，有一个安静、温暖的环境是提高睡眠质量的物质前提。我们应该根据色彩的感官特性来选择。如果我们选择明

亮的色彩，儿童会很兴奋，所以我们应该选择低光的色彩，如浅蓝色、浅黄色等冷色调。同时，色彩的差别不要太大，协调的色彩搭配更有利于缓解疲劳，促进睡眠，从而在一定程度上提高儿童的睡眠质量。

波普艺术中明亮夸张的色彩运用到儿童空间，能够满足儿童的好奇心；波普艺术幽默有趣的搭配，有助于激发儿童们对异物的好奇心。从儿童的角度看，一个合适的内部空间色彩模式可以促进儿童生理和心理的双向、多方面的发展。波普艺术具有趣味性、夸张性，在激发儿童积极情绪方面发挥着重要的作用。波普艺术大胆地运用鲜艳的色彩组合，创造出强烈的视觉效果，这是波普艺术独特的表现形式。其看似"野性"和"不合理"的色彩概念，即拼贴出鲜明的对比色和大量流行色的组合，符合儿童审美和环保的需要。另外，在空间色彩中，家具色彩占据了空间表面的20%左右。家具不仅具有实用功能，还必须与空间整体的色彩和内部氛围的设置起到呼应和协调的作用，从而实现局部变化的统一（图2-57）。

图2-57 儿童家具色彩的运用

多年的实践证明，在空间环境中变换色彩对儿童的培养有着潜移默化的影响，良好色彩环境的营造会对儿童的态度、知识、情感、能力等产生积极的影响。幼儿园的设备包括幼儿玩具、装饰画、灯具、布艺、花艺等物品，它们的色彩约占室内总表面色彩的10%，而苗圃的色彩，也必须与室内整体色彩及各区域的功能相结合。例如，休息室使用的床的色彩大多是低纯度的，可以让儿童入睡更快，如浅蓝色；在活动区域，一些物体的色彩被设计成橙红色。这种高纯

度的色彩能提高儿童的注意力。绿色是一种能给人带来活力的色彩，绿色植物在不同活动区域的合理存在将使整个区域充满活力，是室内不可替代的色彩之一（图 2-58）。

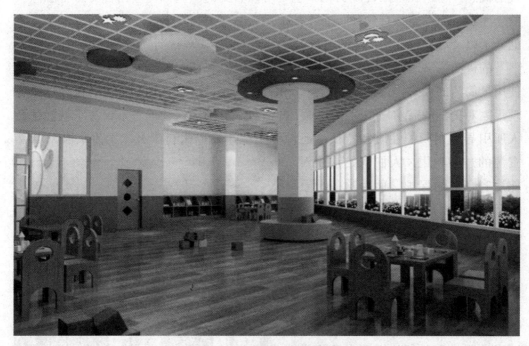

图 2-58　室内色彩的运用

彩图 2-55 ~
彩图 2-58

在各种跨行业、跨领域的学科设计实践中，色彩不仅具有审美效果，而且会产生深刻的视觉印象。就视觉感受而言，色彩具有不同的距离感和重量感。通过对色彩的整理和组合，可以产生非常吸引人的视觉感受。在实际的设计项目实施过程中，我们需要结合各学科不同的风格要求和功能标准及人们对色彩的生理反应，提高项目的实用性和科学性。

第五节　减法设计在当今设计中的应用

"断舍离"指的是摒弃对物质的过度痴迷，允许有一个自由舒适的空间，设计理念"以人为本"和"回归事物本质"，便带有"断舍离"的意味，强调抛开设计纷繁复杂的表象，追求设计最本质的服务精神。随着现代人生活节奏的加快，人们的压力也在逐渐增大，在这种心理情绪的带动下，人们逐渐对既能够方便生活又简明大方的设计产品有了更大的需求，这种设计既具有实用性又能使人们浮

躁的内心回归平静。现在备受追捧的"禅意"类设计风格便是如此,因为其具有形式、色彩、线条简单等优点,已成为现代设计中一种流行的设计方法。"断舍离"这种设计理念符合社会发展规律和现代人的居住愿望,虽然分离的概念是一种现代的概念,但这在中国传统文化中也是可以看到的。例如,中国古典哲学思想中的"大道至简"便带有这种味道,其本质为顺应事物本来的趋势,探求世界本来的样子以及对智慧永无止境的追求。20世纪90年代,欧洲"以人为本""回归自然"的极简主义,作为一种至今风靡全球的设计风格,放弃一些不必要的元素,使用最简洁的模式传达最基本的意义和目的。这种形式与理念分离的设计,符合现代人对美学的需求,是对事物本质的消解和寻找,这种理念不仅源于现代社会人所引导的回归的性质和特征,还源于工业革命以来科学技术的发展和对自然资源的过度利用,人们开始重视对能源和环境的保护。面对这些严重的问题,人们越来越关注可持续发展的道路,在寻找这条道路的过程中,"减法设计"无疑是符合时代要求的最合适的设计理念,因为它不仅从设计形式上提倡简约、回归自然,而且在生活理念上也力求如此。"减法设计"包括放弃所有非视觉或复杂的元素,采用归纳、总结、剔除、提炼的方法,将设计理念用最具代表性的简单元素传递给人们。虽然删去了很多华丽的表面,但设计内涵并未删去,取而代之的是,作品中所散发出的简明大方、线条流畅、内涵丰富的文化气息(图2-59)。

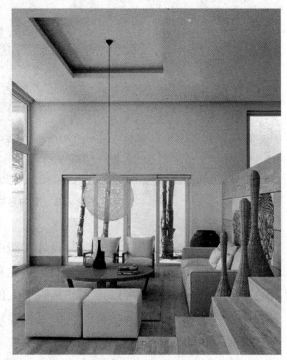

图 2-59 减法设计

当人们观看艺术作品时,他们首先注意到艺术的外在形式特征,要想透过外在的形式直接了解艺术品的本质,就要引入一个分离的概念。设计师在使用分离的概念时,首先要能够准确捕捉设计对象的基本特征,然后通过抽象、归纳、简化、提炼的方法,实现对作品形式的高度概括,同时,减少元素使用过度造成的混乱和歧义,这是设计中一个非常重要的原则。例如,人眼对色彩感知敏锐,往往先于对形状的感知,色彩不仅能激发人们的联想,还会影响人们的情感,因此过多的色彩往往会混淆设计作品中的形象,使人们排斥设计作品的内容,因此,

将过多的色彩在设计中去除时，人们会更加注重产品的内涵，设计师会使用最原始、最有质感的材料和最简单的设计语言关注于如何使产品更实用。回归材料的本质可以让用户感受到产品带来的生活方式的改变。在设计中，每名设计师都会参与用户的感受，设计师应该在产品的基本功能中扮演最终的角色，让用户在使用产品的过程中获得最高效、最满意的性能。图2-60所示为无印良品的手电筒。

"Less is more"（少即是多）是著名建筑师密斯·凡·德·罗说过的一句话，是一种提倡简单，反对过度装饰的设计理念。实际上，"少即是多"的概念涵盖了绝大多数类型的艺术和设计。它会随着社会的发展和人们思想的进步而不断成熟，会激发人们对设计方法的深入思考和研究，从长远的发展来看，人们对物质方面的满足会越来越少，但对精神追求的渴望会越来越多。当人们厌倦了复杂的现代社会时，就会不断地寻求本质，包括物质本质和自然本质。因此，超脱的设计理念和风格将改变人们的生活与设计方式，对社会的发展起到引领和积极的作用。我们要结合现在的国情、社会条件、人们的心理要求，使这些艺术理念、设计理念、生活理念变得更好。

法国雕塑家罗丹认为"雕塑的伟大方法就是去掉不必要的部分"，托尔斯泰写了一封只有一个问号的信，把减法推向极致，再如中国画中的"空"……减法的艺术形式明快而意味深远，给人更大的联想空间，耐人寻味。运用这种艺术设计语言可以使整个设计简单快捷，给人清新诱人的视觉效果，同时，其他元素（图案和色彩）的减少，给整个设计空间留下了很大的空白，具有很强的视觉冲击力。简洁但不简单，是一种流畅的艺术表达方式，没有烦琐的负担，却能包含一切。现代简约主义符合很多人的需求，设计的可移除性是一种趋势，在国内外设计领域，简约风格已经运行了很长时间，这被认为是对未来的一种预测（图2-61）。

图2-60　无印良品的手电筒

图2-61　简约风格

另外,"少即是多"的概念符合可持续发展的环境保护理念,强调设计对象与环境的适应性,设计的出发点是从节约和优化的角度重新考虑和定义具体的使用环境、方法的应用与产品的细节设计。"减法设计"也是当代设计理念和生活方式的体现,这种沉着朴素的感觉正是每一个工作的人每天想要和期待的。"少即是多"并不意味着产品枯燥乏味,它是一种深思熟虑的表达,是现代简约设计理念的精髓。

第六节 艺术设计中的新思维、新方法、新观点

随着科学技术和经济的进一步发展,人类物质文明的发展已不能满足精神文明同步发展的需要。城市生活极其单调、冷漠、枯燥、不仁道,让生活在钢筋混凝土森林中的人们感到厌恶,艺术设计的诞生给人们带来了新的希望,为商业市场经济注入新的血液。就艺术设计而言,它既有纯审美艺术的共同点,也有与艺术的巨大差异性。设计艺术在学术界一直被称为"工艺美术""生态艺术"和"艺术工程"。艺术设计是艺术与技术、人文与科学、美学与实用、功能与形式的结合。艺术设计的目的是为人们创造一个健康、舒适、温馨、充满人文色彩的生存环境。人类对环境的需求正在改变,这种变化的实质是新思维的诞生。

"法"的起源从古至今都有记载和论述,现在所谓的"法"是一个结构化的概念、归纳和总结,如绘画中的"法"包括技法、材料和工具的运用,设计中也有"方法"的概念。例如,艺术设计中的景观艺术工程包括生态景观工程、景观规划、景观设计、景观照明工程和环境工程。因此,其"法"不仅包括设计基本原理的理论知识,还包括行业颁布的相关法律、法规。基本原理和理论知识由两部分组成,其中一部分是艺术设计原理的理论知识,如艺术设计原理、人与空间的尺度、人与物的尺度,即人机工程学;另一部分是物理环境设计与周围服务对象的关系,包括景观设计的一般方法或技巧,如海岸带景观系统(图2-62)的空间管理原则,居住区景观空间分布的一般原则,景观物体的一般造型和设计尺寸、公共地面技术、树篱种植技术等。

艺术设计中的"法"即基础理论知识,是在长期实践中总结出来的一套方法和途径。这套规则具有真实、高效、合理地解决问题的能力,它与事物的基本行为权和发展权是一致的,是事物基本权利的概念和概括。理论设计知识经过长期的实践活动,符合一定时期和地区人们的生活、工作行为和习惯,换而言之,是人们在长期劳动实践中的总结。

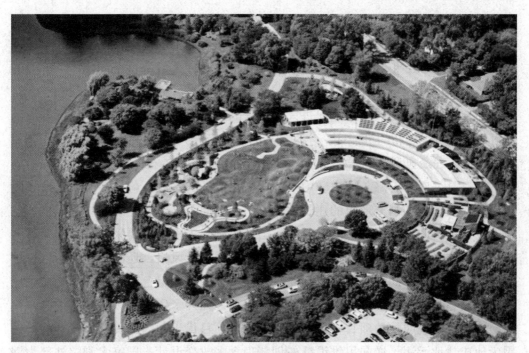

图 2-62 海岸带景观系统

一、艺术设计中的新思维

艺术设计中"新思维"的概念大致可以从两个层面来理解：一个层面是指社会的不断发展，特别是近年来经济的快速发展，人类的生活观念发生了变化，导致生活方式发生了变化，旧的理念和实用的理论已经不再适用。例如，随着现代科学技术和时代的进步，原来设计教学中的画线方式与时代不符，但一些教育培训项目至今仍在使用，如现代建筑设计中，随着消防安全和消防控制领域对照明电源和小电流的需求越来越大，原有的防火规范已不能保证建筑的安全，特别是在城市综合体建设中，原本规划设计的购物中心引入餐饮、娱乐等粗放型项目。按照原建筑设计和室内设计防火防灾规范的要求，在存在安全隐患时，不能起到保障生命财产安全的作用，这些相关的、新的法律、法规，消防及各行各业关乎人体健康的知识，原本不属于艺术设计范围的概念都添入现今的艺术设计的综合考虑范围，因此，艺术设计的思考范围扩大了。

另一个层面是新的创造性精神，大胆尝试，勇于创新，开启新的头脑风暴是艺术设计者永恒的追求。艺术设计是一项富有个性和创造性的精神工作，艺术模式的新思考是对自身设计的反省和创新。它是从"不可能"到"可能"的飞跃。新思维、新形式是设计艺术变革与社会经济发展中的创新及变革的融合。新事物的诞生必须经过人们一段时间的确认和一段时间各方面的检验，才会最终被消费

者所接受。被广泛接受的新思维和创新设计在一段时间之后又会演变为旧的设计思维和设计理论,人们又期待着下一个新思维、新理论的出现,因此,艺术设计中的新思维是一个相对创新的过程,设计师也要辩证地看待这个问题:一方面旧的理论中的精华应该得到继承和发扬;另一方面,只有通过不断的确认和否认,并不断地学习新的知识,才能促进艺术设计的创新。艺术设计只有从"推翻旧的不可能"到"找到新的可能性"才是最高的艺术境界。

创新工程最典型的例子是北京国家大剧院工程(图2-63、图2-64)。众所周知,北京是一座具有悠久历史和中国传统文化象征的古城,应该在天安门广场附近设计代表国家和国家形象的建筑,天安门广场周围是经典建筑和中国风格的建筑。按照传统的设计原则和思维方法,国家大剧院工程不仅要采用现代建筑材料和技术结构,而且要采用现代建筑材料的高科技设计风格,还必须保持传统符号和中国建筑风格。同时,建筑必须要有一些中国的民族特色才能与环境相协调,然而法国建筑师保罗·安德鲁的设计不落俗套,在许多优秀的国际项目中脱颖而出,这个例子说明他的项目中标不仅是因为该项目优于国内许多建筑设计院,还因为他成功地运用了逆向思维设计的创新理念来改变设计。国家大剧院外部为钢筋结构,半椭球的造型与建筑外环绕的人工湖中倒影交相辉映,其外壳由18 000块钛金属板拼接而成,其中只有4块形状完全相同,各种通道和入口都设在水面下,整体设计美轮美奂,别具风采。由此可见,在艺术设计的创新过程中,决定成败的一是设计思维的差异;二是敢于挑战传统的设计方法和设计原则,即所谓"不可能有方法",是对以往设计理念的超越。

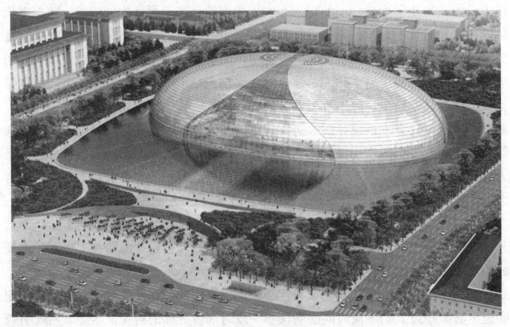

图2-63 国家大剧院(一)

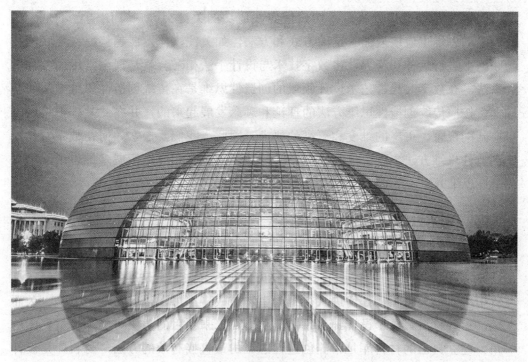

图 2-64　国家大剧院（二）

　　新的信息传播模式也为新的设计模式提供新的设计途径。媒体改变了信息的传播方式，设计学科作为信息传播的有效途径之一，也面临着数字环境的诸多挑战。无论是在环境设计中日益流行的浏览网络空间，还是在工业设计中虚拟数字产品的虚拟展示、"互联网+"的思维方式不可否认地根植于公众的生活中。

　　创造性思维及其方法，是各大设计学科最重要的基石。随着时间和技术的发展，专业学科也在不断发展，不断更新迭代，如今设计领域跨界艺术研究的兴起，通过各大学科相互帮助和整合，结合其各个学科的特点，赋予信息时代和互联网多媒体环境下创造性思维的优势。创意是创造的开始，意指心灵，创意在设计上是指寻找原则和差异的顺序。新设计的基础是改变固有的原则和差异，改变的程度来自设计的范围，改变的基础来自表达的最终目的，也就是说，在设计过程中需要在早期阶段就表达目标，必须通过研究产生创造力。创意表达的最终方式是力求在原有的秩序上有一定程度的改变。作为一名站在艺术设计实践前沿的设计师，在最初的阶段，首先要确定新的创意点；随着理论和实践的不断积累，到了中间阶段，只有创新的理念是远远不够的，只有使用新方法、新材料等新型的科技元素才能够支撑创新，这些都需要各个相关知识的互通和学习。近些年经过跨学科互通的实践，整合整体设计信息的可能性、创造性和创新思维，理解事物本质的能力，总结和运用设计方法的能力，以及表达能力和综合表现能力都得到大幅度的提高。

创造性思维及其方法是一切设计实践成功的关键突破口。创造性不是无限的，它的思维也应该遵循一定的方式和方法，如关注媒体发展趋势，在互联网和物联网上进行延伸和跨界，将数字技术与设计手法相融合就是现今常用的一种设计手法。在数字时代，艺术设计领域的创造性思维是在传统创造性思维方法的基础上，按照传统创造性思维方法的理论和理念发展起来的，并在此基础上拓展了更广阔的视野、更广的维度和更高的要求。因此，我们要探索如何在数字时代提高创造性思维方法，就要反复推敲、学以致新，并且相应地拓展多维思维，培养创造性思维方法。

二、艺术设计中的新方法

培养创造性思维的常用方法是创建自己的材料库，并从草图中找到灵感。例如，"视觉日记"是一个创建自己的材料库的很好办法。它是准备合适的书，或拿起餐巾纸，每天画画。任何进入视野的事物或故事都可以很容易地写下来。久而久之，这些材料只属于设计师，是一笔财富。未来项目的源头可能来自材料库的一角。建立自己的材料库是培养创造性思维的最直接有效的方法，材料库是设计师行为的保证，也是设计思维持续流动的源泉。声音和图像很容易成为设计师记录生活、收集创意的手段。借助互联网和手机上的各种应用软件（App），可以随时有序、完整地收集，快速合成、编辑和人工处理数字资料，为未来的设计实践收集创意内容，这是一种有效的创造性思维方式的锻炼方法，让创造性思维方式变成大脑思考的习惯性方法。

创建材料库还可以通过收集大量自身感兴趣的信息和元素来实现，收集的信息要根据信息的类型、内容和层次进行不同的思考，然后对所有的关联数据、符号、文本、纹理、材料进行定期地筛选、收集和组合，并把它们转换成视觉信息元素。在收集过程中不用担心不同的信息元素在实践中是否有用，它只是储存在材料库之中以备用，这样的工作可以保证从这场头脑风暴中获得的创造性思维不是枯燥孤立的，而是丰富有趣的，然后设计师完成整合和关联工作。如以"水"字为例，"水"大致可以分为几个层次的分歧：第一个层次可以考虑水的字面意思、水的记载、化学符号等；第二个层次从物质的形式开始，可以涉及开水、苏打水、水果、冰等；第三个层次在维度层面上仍有不同的思考，如结合水的作用，即可以想到抽水井、水龙头、游泳等；第四个层次将文字、符号、图案等的组合转移到精神层面，联想到海岸的美景、提倡节水运动、对海水污染的治理等各个方面，从而根据类别、内容和层次不断地变化，最终得到相关的信息。从头脑风暴到发散性信息，再到相关性的综合，这一完整的过程是开启创意思维的正确途径（图2-65）。

在数字时代,发散性思维、头脑风暴等创造性思维方式如何提高?其实用价值又是什么呢?比如说,当创造具有层次性、发散性时,我们能否把数字媒介因素作为思维扩展的一个层次?在发散的第五个层次上,从多维媒体入手,联想的作品形式可以利用从水中流淌的感觉进行互动创作。例如,借助媒体设备和软件,公众参与可以改变水的形状、味道、颜色和其他特性。最后,引入的创造性思维方法是系统思维,即仅以系统复杂的设计思维进行思维和创造(图2-66)。

图2-65 从头脑风暴到发散性思维

图2-66 系统思维

此外,在中国传统文化中,运用系统化、模块化思维进行创作、实施和设计的方法也有很多,如"永字八法"。熟悉书法又热爱书法的人,也许都知道"永字八法"是中国书法的法则。以"永"单字的8个序列为例,总结和发展了中国书法中普通字的全部笔画书写方法。它是所有汉字笔画的转换和汉字书写规则整合的基本体系,可以说"永字八法"也是系统思维的一个典型例子。另一个例子就是"唐图"体系,也就是七巧板的起源,它源于宋代的燕图,演变为明代的蝴蝶图,是一种古老的中国传统智力玩具。它也同样采用了系统设计思维的方法,将长方形切割成7个模块,然后通过不同形式的布局和7个模块的组合,可以拼出1 600种以上的图形。系统思维是一种逻辑性很强、综合性很强的创造性思维方式,当这种思维方式的研究、分析和再设计成果应用到现代设计学科的数字化实践中,它将起到事半功倍的作用。例如,在互联网上运用系统思维的数字媒体网站(图2-67)。

在设计一个在线销售网站的架构时,设计师可能会打破不可分割的按产品功能类别或传统导航分类的思维方式,而是按色彩类别重新组合商品,喜欢不同色

艺术设计导论

图 2-67　数字媒体网站

彩商品的消费者有着不同的习惯和生活方式。这种系统化的设计模式将有助于增强商品之间的共同关系，从而显著促进商品销量的增长。每个人的生活都离不开手机终端，人们日常获取的信息和接触最多的可以是手机中的任何一种应用软件

及其接口，如何使设计在公共使用便携式终端产品获取信息方面发挥更方便、快捷、高效的作用，涵盖了数字时代UI（user interface）项目中最常提到的设计课题之一。

在界面的设计中，系统的思维方法可以在这个数字媒体最直观的视觉设计中起到非常重要的作用，其涉及的UI项目数据是非常全面和复杂的。在UI项目开始时，信息的内容是多种多样的，并通过系统思维进行逻辑整合。视觉系统、字体系统、色彩元素系统、规则系统、动作逻辑交互系统都是在设计的早期阶段设置的，将信息的基本关系、次要关系和层次关系联系起来，加以区分，这样的创造性思维方式不仅更容易展示系统中最终的总体方案，而且更容易展示系统思维构建的UI方案。其逻辑性、有序性和衍生性更利于公众快速浏览和识别信息，使公众能够直观、快速、准确、及时、愉快地获取信息内容。

在数字时代，每个设计学科都应该对创造性思维方法的发展有一个动态的认识，由于数字时代的变化，对不同新媒体技术的支持为各个专业的多媒体设计提供了可能。创意思维要利用这一优势，在更多元化、多维度、多层次的方向上进行全方位的创新，因此，数字时代这种多维创意方式所创造的设计项目更符合时代多样化的设计需求，并将推广设计范畴，以产生对人们生活方式的持续引导和创新。

三、艺术设计中的新观点

生态设计是一门集艺术与科学于一体的多学科交叉学科，在提高人们的生活质量和工作环境中是必不可少的，但在我国经济社会快速发展的过程中，我们身边有许多仿冒品和不合格的环保工程，新时期人们对环境质量的要求越来越高，越来越重视环保生态工程的转型与现代化，如满足人的生理和心理需求，科学与艺术的融合。我们要拓宽生态设计教育的思路，把创先争优、严谨务实的"工匠精神"和设计教育融为一体，"工匠精神"是指"工匠对设计的独创性、品质的卓越性、技艺的不断提高、生产的取之不尽用之不竭的完美精神追求"。工匠精神的精髓是连贯的，专注精益求精、务实创新，使工匠的素质得以传承和提升。在艺术设计领域，精雕细琢、精益求精的"工匠精神"，促进了具有严谨、务实、创新特点的艺术设计人才的培养。倡导工匠精神，让设计回归"工艺"，注重深层次的"匠心"，强调形式之美，同时也让传统的工匠参与设计和生产，不仅是艺术与科学的相互融合，也是我国生态设计产业可持续发展的重要保证，还是生态设计教育领域的重要内容。

为适应社会转型、艺术设计现代化和发展的要求，设计教育在尊重正确的教学理念和教学目标的同时，应充分弘扬和继承"工匠精神"，推进生态艺术

设计教育的良好建设。"工匠精神"不仅包括指导创先争优、精益求精的价值观，而且生态艺术也被认为是人类进化过程中最宝贵的文明财富。设计和建造生态艺术的目的是人与人之间的交流，这是一个有着更深层社会需求的重要场所，因此，新时期生态艺术设计人才的培养应重视教育理念，而不是一味地遵循老练的技巧，但要有意识地把"工匠精神"的培养融入艺术设计专业的教学过程。所谓"工匠"不同于普通的车间工人和技术工人，而是具有高技能、高水平的专业人员。生态艺术作为一个跨学科的研究对象，必须在很大程度上不带偏见地将艺术与设计、工程与技术有机地结合起来。过于注重艺术的敏感性而忽视了设计的合理性，很容易复制、模仿和抄袭，变得"模块化"和"板式化"。

生态设计是在传统工艺的基础上不断创造新工艺、新技术的过程，生态设计教育必须提高相关专业学科的整合程度，既要注重基本技能的学习和训练，又要根据其他相关学科的基本原理，对艺术设计相关的具体项目进行交叉审视，实现艺术设计的"创新"，通过升华和创新，在"工匠精神"中追求理性的价值。

目前，生态艺术项目大多是模型化的，无法满足社会和人类的深层需求，因此生态设计教育应注重对产业形象、价值观和标准的培养。生态设计是一个感性与理性完美结合的过程，仅仅停留在表现形式和粗略的设计理念上是不够的，还必须注入良好的考量。生态工程的设计过程，完善生态艺术设计的实质是人文性、地域性、科学性和创新性的表达。通过在设计和施工过程中的对话、交流和沟通，可以创作出更具人文关怀、更具科学性和艺术性的作品，使之与现代生活和美学更加融合，为了实现这些目标，应该重新审视产业发展的现状，重新组织和整合现有的教育目标，采取实事求是的方法进行教学。

一些院校在艺术学科的定位上不准确，片面追求"大而复杂"的学科，缺乏特色和创新。目前，有的院校课程侧重于艺术和设计等职业课程，不支持与材料和工程等不同学科相关的基础课程，忽略了在生态设计领域使用这些课程知识体系的价值。生态设计如果一味强调生态工程的"艺术性"，就会最终导致"完美模式"更多地停留在图纸上，培养出来的学生自然"营养不良"，没有"艺工合一"的模式思维。如果生态艺术项目缺乏生命性、人文关怀和地域性传承，容易复制单一模式和模仿设计，导致"千城一面""千区一面"的局面。一些院校的艺术设计教育侧重于课堂教学，主要侧重于"理论学习"或"课程设计"，缺乏必要的实践或实践指导，流于形式，容易使教学达不到预期效果，这些也是各大院校根据自身特点在逐步和解决的问题。

第七节　人机工程学在设计中的应用

人机工程学是人机工程学科的简称，是应用人体测量学、人体力学、劳动生理学、劳动心理学等多个学科的研究方法，对人体各个部分的参数进行客观的测量和数据统计，并参考人的工作环境、运动习惯，对人的五感和身体的状态进行分析，探讨人在工作过程中的心理和生理的变化，以及各种变化对工作效率带来的影响。换而言之，就是对人体特征的研究学科。人机工程学是第二次世界大战期间诞生并在战后迅速发展起来的一门新兴学科，最初的研究目的是改善不同武器的内部和外部细节，以保证其在工作中的舒适性。后来，这门学科的原理被广泛应用于服装设计、工业设计、机械设计等领域，具有非常重要的应用价值。人机工程学和包装设计也有一定的交叉性，将人体生理和心理功能作为实际情况直接引入包装设计，考察如何更好地适应人体的功能和不同包装商品的心理需求，使人们能够更安全、舒适地使用包装，合理且经济。包装设计的人机工程学原理与工业产品的一般设计相似，但也存在一些差异，包装的目的是保护产品在展示、运输和销售过程中的基本安全。

一、人体的尺度与设计

要将人机工程学应用于设计，首先要了解人体运动的原理，人体的运动由骨骼的关节转动开始，之后带动肌肉发生屈伸或方向性的变化，从而产生一系列的运动，而这一切都是在大脑的控制下完成的，每个部位所能达到的运动范围和方向是不同的，要想达到设计与人体的合理性结合，就要对人体的静态和动态两种状态进行测量。根据设计方向的不同，所需要测量的部位有所不同，例如，桌子的高度需要根据人坐时臀部的高度、手肘的长度、膝盖弯曲的舒适度等进行一系列详细的测量，服装则需要对人的三围、背长、臂长、腿长等进行测量。

按照不同的需求，人体测量的内容主要分为以下三大部分。

1. 形体测量

形体测量是指对人体各个部位尺寸的测量。其包括各个部位的长度、面积、重量、体积等各个方面。人体尺寸是产品设计人性化的一个关键因素，以《中国成年人人体尺寸》（GB 10000—1988）中人体尺寸为例，在应用过程中应注意设计数据和百分位数的选取，以及因服装、体位等变化而引起的数据修正，在确定产品的功能尺寸之前，必须考虑心理和年龄，人性化是产品设计发展的必然趋势和方向。为了达到人性化设计的目的，从航天器、机械设备、交通工具到家具、

衣柜、餐具等所有与人有关的要素，在设计过程中都必须充分考虑人的尺度因素，又称人体大小，是指人体所占据的三维空间，包括身体的高度、宽度、胸部的前后径及每一个肢体的大小。人体尺寸通常是通过对直接测量的数据进行统计分析得到的。人体尺寸包括静态测量数据和动态测量数据，如人体高度、长度、厚度和人体运动范围等。这些数据是合理设计与人体相关的不同产品的重要依据。在人机工程学相关的设计学科中，只有充分考虑人体的尺度，所设计的产品才能与人的生理、心理特征相适应，使人感到舒适，在产品使用过程中保持安全健康的状态，以达到减少疲劳、提高性能的目的。在没有科学统一的尺寸规范之前，设计师往往根据自己的经验或片面的数据进行设计，这样容易给消费者带来诸多问题，中国人体标准化委员会（后改为中国人体工程学协会）对2万多名成人进行了6年的人体尺寸测量，通过统计分类和计算，制定了《中国成年人人体尺寸》（GB 10000—1988）。区域为东北和西北、华南、华中、华南和西北；按性别分为男性和女性；按年龄分为18—25岁、26—35岁和36—60岁（女性55岁）与成人劳动年龄相对应；测量要素分为主体尺寸、站立尺寸、坐姿尺寸、人体水平尺寸、人头尺寸、手尺寸、脚尺寸七类，这七类要素又分为47个子项，包括身高、体重和眼高等。

2. 生理测量

生理测量是指生理测量师对人体静止或从事不同的工作以及运动时的体温、心率、血压、耗氧量、能量的损耗、疲劳感产生的时间、人体对不同环境变化的耐受程度、肌肉及大脑和身体遇刺激所需的反应时间等的生理指标性研究。

3. 运动测量

运动测量是指人体在从事各种不同种类的劳作时，肢体所达到的运动范围。

4. 尺度与设计

有了这些测量因素的参考，就可以在一定范围内对所要设计的产品和人体之间的空间进行估算，以便达到上面所说的合理性和舒适性的目的。举例来说，设计一把椅子，就要考虑使用者的形体尺寸和符合健康与舒适度的生理学因素，从人机工程学的角度考量，椅子要能符合人体前倾、正坐和后靠几种坐姿的自由变换，因为工作时的主要姿势为直腰并略向前倾的姿势，这个姿势容易使腰椎间盘的应力分布不均、背部肌肉容易紧张，因此，椅子的椅背最好设计为能够进行角度调节和背部支撑的款式。通常情况下靠背的宽度以不大于37.5 cm为宜，靠背应该有弧度的设计，弧度设计具有分散背部压力的作用，最好能够安置腰垫，腰垫的位置应该在人的第三腰椎和第四腰椎之间，而椅子坐面的高度应该能让使用者在大腿保持水平的情况下做到双脚自然着地，以缓解大腿以下的压力，因此，坐面的高度要参考人体的小腿加足高的尺寸。据研究数据表明，符合大多数成年人

的坐面高度应该在 38～48 cm，椅子的扶手部分要能够支撑人的前臂，以分担上身部分的重量，减少脊柱部分的压力，在充分考虑以上人机工程学的基础上，再进行椅子颜色、材料的设计和选择，在不影响人体承重的基础上进行外观形态的设计才是合理而美观的设计。

以服装的设计为例，首先要按照人的性别、年龄、人种等对人体尺寸进行统计，计算出符合设计目标的平均胸围、腰围、臀围等尺寸，并充分考虑人体活动时所需要的基本活动量和呼吸时胸廓与腹部的舒张量，外加内衣所需要让出的厚度，因此，一般情况下，没有弹力的贴身衣物的胸围要有 6～8 cm 的放松量，外衣要有至少 10 cm 的放松量，否则会有紧绷感，而兜的位置通常要在腰围 2～3 cm 以下的位置，拿取东西才会方便。

正如人体和服装需要空间的尺度一样，人体和所在的环境空间也需要合理的尺度把握，如城市设计中楼房的建筑间距，要充分考虑每层住户的日照时间，消防的安全隐患，通风及绿化等多种因素，城市的重要节点，如地铁站、加油站等都要考虑人的步行距离和车行距离，最大限度地方便城市居民的出行活动，在此基础上才能进行艺术性的美感设计。

二、人机工程学与相关设计

1. 休闲椅设计中的人机工程学

椅子在人类使用的漫长历史中有着不同的目标。人们使用的最古老的椅子主要是力量和地位的象征，座椅的功能是次要的。到了 20 世纪初，人们开始意识到坐着可以减轻工作压力，提高工作效率。目前，大多数人在座椅上工作，座椅位置的正确与否将直接影响工作的效能，因此，对座椅的研究引起了人们的广泛关注。椅子体现了人性化和个性化的要求，体现了对人的关怀。所谓设计以人为本就是说，允许椅子主动适应人，不允许人去被动地适应椅子。目前，虽然不同的椅子在设计风格上逐渐融合，但仍可分为高科技风格、现代设计风格、后现代设计风格。休闲椅作为与人们的审美文化直接相关的家具，其设计包含功能、物理结构、艺术、技术等诸多要素。它具有很深的理论基础和很高的实用价值。所谓舒适的家具体现了人类情感的人性化需求，休闲家具的主要元素就是舒适的椅子，俗话说"想要先舒适，就要先坐下"，在外面辛苦了一天，当回家的时候，最舒适的就是把疲惫的身体放在椅上，这样身体才能完全放松（图 2-68）。

在设计休闲椅时，主要从人机工程学方面考虑以下几点：保持脊柱的正确弯曲；减轻髋骨和尾骨的压力；防止骨盆向后倾斜；确保脚和骨盆的良好支撑；确保骨盆的有效支撑（关节）。人机工程学应遵循以下规则：躺椅的高度一般为 37～46 cm，深度一般为 39～42 cm，宽度保持为 40～45 cm。

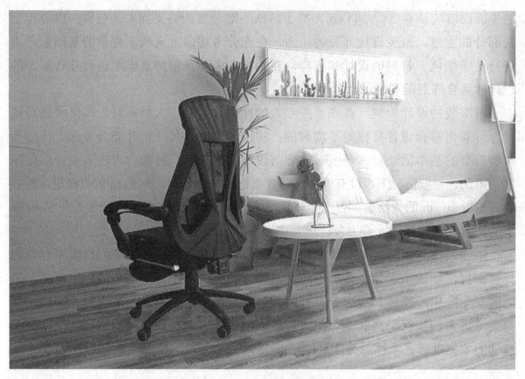

图 2-68 座椅

休闲座椅设计中考虑的人机工程学方面应具有以下要求：在座椅的自然位置，脊柱应向前推进，而尾骨应向后，这样全身的重力才能达到一个平衡；休闲座椅调节部分的部件应易于调节，并应确保座椅的调节位置不会改变，且在使用过程中不会松开，以方便用户习惯性使用；无论使用者是坐在椅子的前面、后面还是中间，椅子的设计都必须为用户提供安全感和舒适感。椅子是与人们生活息息相关的实用工艺家具，因此，椅子设计的人性化是设计的目标。它必须从用户的角度进行设计，以适应人们的生活，满足人们的物质和精神的双方面需求。首先，休闲座椅的设计要考虑用户的精神需求，对影响使用的各个方面进行有效的研究。作为家具的一部分，其自古以来，除使用功能外，还必须具有很好的装饰性，这在很大程度上反映了使用者的兴趣、个性和爱好。在色彩方面，要适应公共环境，与环境相协调，一般以黄色、橙色、蓝色为主。黄色和橙色是木质的颜色，与内饰融为一体，让使用者更加舒适；蓝色是科技的颜色，体现时尚、科技的特点。其次，椅子是为人设计的，人机工程学是"人与机器之间"两个方面的研究课题，它是解决人们在使用产品时遇到的一些问题的方法。

2．手机界面设计中的人机工程学

随着智能触摸技术的不断发展和完善，市场上现有的老年人手机也进入触摸屏操作时代，手机正变得越来越智能化。目前，智能触摸屏手机的市场占有率已

超过市场的 80%。大多数消费者在购买和使用时都会积极选择触摸式电话，很多老年人已经开始追随手机触摸屏的潮流。老年人使用的手机大多是孩子和亲戚淘汰的手机，由于使用时间长，这类产品存在很多问题，不适合老年人重复使用。老年人感觉器官对事物的感知能力随着年龄的增长而下降，如老年人的听觉、视觉和反应速度等。但市面上的手机智能触摸屏操作界面有以下几个问题：一是手机服务在功能键的分配、色彩和字体大小的匹配等方面较为复杂，用户无法准确确定目标功能的位置；二是过度使用鲜艳的色彩会让用户的眼睛感到疲劳，且眼花缭乱，无法强调功能的主体性；三是小字体使老年人很难清楚地识别有效信息。现有的老年人手机增加了许多辅助功能，如放大镜、验钞灯、人体健康装置等，但经过检查，老年人无法快速定位并找出这些功能所在的位置。这是因为某些功能通常放置在虚拟键上或隐藏在不同的子文件夹中。用户需要仔细、耐心地阅读说明才能发现。但是，从这类产品的使用人群来看，大多是出于生理原因使用的，如果因心理因素不能舒适地使用，便会影响用户体验。人的感觉器官会随着年龄的增长而减弱，自身的感觉和外界的刺激也会减弱，据研究表明，65 岁以后近 20% 的老年人视力会衰退，而老年人的视力只有 0.7 左右，这严重影响了老年人处理产品的能力，给生活带来不便。所以，老年人的手机字体应该是普通手机字体的两倍（图 2-69）。

彩图 2-69

图 2-69　老人手机

在色彩识别方面，老年人识别色彩的能力比年轻人低 25%～40%。识别不同色彩的能力下降的程度是不同的。识别红色和黄色的能力强于蓝色和绿色，两只眼睛对色彩的感知也有很多差异。考虑老年人的生理特点，识别色彩的能力下降，所以，在为老年人设计手机时，应该避免使用低识别率的色彩，即使必要，也应在局部或其他部位选择，并降低色彩的亮度，避免使用波长较短的色彩。图标的色彩和显示界面的设计要选择得当，内容要清晰明了，图文要丰富易懂，为了清楚地识别手机的功能，可以选择对比色来显示打电话的功能。另外，人的听觉从 55 岁开始衰退，70 岁以后就听不到超过 4 000 Hz 的高频声音，听纯 800 Hz 声调的能力基本丧失，而 1 000 Hz 以下的低频声音仍能听到，老年人听力功能的降低不仅直接影响信息的获取，而且影响语言的表达能力、认知能力和反应速度，给老年人的社会交往造成障碍，使老年人容易产生焦虑和孤独感。因此，老年人手机使用的声音应该是低频声音，可以通过清晰的声音、响亮的音乐、强烈的震动等多种方式增加手机对用户的感知刺激，让老年人可以更轻松、更自由地

使用手机。听觉、视觉等生理功能的下降，给老年人造成了巨大的心理变化和不良情绪，看不清东西会降低老年人的识别能力，使老年人难以或不愿识别和接受新事物、新信息，严重影响老年人的精神状态，使老年人感到沮丧、失落。因此，老年人手机界面的设计应采用颜色鲜明、设计合理的色彩搭配，例如选择老年人比较喜欢的颜色，这些颜色应该给人一种成熟稳重、简单朴素的感觉；字体和图案等放大显示，字体大小和行距应该稍大一些，这样可以使用户清楚地理解文本的含义；App 分类明确，主次得当，方便调节和操作，并且加上声音频度的可调节性；手机背景光的亮度必须进行相应的调整，这意味着灯光的强度可以被老年人接受，可以更好地为不同环境下的老年人服务。

目前，智能触摸屏手机有很多优秀的功能，但在为老年人设计手机时需要对其进行优化，以便在可见的地方设置常用功能，方便用户操作。例如，接听电话、收发短信、通信录等这些功能应该放在手机的主页面菜单中，功能的放置应加强以增加直接操作的可能性。辅助功能包括时钟、日历、笔记本、计算器、手电筒等。这些功能可以在主菜单子系统中设计，并在主界面上标注"生活助手"字样提醒用户。娱乐和音频功能包括调频收音机、音乐和视频播放器、游戏、摄像头等。这些功能也可以上述方式放置在基板上并在文本中进行描述。其他功能包括字典、电子邮件、Web 浏览器等，在设计上述功能的整个布局时，使用次数较多的功能也应根据用户的习惯和频率，通过便携工具放置在主菜单的可见位置，以方便老年人使用（图 2-70）。

图 2-70　功能图标

由于视力下降，老年人的手机字体和图标应该稍微增大一些，以帮助用户清楚地识别显示的信息。影响文字清晰度的因素包括字体的大小、粗细、颜色，对比和匹配文本与背景颜色等。这些信息也应该简短和详尽，以便用

户能够容易地理解文本内容。根据人机工程学数据测量，字符的大小＝视距/250。因此，当老款手机的文字尺寸在6～8 mm时，可以有效的保证用户能够清晰的看到文字描述，对于功能图标，应该用更简单的图案和准确的信息来说明功能选项（图2-71）。

根据对老年人理解色彩能力的分析，在设计手机界面色彩时，应多使用老年人喜爱的中性色彩，避免色彩纯度和明度过高而引起眼睛刺激，还要用更多互补性强的颜色来突出文字

图2-71　老款手机界面

和图案的位置与信息。不同的颜色会给老年人带来不同的情感印象，所以，在界面中要选择那些更符合老年人心理的颜色。手机界面的背景色可以是灰黑色等深色，使手机更稳定，也可以是灰白色，使产品更时尚，功能图标的颜色应为鲜红色、橙色和黄色，以突出其信息内容和功能位置，字体颜色应与图标的背景颜色形成更大的对比度。声音可分为音乐和噪声。音乐是指使人感到舒适和愉快的声音；噪声是指干扰工作、学习和休息的声音。在设计老年人手机的语音功能时，不要盲目追求音量过大，这样不仅会妨碍用户正常使用产品，而且对其他人的日常生活也有很大的影响。通过Profile功能可实现合理范围内的音频变化控制，在不同的设置下根据用户的不同改变声音的音量，使手机的音量适合实际应用。

总之，由于用户群体的特殊性，应考虑影响老年人使用的主要因素，并根据老年人的习惯合理设计手机界面，将常用功能放在用户可见的位置，简化界面图标，用更直观的视觉元素表达具体的图标功能，最大限度地利用产品功能，提高手机的可行性和易用性，满足老年用户的需求，以达到关注和关爱老年人的设计目标。

3．儿童产品设计中的人机工程学

随着儿童产业的快速发展，儿童产品的设计越来越受到生产商的青睐，但设计缺陷对婴幼儿的危害，一再引起生产厂家的重视。如美国著名品牌Graco在2020年12月26日因摇篮安全隐患问题宣布召回五万个婴儿摇椅配件，这正是由于产品中对婴幼儿特有的人机工程学缺乏重视造成的。人机工程学研究是考虑"人的因素"的重要依据。人机工程学研究可以为产品提供人体结构尺度、生理尺度和心理尺度，因此，人机工程学的研究对婴幼儿产品的设计具有重要的意义。

在为婴幼儿设计产品时，需要考察婴幼儿特有的生理和心理因素。与成人相比，婴幼儿身体结构的特殊性体现在两个方面：一方面，婴幼儿的身体和器官与成人不同，比成人脆弱很多，功能也没有发育成熟；另一方面，婴幼儿的身体和

各种器官都处于快速生长发育的阶段，因此，婴幼儿人机工程学因素中不同部位的活动与活动范围之间的关系不同于成人因素，是一个不断变化的过程。如婴幼儿身体结构的两个重要指标，即身高和体重。通常新生儿体重为 2.5～4 kg，3 个月婴儿的体重是新生儿的 2 倍，1 岁婴儿的体重可能是出生时的 3 倍，3 岁以上的大约是 5 倍；出生时的身高为 45～55 cm，1 岁大约是出生时的 1.5 倍，3 岁大约是出生时的 2 倍，两者都在快速而不断地变化，因此，在满足当前婴幼儿需求的同时，婴幼儿产品也要考虑到，经过长时间的使用之后是否仍然能够满足婴幼儿身体结构的需要。例如，丹麦品牌琳达的婴儿床（图 2-72）可以改变 5 种不同的形态，非常适合 0～7 岁婴儿在不同时期的生长和变化。人体生理学包括人体感觉系统（由神经系统和感觉器官组成）、血液循环和人类活动三个部分。其中，感觉系统和运动系统与人机工程学因素密切相关，婴幼儿神经系统和感觉器官的发育需要丰富、有效的外界环境刺激，而且不同感觉器官发育的不同阶段所需的有效刺激也不尽相同。例如，2 个月的新生儿对色彩的敏感度较低，只能用强烈的黑白对比来识别色彩，因此，在许多专业儿童用品店，将大量的黑白对比图案印在新生儿产品上。由此可见，在确定目标用户时，需要考虑婴幼儿发育阶段所需的具体激励措施，婴幼儿运动的发展必须有一定的心理和生理基础，要使外界环境刺激有效，身体必须达到一种新的准备状态，如果身体没有达到某一特定动作所需的准备，就提前开始训练，不仅不能达到预期的效果，还会影响婴幼儿的生长发育。例如，市场上常见的学步带，能起到托举孩子，帮助其站立行走的作用，但婴幼儿的骨头胶质多，钙少，骨头软，过早站立行走容易变形，尤其是当下肢肌肉和支撑足弓的小肌肉群尚未充分发育时，就让婴幼儿使用步行带，身体的重量必然会增加背部和下肢的负担，随着时间的推移，脊柱和下肢容易变形，形成驼背、"X 形腿"和"O 形腿"，而学步车则不同，它必须依靠自身力量站立，这对婴幼儿站立的动作起到了有效的支撑作用，更符合婴幼儿的生理需要（图 2-73）。

　　从以上例子不难看出，一个符合婴幼儿人机工程学因素的产品有利于婴幼儿的生理发育，相反，则会阻碍婴幼儿的生理发育，甚至严重伤害婴幼儿的身体，因此，设计师在为婴幼儿设计产品时，应根据婴幼儿生长发育的特殊需要，考虑特定的生理尺度来设计产品。根据对婴幼儿心理发展的研究，婴幼儿的心理发展可分为三个阶段：第一阶段是基础阶段，知觉得到充分发展；第二阶段是在婴幼儿感知、认知、记忆、思维、情感等知觉发展的基础上发展起来的高级心理活动；第三阶段是高级阶段，进行基本的人际交往活动，也可以说是婴幼儿的社会发展阶段。婴幼儿感觉、知觉的发展是指在感觉器官发育的基础上，通过感觉对物体的个体属性进行识别，在任何一种知觉发展的关键时期

图 2-72　婴儿床

图 2-73　学步车

激发一种适当的感觉，都可以支持这种知觉的发展，如果在婴幼儿产品的设计中充分考虑到这一点，就会对婴幼儿心理的发展起到一定良性的作用。例如，在儿童玩具球上采用不同的表面处理，使球的表面呈现出不同的触感，如光滑的小裂纹，一个小水坑和一个薄薄的环形图案。这样，通过这种触摸，婴幼儿对材料有了基本的了解，刺激了其感知能力的发展。婴幼儿的高级心理活动性与婴幼儿的教育息息相关，与产品设计中的人机因素关系不大，因此，这里不做进一步分析。婴幼儿人际交往发展初期的基本要素是互动，在婴幼儿产品的设计中，儿童之间的互动、伙伴之间的互动及与产品用户的互动，这三种类型的互动要充分考虑，在设计婴幼儿产品时，首先，要考虑婴幼儿产品与婴幼儿情感的呼应，以满足婴幼儿心理发展的需要；其次，要考虑到伙伴或家庭成员的参与和反应，与父母和同龄人回应和分享，能够促进婴幼儿的心理发展。处于不同发展阶段的婴幼儿在身体结构方面有不同的需求，即生理发育需求和心理发育需求。在婴幼儿产品设计中，通过考察婴幼儿的发育规律，获得用户的潜在需求，使产品能更好地应对婴幼儿的生长发育是每个设计师的必修课。另外，婴幼儿语言功能不完善，设计师不能很好地理解用户的需求，考虑婴幼儿特殊的人机工程学因素是设计婴幼儿产品的新思路。

综上可见，对人机工程学的充分考虑既能形成设计的基础，也对设计的形态有了一定的限定，这也是设计和纯艺术的根本区别，纯艺术能够按艺术家的意图进行天马行空的创造，而在限定的范围内进行合理的创造才是优秀设计的灵魂所在。

课后作业

1. 为残疾人设计服装应该注意哪几个方面？
2. 什么是人机工程学；它对现代艺术设计有什么影响？
3. 形式美法则包含哪几个方面？
4. 举例说明色彩在设计中的运用。

第三章

从中外艺术设计品中探索艺术风格与社会政治文化之间的关系

第一节 中国古代的艺术设计品赏析

一、中国古代陶瓷艺术

新石器时代，除对石、骨、木的加工利用外，人类通过体力劳动创造性地发明了制陶技术和陶器。陶器的制作是人类文明史上第一次利用火将一种物质改变成另一种物质的伟大创举。在物质的转变过程中，物质的性质发生了化学变化，在当时的社会条件下，是相当不容易的。陶器的产生标志着一个新时代的到来，代表着人类结束了狩猎生活而开始农耕和定居的新生活。在中国古代的艺术设计长河之中，陶瓷工艺美术具有代表性的价值。"陶瓷"包括两种物质——陶和瓷，这是两种不同的品类。陶器的制作材料是黏土，烧造温度比"瓷"要低，一般在1 200 ℃以下，表面有的有釉、有的无釉；瓷器的制作材料是高岭土即瓷土，含有比黏土更多的矿物成分，烧造温度在1 200 ℃以上，表面有釉。在产业分类中，陶与瓷之间还有一种"炻器"（图3-1），它具有陶和瓷两种性质，如紫砂器等。据现有的考古材料，在中国，至今为止发现最早的陶器距今约10 000年，在湖南道县玉蟾岩、江苏溧水区神仙洞、江西万年县仙人洞等地都出土过这一时期陶器的残片。这些原始的陶器烧造火候低，陶色不纯，厚度不均匀，有的有简单

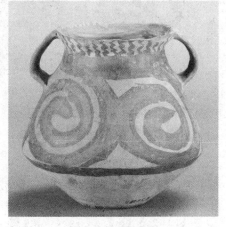

图3-1 炻器

的蓝纹、方格纹饰。陶器发明以后，一直是生活中所使用的主要器物，品类有灰陶、彩陶、黑陶、白陶等，有不同的设计来满足生活的需要。例如，在新石器时代早期，炊具和食品器皿是主要的设计对象，另外，还出土有容器和饮水器具等。

彩陶是中国新石器时代陶器中最具有代表性的器物。与灰陶相比，彩陶在生产中更趋于精细化。一般来说，黏土在清洗之后才会进行制作，成型的胚胎经常被抛光，并涂上红色和棕色。由于地域和时代的不同，彩陶的造型和装饰也不尽相同。中国现今发现较早的彩陶距今约 6 000 年，如仰韶文化中的半坡、马厂、马山等彩陶。彩陶的常用器具仍以日用为主，如碗、盆等。在艺术文化中，彩陶的装饰图案是人们关注的焦点。彩陶装饰纹样以几何形为主，还掺杂着少量的人物、动物、植物纹样，如书中经常提到的"人面鱼纹"（图 3-2）、"人面纹""鱼纹""蛙纹"等。这些远古纹样具有深刻的寓意，有的可以说是原始艺术家创造的独特的文化符号，是没有文字时代的图说文字。现在看来，"鱼纹"和"蛙纹"与人们对繁衍后代的渴望有关，可能还有其他更深层的内涵。早在商代，釉陶就开始出现了，到了汉代还出现了一种低温釉陶。唐代盛行的"唐三彩"即是在这种低温釉陶的基础上发展起来的。在当时，"冥器"是唐三彩的主要用途，流行地区是现在的西安和洛阳，在唐开元年间达到全盛。唐三彩的种类很多，其造型多仿日用品，如瓶、罐、壶、杯、盘等，尤以人物、动物俑最具特点（图 3-3）。明清时期是中国茶文化发展的鼎盛时期，陶器生产也随之发展壮大，某种意义上来说，陶器的兴盛受中国茶文化的影响深远。

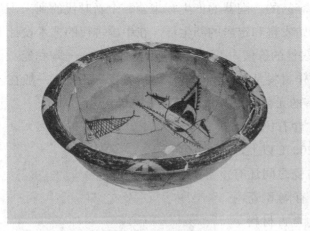

图 3-2　人面鱼纹盆

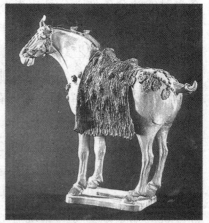

图 3-3　陕西唐鲜于庭诲墓出土三彩陶——三花马

釉是附着在陶器表面的一种玻璃状物体，干净、光滑、美观。东汉时期，浙江余姚、上虞、慈溪等地，正是在广泛使用釉料的基础上，成功创造了人类历史上真正的瓷器——青瓷。东汉青瓷的烧制成功，使中国从此进入一个新的艺术

时期——陶瓷并举,并奠定了中国作为陶瓷大国的基础,迎来了一个以瓷为主的时代。

中国的陶瓷艺术在2 000多年的发展历史中,品类十分浩繁,形态造型也多姿多彩,一般可以将其分为青瓷、白瓷、彩瓷三大品类。最早创烧成功的是青瓷,白瓷是将青瓷原料中的铁成分进行淘洗清除,使瓷胎变白而制成。彩瓷包括两大种类:一是各种高温的单色釉瓷,如红釉瓷、蓝釉瓷等;二是彩色花瓷,既包括高温釉的青花、釉里红,又包括低温釉系列的粉彩、珐琅彩等。在隋唐时代,中国陶瓷生产出现了"南青北白"的局面,即以浙江越窑为代表的南方青瓷系与以北方邢窑为代表的白瓷系组成中国瓷业发展的两大体系和窑场。当时,越窑有许多窑,绵延数百里。越窑生产的瓷器质地坚硬,釉面晶莹剔透,十分好看。唐至北宋时期是越窑发展的鼎盛时期,代表着当时中国陶瓷生产的最高成就。唐代诗人曾将越窑瓷器美誉为"千峰翠色"。其中,最值得赞誉的是被称为"秘色瓷"的越窑青瓷。1987年4月,在清理陕西扶风法门寺地宫时发现的大批珍贵唐代文物中,有举世罕见的"秘色瓷",这批秘色瓷置放在银风炉之下的大圆漆盒中,共13件,其中有秘色瓷碗两式5件,地宫中保存的《衣物账》中对秘色瓷碗有明确的记载,它不仅使人们在1 200余年之后看到了当时"秘色瓷"(图3-4)的美貌,还解开了自古以来有关"秘色瓷"的谜底。

图3-4 秘色瓷

彩图3-3、彩图3-4

宋代是中国陶瓷史上一个非常辉煌的时代,整个瓷业系统相当完整宏大,名窑名品的数量也很多,更开辟了中国陶瓷审美的新篇章,使中国陶瓷成为世界上举世无双的珍品,人类文化的瑰宝。宋代在唐代南青北白两大瓷系的基础上发展成新的六大窑系:北方地区的定窑系、耀州窑系、钧窑系、磁州窑系、南方地区的龙泉窑系、景德镇的青白窑系,六大窑系孕育了著名的宋代五大名窑:定窑、汝窑、官窑、哥窑和钧窑。定窑以白瓷为主,以其乳白、牙白的釉色和精致飘逸的刻印花装饰远近驰名。定窑在制瓷工艺上的一个杰出创造是采用覆烧工艺,即采用组合匣钵取代单体匣钵而大大提高了产量。因覆烧工艺使器物口沿无釉,产生所谓"芒口",贵族阶层往往采用镶金、银扣边的方式覆盖芒口,产生了扣装瓷器。汝窑瓷器,釉色天青,釉质莹润,内蕴光泽,上有细密开片,曾为宫廷烧造瓷器达40余年,更多地为民间用器,因此,汝窑可以说是精粗具备。宋代宫廷有自己设立的瓷窑,前后共有三处:浙江余姚的越窑、河南开封的北宋官窑和位于杭州的南宋官窑。北宋官窑以盘、碗、洗、瓶为主,器身有葵瓣、莲瓣等图样

花纹，造型精致规则，釉色有粉青、月白、油灰诸色，釉质润泽有大小纹片。哥窑留下了许多作品，由于铁含量高，呈黑色和灰色胎，口角呈棕黄色，因此，它被称为"紫口铁脚"。哥窑瓷器釉层较厚，釉面上不同大小的冰裂纹成为其显著特征之一（图3-5）。钧窑属于北方青瓷体系，但与其他青瓷不同，其釉色不透明，大多为接近蓝色的乳浊釉，相对深的称为湛蓝色，相对浅的称为天青色（深黑而微红的颜色）或月白色也就是现在所谓的浅蓝色。釉面闪烁着荧光般优雅的光泽，釉色之美达到顶峰。尤其罕见的是，由于钧窑中含有少量的铜，在一定的窑气中因"窑变"而产生不同的色彩效果。有时它蓝绿中透着一股红色，如蓝天下的夕阳；有时又会呈现紫色斑块，如日落般忧伤而华丽。

除五大名窑外，磁州窑等一大批民窑也十分有名，它是中国北方最大的民间窑系，在唐宋时期尤为兴盛。期间，除白瓷外，还烧制了黑瓷、花瓷和青瓷。其装饰也颇为丰富，以白釉划花、剔花、白地黑花等为主。最典型的是白地黑花，如牡丹纹瓶（图3-6）。

图3-5　宋代哥窑双耳瓶

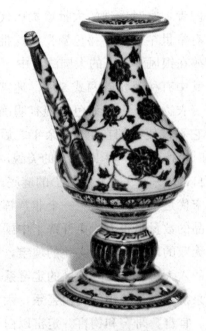

图3-6　明永乐青花缠枝牡丹纹净水瓶

如图3-6所示，此瓶采用牡丹图案绘制而成，身修长、高大、造型美观，白色为地，黑色为断枝。图案构图宽松、大方、严谨，树叶疏密散落而有序。其中，又不乏中国画的写意奔放，线条自然流畅，充满活力、清新、质朴、大方、厚重的艺术氛围，传达了民间工匠独特的审美追求和艺术才华。耀州窑也是民间青瓷窑，其刻花装饰独树一帜，产品的设计也别具匠心。1968年，陕西彬县出

土了耀州窑提梁倒灌壶（图3-7），壶盖做象征性设计不能开启而与提梁相接，提梁设计成一伏卧的凤凰，壶身则为缠枝牡丹花，进水口设在壶底，壶内设计有漏柱与水相隔，表现了工匠艺人们高超的设计智慧与创造性。龙泉窑地处浙江南部山区，其产品以浑厚、莹润的梅子青、粉青等为特色，釉层厚如凝脂而温润如玉，是宋代瓷器中的神品之作。景德镇的影青瓷也有如玉之容，具有相当高的艺术成就。宋代还因盛行斗茶而盛产黑瓷，著名的有福建建安的建窑、江西吉安永和窑。建窑的著名产品是兔毫盏（图3-8）、油滴釉、玳瑁盏等。兔毫盏釉层中有细长器如兔毛的条状纹，并有银色闪光。油滴釉因釉中赤铁矿小晶体在烧成中析出所致，有的还带有晕状光彩，所以又称为"曜变釉"。吉安永和窑以木叶纹碗和剪纸贴花碗为特色。

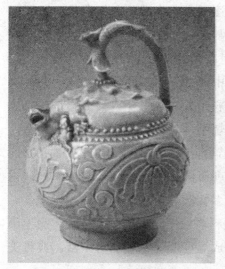

图3-7　耀州窑提梁倒灌壶　　　　　　　图3-8　兔毫盏

景德镇自元代起就以中国瓷都闻名海内外。元代最著名的瓷器种类有两种：一是青花；二是釉里红（图3-9）。它们都属于釉下彩。所谓釉下彩，就是在素烧胚涂上装饰物，装饰绘制完成后再在图案附上透明釉，经高温一次烧成，其纹饰在透明釉下，所以称为釉下彩。青花是釉下彩中的主要品种，其特点是用含金属钴的青料，在白瓷胎上绘饰纹样或图画，烧成后这种含钴的青料呈蓝色，因而得名青花。从起源看，青花料的使用从唐朝开始，经宋代发展，到元代进入盛期。青花瓷是中国历史上第一次将中国平面的传统绘画方式用于立体物品的装饰，之前的中国陶瓷以刻花、剔花、压印花、贴花为主要装饰方式，而青花的装饰方法将中国传统绘画的装饰方法结合其中，因此，被称为陶瓷史上一个划时代的转变，它将陶瓷制品作为一种新的艺术载体，将日常物品和绘画艺术合二为一，将实用与艺术合二为一，开创了设计艺术的视觉欣赏模式。元代青花瓷器一般器

型高大，胎体厚重，青花成色鲜艳而深沉。装饰分为主纹和辅纹两类。主纹装饰在罐、瓶的腹部或盘心，主要纹样有松、竹、梅、牡丹、莲花、藏莲、芭蕉等植物，主要动物纹样有龙、凤、鹤、鹿、鸳鸯、麒麟、狮子等；辅纹一般为卷草、锦地、回纹、云水、蕉叶、缠枝花卉等。除以自然界的动植物为原型外，以历史故事作为装饰主题也很盛行，如周亚夫驻扎细柳营、萧何月下追韩信、蒙恬将军、刘备三顾茅庐等。青花装饰整体统一，图案满密、层次丰富，主次分明且有序，独具一格，至今仍作为中国古典风韵的代表而被广泛借鉴。明代是青花瓷设计、生产的鼎盛期，在当时，除宫廷在景德镇设立御窑烧制瓷器外，民间作坊也自行烧制，因生产量大，参与人数众多，逐渐形成青花生产的两大体系。明青花装饰上既继承了部分宋元风貌，又具有自身的特点，更具清秀典雅的灵秀之气，纹样多以植物纹为主，成色青蓝华美，造型上逐渐走向小型化和日常化，民间青花装饰率意自然，有一种大写意的自然洒脱之风。

绚丽的色彩常常受到人们的喜爱，尤其是在节日的场合。在陶瓷史上，自彩陶时代以来，人们对色彩的追求和表达从未中断过。明清两代是百花争艳、百花齐放的时代，其代表作是斗彩、珐琅彩、粉彩、五彩等彩瓷。釉上彩是在已烧成的瓷器釉面上用有色釉料描绘花纹，再入窑烧制，相比其他底釉其温度较低，仅在 800 ℃左右。斗彩是釉下彩与釉上彩的结合，一般是釉下青花与釉上彩的结合，如成化斗彩海水龙纹罐。珐琅彩瓷是清朝康熙、雍正、乾隆时期一种非常珍贵的宫廷器物。使用的绘画颜料是珐琅，大多数产品是小器具，如盘子、壶、盒、碗和杯子等（图 3-10）。粉彩是在绘涂颜料前先用"玻璃白"打底，涂上染料后，形成如水彩般浓淡晕染的效果。粉彩烧成温度低，色彩更为丰富，典雅美观，有别于其他彩瓷。

彩图 3-9、
彩图 3-10

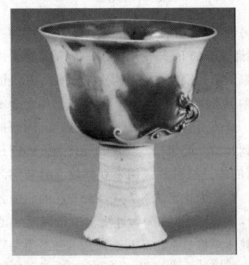

图 3-9　釉里红

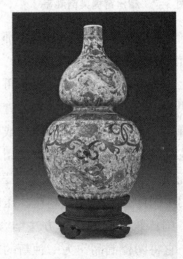

图 3-10　清乾隆款珐琅彩龙纹图案葫芦瓶

二、中国古代青铜器设计

青铜器是中国古代另一个重要的工艺和设计作品。它在人们工作和生活的各个方面都发挥着重要的作用。青铜是自然铜（红铜）与铅、锡等元素的合金，不同的器物其合金的配比不同，铅锡成分越大青铜越硬脆。人们把使用青铜材料制作工具、武器的时代称为"青铜时代"。中国的青铜时代从公元前2 000年左右开始形成，经夏、商、周三代，大约经过15个世纪，其特点：一是大量使用青铜生产工具、兵器和青铜礼器；二是在进入青铜时代前有一个漫长的技术积累期。商晚期和西周早期是青铜工艺发展的高峰时期，在世界青铜工艺史上，中国青铜工艺在世界历史上写下了浓墨重彩的一笔，相比其他国家，因其冶铸技术进步，生产和铸造规模庞大，种类造型繁多，设计独树一帜，装饰匠心独具等特点享誉海外。

在青铜冶炼和铸造中，我们的先辈创造了诸如复合铸模、次模制模具、陶模、消失模铸造和复合金属铸造等熔炼与铸造技术，为各种器皿的设计和生产奠定了基础。商周时代青铜器的铸造规模十分巨大，如著名的"司母戊鼎"（图3-11），高133 cm，长110 cm，重达875 kg，铸造时需同时使用70～80个坩埚，100～200个工人同时操作。迄今发现最大的青铜盘是"虢季子白盘"，长达132 cm。这种巨大的规模和型制正是青铜时代鼎盛时期的文化特征之一。奴隶主阶级几乎垄断了青铜器的制造与使用，殷墟妇好墓墓主是商王武丁的配偶之一——妇好，墓中出土青铜器达468件，总质量在1 625 kg以上。

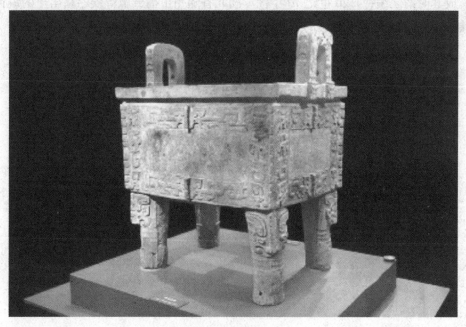

图3-11 司母戊鼎

夏商周的统治阶级把青铜重器、礼器视为"国宝"和王权的象征。礼器又称为"彝器",包括炊器、食器、酒器、水器、乐器等。在青铜器中礼器占有较大比例,妇好墓出土468件青铜器,其中礼器约为45%,达210件。这些所谓的祠堂用具大多是纪念祖先或纪念他们的军事远征事迹的纪念碑。它们是统治阶级在祭祀、葬礼、征兵、远征、宴会和婚礼等重大活动中使用的器皿。因此,设计时便要求有威严性、象征性和纪念性。青铜器造型和装饰中所蕴含的神秘、诡异、狰狞的形式特征,便是其依据"祯祥"和"天意"设计出来的符号和标记,如所谓"饕餮"纹以超现实世界的神秘恐怖的形象设计,成为统治阶级肯定自身、统治社会、用于"协上下""承天体"的工具。

现存西周初年第一件有纪念铭的铜器"何尊",有铭文199字,铭文说周成王于成周福祭武王,四月丙戌日,王在京室训诂宗室弟子说何父辅弼周文王有贡献,文王受上天授予的权力统治天下,等到周武王攻克了大邑商,则廷告于天说要建都于天下的中心以统治民众。最后勉励何(作器者)要敬祀其父亲,并学习其父奉公,辅佐王室。王室赐给何贝三十朋,何因此作尊以为纪念。这充分反映了统治阶级设计制作青铜器的基本思想。重型青铜器是权力和地位的象征。皇帝使用九鼎,这是国家最高权力的象征。得到九鼎的人是国王,失去九鼎的人等于失去了国家。因此,汉代有一个"泗水捞鼎"的传说,这意味着秦朝的九鼎不完整,江山难以保护。西周有严格的列鼎制度,天子九鼎,诸侯用七鼎,大夫用五鼎,士用三鼎,九鼎配八簋,七鼎配六簋。作为礼制的一部分,列鼎制度是统治阶级生活的制度保障。青铜钟是乐器中的重器,成套时谓之编钟。20世纪70年代,湖北省随州市擂鼓墩曾侯乙墓出土的编钟一套共64件,加上楚惠王赠送的镈共65件,约2 500 kg(图3-12)。

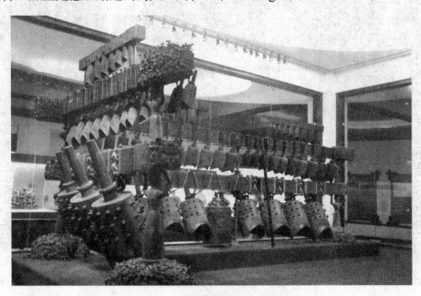

图3-12 曾侯乙墓出土的编钟

这套编钟总音域达五个八度，而且十二个半音俱全，能演奏出完整的五声、六声或七音音阶的多种乐曲，从设计上看，钟体的大小、轻重、厚薄，乳钉的排列、多少、纹饰和铭文的镌刻都经过精心的设计与计算。鼎是使用时间最长的烹饪食器，但鼎又是最主要的礼器。用于祭祀、记功的鼎往往形体巨大，装饰威严、狰狞。除上述的司母戊鼎外，著名的如西周早期的龙纹五耳鼎，此鼎通高为122 cm，造型庞大、周正、雄伟，鼎腹增设了三个扳形耳以对应于三足，上饰兽耳，并有扉棱。在装饰上，龙纹十分简练、明快，线条劲挺流畅，与同期较为繁缛的装饰风格不同。

青铜尊是重要的礼器也是饮酒器，著名的如商代后期的四羊方尊（图3-13），方口大沿，整个尊身由四只鼎立的羊组成，羊头雕刻精致，栩栩如生，装饰性强，雕刻方式多变。羊头和龙头分别铸造成立体圆形雕刻，凸出在器皿腹部之外，而浮雕、圆雕、线刻多种技术的综合运用，不仅表现了商代青铜工艺匠人们的高超技艺，还增添了方尊的威严与神秘感。可以说，夏商周时期的青铜器，是青铜时

图3-13 四羊方尊

代文化和文明的物化形态，代表了夏商周三代社会物质文化的最高水平，此方尊不仅代表了当时手工艺技术即设计艺术最杰出的成就，即便在工业技术高度发展的今天仍让人叹为观止。

三、中国古代漆、木、玉等器物的设计

在人类开始定居之后，制作食物、储藏事物和生产其他日常生活中使用的器具往往是人们从事劳动的主要任务之一，我们的祖先在这方面的研究也从未停止。中国原始先民在制作陶器等餐具和容器后，在大约7 000年前的河姆渡文化时期，他们用漆树在木碗和其他长期使用的木制物品上绘制"颜料"。从那时起，开始了中国长达7 000年的漆器工艺设计史，其中不乏经典作品和精湛技艺，至今仍被我国各大艺术院校的漆器工艺工作室研究学习。现代发现最早的漆器出自浙江河姆渡文化，是一件朱漆木碗，朱漆的"朱"，也就是红色，来自矿物质，而漆是所谓的"生漆"。在距今4 000多年前的良渚文化遗址中有彩绘漆陶杯，马家浜文化遗址中发现红黑两色喇叭形器，此后一系列发现证明自战国开始至秦汉，中国漆器的设计与制造进入第一个鼎盛期，并且持续了500多年之久，这一时期的漆器还是以实用的生活器皿为主。由此可见，在青铜器之后，轻便洁净的

瓷器产生以前，这几百年漆器因美观耐用而一直被当成生活用器的主流。《汉书·贡禹传》曾叹谓漆器是"杯案，尽文画金银饰"，以致"一杯用百人之力，一屏风就万人之功"（《盐铁论·散不足篇》）而引来非议。

战国时期，楚国位于扬子江中下游地区，由于其独特的自然条件，漆艺工艺发展迅速。秦汉统一后，在全国形成了几个漆器制造中心，器物形式多样，品类也十分丰富，可以分为两大类：一是以髹涂、描绘为主的漆器及工艺，如大型棺材、木制家具、漆车等，包括一些雕刻后再髹饰的木雕作品、建筑彩饰等；二是以木材、卷木、皮革、竹子、藤条、铜、夹等材料为胎骨的漆器，这类漆器大多为容器，个性独特，设计复杂，加工工艺技术较高，质感优异。20世纪70年代初，长沙马王堆1号汉墓出土漆器184件，2号汉墓出土漆器约200件，3号汉墓出土漆器316件，湖北云梦睡虎地12座秦墓出土漆器达560件，连偏远地区的广西贵县罗泊湾汉墓也有大量漆器出土。秦汉漆器因其重量轻、造型美观、经久耐用、豪华大方而受到人们的喜爱。就造型设计而言，漆器有三种类型：实用造型设计、仿青铜器设计和仿动物设计。实用造型设计的主要器类是奁、盒、盘、耳杯、壶等实用器皿，有的器物如耳杯、奁盒采用成套设计的方法进行组合设计。仿青铜器设计的主要造型有鼎、钫、钟、尊、卮、豆等，除日常生活使用的物品外，还有一些用于墓葬，具有"礼器"的性质。仿动物设计是人们在长期劳作中产生的创作灵感，是在实用功能设计的基础上增添的一种对于造型的装饰情趣，这与如今的设计理念不谋而合。

唐宋之初，漆器开始退出实用领域，成为展示和欣赏用品，形成了以雕漆为基础的新工艺设计模式。剔漆又称雕漆，是一种经过多次（几十次甚至几百次）涂漆，使漆层具有可塑性而形成的装饰工艺。因为颜色不同，它可以分为红色雕漆、黑色雕漆、黄色雕漆、绿色雕漆和彩色雕漆。彩色雕漆也称剔彩，是分层绘制不同的颜色，它会根据需要雕刻的不同显示出特定的颜色和图案。剔漆中最常见的是剔红，剔红是唐代漆工艺的一大创造。明代著名漆工艺人黄成所著漆工专著《髹饰录》谓唐代雕漆"多印板刻平锦朱色，雕法古拙可赏"，这种作品在现代已经很难见到了。现存最早的剔红是宋代的作品。元代是雕漆工艺发展的高峰时期，14世纪中叶，浙江嘉兴出现了两位雕漆巨匠——张成与杨茂，传世作品有张成所制的栀子纹剔红盘、曳杖观瀑图八方形剔红盘（图3-14）。故宫博物院收藏的张成所制的栀子纹剔红盘在涂有黄色颜料的底面再用朱红色漆髹涂百次有余，盘中雕刻盛开的大栀子纹剔一朵，枝繁叶茂、花瓣变化多端，姿态优美，花蕾细密，生机盎然。曳杖观瀑图八方形剔红盘，高4.4 cm，直径仅12.3 cm，盘面漆层达80道左右，色泽呈枣红，盘面上刻一花甲老丈执杖观瀑，两位书童随侍在后，画中景色优美，亭台植物栩栩如生，采用中国画常用构图方式，疏密结合，

动静相合,画面流淌着清新高雅之风,安静和谐,描绘出一幅当时文士的生活画卷。杨茂也做有相同题材的作品,但画面构图不同,而更具有装饰性。

彩图 3-14

图 3-14　栀子纹剔红盘、曳杖观瀑图八方形剔红盘

在制作器皿的材料中,黄金和玉石是最珍贵的。除制作珠宝首饰外,汉代以后,特别是唐宋时期,用金、银材料制作碗、杯、盘、瓶等容器成为贵族的时尚。在设计方面,最具有中国文化特色的玉器工艺值得我们关注,这一创作范畴是十分独特的。玉器的设计与制作是中华民族造物文化的一部分,是中国手工艺者在劳作过程中运用自身智慧设计和创作的产物,这一过程不仅制造出了无数美轮美奂的玉器,更促进了文明的进程,并形成和培育出一种举世无双的崇尚玉器的观念和意识。旧石器时代晚期和新石器时代早期有一个玉与石不明确区分的时期。后来,玉的美丽及其特质逐渐引起人们的注意,成为装饰和祭祀的工具。中国的新石器时代遗址中发现玉器,主要是祭祀用玉器。辽河流域的红山文化"玉龙"(图 3-15),出土于内蒙古翁牛特旗三星他拉村,龙的整体形状为 C 状,长吻,有凸出的眼睛、长长的颈脊和卷曲的长鬣。整体形状很简单,它是龙的高度抽象的象征。

东南良渚文化的玉器主要为祭祀用具,以玉琮(用于祭神的一种用具)为代表。有的玉琮上雕刻有很细的毛图案,有的玉琮分为主纹、地纹和辅助纹三个层次雕刻,主次分明,造型丰富。采用浮雕、镂空等多种雕刻工艺。精美的图案是神兽与人形的结合,如重达 6.5 kg 的玉琮(图 3-16),雕刻了 16 张神人兽面图。殷墟妇好墓出土了玉器 755 件,也反映了统治阶级对玉的崇尚之情。

先秦时期"以玉比德"的思想已发展成熟,所谓"谦谦君子,温润如玉"即是如此,当时君子以佩戴玉坠为时尚,以玉为贵,处于"无故玉不去身"的社会

礼制规范中。汉代玉量大，工艺精湛。大量玉器吊坠采用镂空形式，更加精致、柔和、美观。例如，广州南越王陵出土的大量玉器就是其典型作品。

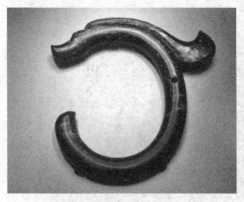

图3-15　红山文化"玉龙"

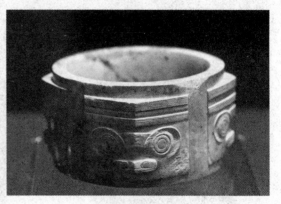

图3-16　玉琮

先秦时期便有过使用玉器做容器的记载，如《韩非子》中提到的玉制酒杯，汉代的玉酒器和玉酒盒等，唐宋的上层阶级更是对玉碗、玉杯、玉盅、玉盏、玉盒等器物情有独钟。例如隋代公主李静训墓出土金扣玉盏，西安何家村唐代窖藏发现玉八瓣花形杯、玛瑙羚羊杯等。到了明清时期，尤其是清代，玉器用于实用更多。清雍正以后，玉器已进入生活的各个层面，这里不仅有杯、灯、壶、碗、盘和餐具，还有玉盒、罐、奁、薰炉、烛台等，玉石广泛应用于各种饰品、文具、宗教用品和家庭摆放。故宫博物院收藏的大型玉器有"秋山行旅图玉山""大禹治水玉山"和"会昌九老图玉山"等。"秋山行旅图玉山"高130 cm（图3-17），用整块巨型叶尔羌玉琢制而成，工匠根据玉石自身天然具有的纵横起伏的特点和多种纹路，用工具将其雕刻成陡坡、悬崖和巍峨的山峰。他们巧妙地将玉石上浅黄色的瑕疵雕刻成秋天的植被和落叶的秋天森林的风景，说明当时中国的雕玉工艺已十分纯熟。

彩图3-17

图3-17　秋山行旅图玉山

家具和家内陈设也是中国古代设计艺术取得杰出成就的领域。中国古代家具以竹木为主，高度以宋代作为分界，宋代以前家具以低矮型为主，从原始时代起到宋代之前，人们习惯于坐在地上。"席子"自然成为最早的家具，然后有箱子、床、俎、桌、禁、箱子、屏风等，但它们都是比较低的。自宋代起，高坐家具开

始流行,宋代基本完成了由低型家具向高型家具的过渡和转型,种类也很齐全,各种款式的家具一应俱全。不仅如此,每个品种都有几种不同的设计,以满足不同层次生活的需要(图3-18)。

明代是中国家具史上非常璀璨光辉的一个时期,也因其设计和制造的独特魅力而被后世称为"明式家具"(图3-19)。作为中外家具设计的典范,明式家具对现代家具的风格款式依然影响深远。明式家具主要是指明朝及清初的优质硬木家具。其设计精美,制作精美,风格简约,如按实用功能划分,大致能分为五种类型,即凳、桌、床、柜、其他。每种类型按款式不同,又可分为若干式样,如椅子又分为靠背椅、扶手椅、圈椅、交椅四种。杨耀先生在《明式家具研究》中曾认为明式家具的显著特点有:造型大方,比例适度,轮廓简练舒展;结构科学,榫卯精密,坚实牢固;精于选材配料,重视木材本身的自然纹理和色泽;雕刻、线脚处理得当,起着点睛作用;金属配件式样玲珑,色泽柔和,起到辅助装饰的作用。在当时的工艺水平下,明式家具在技术和造型艺术的成就上已达到最高水平,是中国艺术设计史上的杰出代表。

图3-18 宋代家具

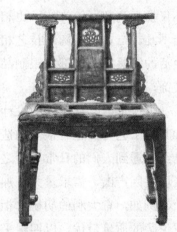

图3-19 明式家具

第二节 外国艺术设计品赏析

一、西方古代设计

中国古代的设计与造物可以作为东方设计的一个代表。在西方,古代的造物与设计同样十分精彩。与我们的祖先一样,西方祖先用自己的智慧和劳动设计与生产了无数的生活工具及用品,为人类留下了无尽的文化和艺术遗产。西方的狩

猎民族在旧石器时代晚期，已经制作有动物形象的类似投枪器的实用工具，到了新石器时代早期，陶器也已出现。距今约7 500年的地中海沿岸和克里特岛的陶器，款式繁多，并经过抛光，绘有曲线、线条和三角形纹样。新石器时代中期，又出现了彩陶。距今3 000～4 000年前的"爱琴文明"时期，克里特岛就拥有丰富的陶器和金属技术。公元前1 600年左右形成的迈锡尼文化，如迈锡尼文化的"阿伽门农黄金面具"，无论在艺术上还是技术上都达到了一定的水准（图3-20），除在制作各种金银容器上比较拿手外，陶器产量也非常可观。在古希腊和古罗马时代，陶器以古希腊最负盛名，在公元前5世纪，古希腊设计并制作了黑绘、红绘和白底彩绘陶器，不仅技巧高超，绘饰技术也相

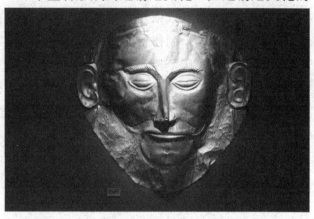

图3-20　迈锡尼文化的"阿伽门农黄金面具"

当不凡。与古希腊陶器技艺相当的是当时古罗马的银器工艺，贵族阶级大量用于生活的餐具和首饰都是银制品，上面让工匠艺人们用錾刻方式设计了复杂的图案装饰，尽显豪华奢靡之感。

中世纪，欧洲家具的设计和生产达到很高的水平，装饰豪华；在金属、玻璃和其他工艺方面也有很高的造诣。到了文艺复兴时期，工艺设计和艺术品的制作已经渗透到人们的日常生活之中，宫廷为了满足其奢靡的生活，也建立了自己的工坊，因产出、需求量大，加速了当时设计工艺与制作的发展，景象一度空前繁荣。例如，意大利的胡桃木柜、扶手椅等成为当时的优秀设计作品。扶手椅以佛罗伦萨的质量最优，以四根平直方脚为特征，前腿前部和椅背上雕刻着精美的图案，有些椅座用天鹅绒或皮革填充。巴黎的家具在设计和制造上整体性很强，风格统一，华丽的装饰和和谐的造型成为家具的显著特征。此时，英国家具设计趋于简单活泼，也具有强烈的个性风格，以其低价格和高质量得到更大的发展。文艺复兴时期的意大利陶器以"马略卡式陶器"（图3-21）著称。这种陶器成型后素烧，然后施白色陶衣，二次烧成后，色彩主要显示为黄、蓝、绿、紫，装饰方面，早期以植物、禽类、动物、纹章为图案，后期以神话故事、人物、日常生活等场景为主。意大利马略卡式陶器在1530年前后传至法国，影响巨大，然而，自16世纪末以来，法国的陶器工艺便逐渐有了自己的面貌，一种由法国著名陶工伯尔拉尔·巴利希创制的"田园风光"陶器成为其代表作。威尼斯是意大利文艺复兴时期的玻璃工艺生产中心。它既继承了古罗马以来的工艺传统，又吸收了伊斯

兰玻璃工艺的影响，如高足酒杯、碗、盘的设计，装饰以神话故事、人物为主，具有很强的绘画性。受威尼斯玻璃技术的影响，法国和英国也采用威尼斯玻璃技术生产玻璃产品。

文艺复兴使欧洲艺术发生了重大变革，之后，艺术设计也随之进入一个新的发展时期，史称"巴洛克""洛可可"时期。巴洛克风格与文艺复兴对古典艺术的追求不同，浪漫风格成为主流。"巴洛克"一词原意为畸形的珍珠，作为一种设计风格，它追求原创性、生动性和浪漫性，例如，当时的家居桌椅等，用曲形弯腿取代文艺复兴时期的方木和旋木造型的腿，造型夸张；涡形装饰更具层次感和动感，表现也更加灵活，成为皇室贵族的宠儿（图3-22）。

彩图3-20、
彩图3-21

图3-21 马略卡式陶器

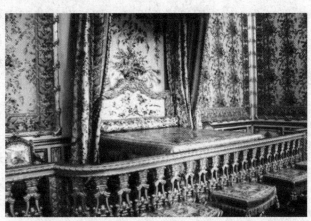
图3-22 巴洛克风格的王后居室的家具装饰风格

18世纪法国路易十五时代是"洛可可"风格盛行的时代，它以"巴洛克"的风格为基础，进行了一些发展和变化。"洛可可"是将纤细柔美的造型与华丽的繁饰相结合，将自然主义的装饰题材与夸张的色彩相互搭配，形成一种优雅繁复的艺术特质。例如，在家具、桌椅等的设计中，其腿部不仅弯曲而且更为纤细、优美、尖挺，受东方风潮——中国清代设计的影响，饰面多采用贝壳镶嵌和油彩镀金，并广泛采用油漆髹饰。

在当时的社会风潮下，巴洛克、洛可可的设计风格逐渐走向烦冗和浮华，人们逐渐沉迷于这种不适用的奢靡，艺术设计需要一种新变革的冲击，推陈出新，为设计打开一扇新世界的大门，就在这时，工业革命开始了。18世纪下半叶，英国的工业革命不仅使人类的生产方式从手工向大机器转变，还导致了新的设计思想和方式的产生，更为艺术设计指明了新的发展方向。机械化的生产模式使产品的生产进入批量生产时代，这就要求在生产前有一个清晰的设计流程，以减少生产后的短缺。因此，专业化的设计流程也在这场生产方式的变革中逐步产生。但变革不是一蹴而就的，它需要一个过程和空间来完成，18、19世纪的艺术设计与

产品制作正处于此过渡期之中，产品风格新旧交替，有时能融合地恰到好处，有时又杂乱无章，相互违和，同一个作品中经常同时出现多种风格的罗列，设计师们努力运用新技术、新科技在矛盾中寻求突破。例如，家具设计，既有古典主义的影响，又可见浪漫主义的影子，如英国著名家具设计师和生产商切普代尔生产的椅子，前腿笔直，后腿是弯曲的，明显地反映出转折期设计的折中主义立场。在陶瓷设计和生产方面，英国的魏德伍德首先将一个传统手工业的家庭式陶瓷作坊转变为有艺术设计品格的新型工厂，他同时为富裕阶层和一般劳动者设计生产陶瓷产品，并以市场为导向，方便顾客选择和订购。在设计上，他设立了专职设计师并委托著名艺术家进行设计，使这些艺术家无意中成了最早的工业设计师。在生产上，他使用机械化设备，用标准的花型实行转移印花以增加产量，因此，绝大多数的陶瓷生产都是机械化的。在金属工艺设计中，波耳顿采用机械化生产模式进行批量生产。他的设计基于新古典主义风格，提倡几何简约。同时，它也被广泛应用于古典装饰，以满足市场需求。

二、西方近代设计

工业革命后，设计不仅面临着市场的需求，还面临着如何在机械化生产中生产出实用美观的产品的问题。面对机械化的生产，人们逐渐意识到设计的价值所在。从某些角度来说，设计的质量在一定意义上等同于产品的质量，除实用功能外，产品的美观性越来越被设计师们所重视。在19世纪，衣、食、住、行等产品，如火车、客车、自行车、家具、普通生活日用品的一系列设计，都已出现了注重功能与形式结合、实用与美观统一的作品。虽然有的设计所采用的形式还是传统的装饰形式，并不能完全与功能相配合，但注重设计、注重形式的努力是显见的，一些产品已开始形成自己的美学风格，如马车的设计与室内设计各具风格和品位，并对以后的汽车设计产生了影响。在19世纪的设计史上，美国的设计尤为引人注目。19世纪中叶以来，美国工业发展迅速，成为超越英国的世界头号工业大国，新的标准化生产模式形成了独特的"美国制造体系"，规范了设计的发展。"美国制造体系"首先从枪支的标准化生产开始，进而延展到农业机械生产领域和家用电器、办公用品等众多领域。与欧洲相比，美国产品设计和生产的一个最显著特点是其实用性，美国的设计师们以实用性作为唯一的要求，以致一些产品外观有些粗糙，如1851年美国人设计生产的胜家缝纫机，朴素实用而有些丑陋，缺乏美观性与艺术性。但是，随着商业竞争越来越激烈，单纯的功能性不足以吸引更多的消费者，产品外形设计的重要性便凸显出来。在众多设计中最能反映美国工业设计面貌的是汽车的设计。一般认为，汽车是由德国人卡尔·本茨于1886年发明的，当时的造型是以内燃机为动力的三轮汽车样式（图3-23）。

第三章 从中外艺术设计品中探索艺术风格与社会政治文化之间的关系

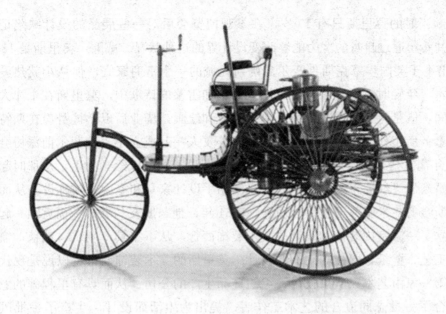

图 3-23　1886 年卡尔·本茨发明了世界上第一辆三轮汽车样式

　　汽车发明后，美国人意识到如果将这种交通工具成为大众化的代步工具，日常生活将会变得更加方便，所以，在修建道路的同时，创建汽车生产线成为必要。其代表人物是亨利·福特，他于 1903 年建立了福特汽车公司，1908 年推出了造型简洁、坚固、易于修理的 T 型小汽车，1914 年实现了流水线作业，产出 60 万辆汽车，成本下降到 360 美元。汽车流水线的出现，改变了汽车的生产方式，标志着在标准化、经济化的设计理念开始运用于工业生产，简洁化的设计思维得以发展。

　　在 19 世纪的艺术设计史上，1851 年的世界首次国际工业博览会最具历史性意义，它在英国伦敦海德公园举办，展览会的主要场馆是当时采用钢铁和玻璃材料建造的大型建筑"水晶宫"，总面积达 7.4 万 m^2。各个国家展出的作品大多数是机械制造的产品，这些作品除少数的如农机、军械的设计具有很好的功能性外，大多数作品的设计尤其是装饰设计都似乎是多余的，即功能与形式的结合和统一问题没有得到真正的解决。例如，法国的一款油灯，灯罩支架采用金银材料，结构和装饰非常复杂；美国座椅公司展出的弹簧转椅是一件早期的金属材料家具设计作品，具有良好的功能结构，但支撑弹簧结构的腿采用传统的漩涡形式，显示出当时设计中不可避免的时代局限性。

　　虽然大多数作品在设计上并不成功，但世博会吸引了人们对设计和设计美学的关注与讨论。英国著名艺术评论家拉斯金对世博会上一些滥用的装饰设计十分反感，认为机械产品本身存在设计缺陷。继承和发展了拉斯金思想的是威廉·莫

95

里斯，当时的莫里斯只有17岁，在参观博览会后对一些展品的设计缺陷记忆深刻，并希望通过自身的努力能够改变设计界的这种状况。威廉·莫里斯是1834年3月出生于英国埃塞克斯郡沃尔瑟姆斯托城的一个富商家庭，他从小就热爱文学和艺术，年轻时沉浸在浪漫主义诗人拜伦和雪莱的诗歌中，莫里斯在牛津大学学习期间，既是诗人又是艺术家，热爱建筑和绘画，毕业后以学徒身份在斯特里德建筑事务所工作，不久便同伯恩·琼斯等友人一起成立了"拉斐尔前派协会"，1857年离开建筑事务所，在"红狮广场"开设了画室以绘画为生。从那时起，他为结婚新居"红屋"（图3-24）而自己动手设计家具和室内各项陈设，从而实践了拉斯金的艺术服务于生活的理念。1861年，他与朋友马歇尔·福克纳一起在伦敦成立了一家室内装饰和设计的美术装饰商行，从事家具、刺绣、地毯、窗帘、金属工艺、壁纸、壁挂等用品的设计。莫里斯的美术装饰商行可以说是现代设计史上第一家由艺术家从事设计、组织产品生产的公司，从而具有里程碑的意义，他联合了一批志同道合的艺术工作者，提出为生活而设计，生产了一批风格独特、质量上乘的产品。莫里斯广泛参与设计的各个领域，但他最关心的是染色织物的设计。他以植物为自己的灵感来源和设计主题，在大自然之中感悟生命的奇妙，充满了生机与活力，又不失浪漫色彩。这种清新朴实的自然气息影响了后来在欧洲兴起的"新艺术运动"。由于莫里斯的发展和努力，他的影响越来越大，

彩图 3-24

图 3-24　红屋

聚集了相当数量的艺术家和设计师，形成了一场强大的艺术和手工艺运动。受到他的思想影响，艺术设计的地位逐步提高，很多艺术家、设计师先后创立自己的艺术和设计工作室，如1882年成立的"世纪行会"、1884年成立的"艺术工作者行会"、1888年成立的"手工艺行会"及1900年成立的伯明翰手工业行会等。这些以产品设计为重点的行业协会组织不仅从事设计工作，还组织了国内外产品设计展览和方式进行创作、交流，吸引了包括建筑在内的大批外国艺术家、设计师和工匠交流学习，从而进一步扩大了英国艺术设计的影响。1896年，莫里斯死于过度工作。在他去世后不久，他几十年努力的结果和影响在英国形成了一个具有特殊色彩的设计革命，莫里斯也被誉为"现代设计之父"。艺术与手工艺运动不仅在英国有着显著的发展，而且在美国及欧洲其他国家也产生了巨大影响，并产生了一批杰出的设计师和作品。

继工业革命带来的一系列艺术运动和变革之后，在欧洲又兴起了另一场名为"新艺术"的运动。这是一场装饰艺术运动，涉及建筑、家具、产品、服饰、珠宝、平面设计、书籍装帧，以及绘画、雕塑等众多艺术领域。从设计风格角度来说，"新艺术运动"包含范围广泛，是专注与艺术形式发展方向的一场革命。新艺术运动历时10余年之久，在整个欧洲十分盛行，对现代各大艺术领域和设计领域都产生了深远的影响。新艺术运动认为，所有涉及人类正常生活的一切环境要素或人为要素都应经过设计而变得更加美好，新艺术运动的艺术家们认为不应将设计艺术和纯艺术完全分裂，他们认为艺术是为社会提供一种全面而综合的服务，而不是限制在一件单一的艺术作品之上，艺术家的使命应该是让整个社会环境变得优美而和谐。新艺术运动始于比利时和法国。比利时的设计师们以"人民的艺术"为口号，为公众进行设计，以购买者的需求为设计目标，最著名的设计师是凡·德·威尔德。他集画家、建筑师、设计师于一身，主要从事平面和产品的设计。1906年，他前往德国，推广自身的设计理念，1908年他任德国魏玛工艺学校校长。魏玛工艺学校即著名的设计学院包豪斯的前身。凡·德·威尔德坚持以理性为灵感来源，强调设计的功能性的同时也不反对装饰，将装饰合理地用于产品的造型，为设计和实用性服务。比利时新艺术运动的另一位大师是维克多·霍塔。他是一位建筑与室内设计师，他喜欢用连绵盘绕的线条表现自身装饰设计的风格。1893年，他设计的布鲁塞尔都灵路12号"霍塔旅馆"（图3-25），精美的装饰和统一典雅的风格，成了新艺术设计中最经典的作品之一。

巴黎和南希小城是法国新艺术运动的主要集中地。最著名的有萨穆尔·宾创建的"新艺术之家""现代之家"和"六人集团"等。设计师萨穆尔·宾最初是一位商人和出版商，他对日本艺术很感兴趣。1895年年底他在巴黎开设了名为"新艺术之家"的艺术设计事务所，并对从事新艺术的家具和室内设计师们进行资助。

1900年展出的"新艺术之家"的设计作品在此时产生了巨大的影响,使"新艺术"享有相当的声誉。同年,作为"新艺术之家"的设计师尤金·盖拉德设计的一整套家具及室内陈设参加了巴黎世界博览会,这组设计结构稳重,用植物纹样作装饰主题,变化多端且自由奔放,整体统一协调,浑然一体,成为法国新艺术风格的代表作品之一。小城南希作为新艺术设计的主要发展地区,在各方面有明显的设计特色,尤其在家具和灯具方面,设计上无论是品位还是质量在全法国排名第一,其主要设计师有埃米尔·盖勒等人。新艺术运动在德国又被称为"青年风格"运动,而在奥地利被叫作"维也纳分离派"运动。"维也纳分离派"以设计款式精炼流畅的几何外形为特点,用干脆、明了的直线表达产品自然纯粹的造型,形式向现代艺术靠拢,其中代表人物有画家古斯塔夫·克里姆特和设计师约塞夫·霍夫曼等。

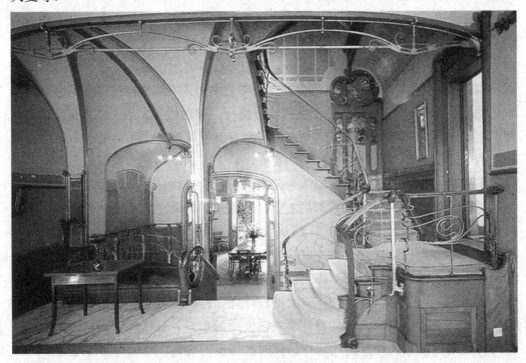

图3-25 霍塔旅馆

新艺术运动发展到晚期,商业化倾向显露出来并日趋明显,在受到资本和消费者瞩目的同时也开始走向衰落,与此同时,新的艺术变革"装饰艺术运动"出现并逐步发展成形。1910年法国"装饰艺术家协会"成立,定期为设计师和手工艺者们举办秋季展览与沙龙,以便提供展览和交流的平台,并提议举办"国际现代装饰与工业艺术博览会"。1925年,也就是此次运动的全盛时期,博览会在巴黎举办,这次展览所展示的作品,集中了法国最优秀的设计师和艺术家、手工艺师的创作,作品风格大多璀璨华贵,展现了法国上层阶级对于装饰艺术的兴致,

并尝试将现代主义中严谨的几何直线形式与贵族阶级对奢华的渴望相互结合,标志贵族阶层不再拘泥于经典的传统思想,开始接纳新兴事物中展示出来的设计思想和美学风格。这次博览会也成为"装饰艺术运动"的一个重要标志。法国作为"装饰艺术运动"的起源地和运动的中心,在产品设计方面,装饰艺术风格造诣颇深,主要表现在家具设计、陶艺、漆艺、玻璃艺术等方面(图3-26)。

三、西方现代设计

20世纪初的艺术和设计运动可谓层出不穷,几乎在新艺术运动和装饰艺术运动蓬勃发展的同一时期,一种特别的设计思潮悄然而至,这就是我们现今所说的现代设计运动。现代设计运动主要以德国包豪斯设计学院为代表(关于包豪斯的部分内容在本书第一章也有所提及),包豪斯是1919年在德国魏玛成立的一所设计学院。它有自身独特的教学体系,是世界上第一所推行现代设计教育、有完整的设计教育宗旨的学院,其创始人是德国著名建筑设计师、设计理论家瓦尔特·格罗皮乌斯。包豪斯自创办至1933年被德国法西斯关闭,仅用了14年时间,经历了三次迁校,这三次迁移也产生了三次变革,因而形成了三个不同的发展阶段,即魏玛时期、德索时期和柏林时期。在第一阶段,由格罗皮乌斯任校长,他聘用了一批杰出的艺术家和手工艺匠师(图3-27),实行艺术家与手工业匠师分授课业,艺术教育与手工制作相结合的新型教学方式;在第二阶段,包豪斯在德索市重建,教学进行改革,实行了设计与制作教学一体化,取得了一大批引人注目的优秀设计成果,这是包豪斯发展的全盛时期;在第三阶段,由迈耶和密斯·凡·德·罗任校长。由于法西斯主义不允许这所学校存在,学校于1932年10月迁至柏林,随后被取缔并关闭。这一阶段于1933年结束。包豪斯的教师们去了欧洲和美国等地方。

包豪斯在设计史上写下了灿烂的一笔,它提倡了艺术与科学技术相结合,与当下的设计精神有异曲同工之妙。它明确了工业艺术设计的方向,建立了工业化时代艺术设计教育的基本原则和方法,为现代设计的发展提供了借鉴作用,并促使现代设计的风格向着全新的方向发展。因此,包豪斯是工业设计史、现代建筑史、现代艺术史上的一个重要里程碑,也是艺术设计作为一门学科确立的标志,还是现代设计的摇篮。格罗皮乌斯是包豪斯的创始人,也是第一任校长,还是包豪斯的精神领袖和化身。他生于1883年5月,有良好的家庭教育背景,其家族有从事建筑与艺术方面工作的经验,他先在彼得·贝伦斯的设计事务所里工作,

图3-26 装饰艺术风格的产品

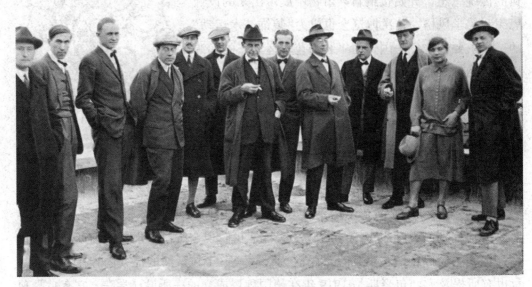

图 3-27　包豪斯教员

贝伦斯是德国现代主义设计的领先人物。他将科技新材料应用于建筑设计，用独特的结构来创造建筑新功能，这些设计理念对格罗皮乌斯产生了深远的影响。与贝伦斯合作三年后，格罗皮乌斯成立了自己的设计办公室。第一个重要的设计是法格斯鞋楦厂的车间（图 3-28）、室内、家具和用品的设计。根据工厂的生产需要，他采用了大量的玻璃幕墙和角钢窗结构，使该厂房成为世界上最早的玻璃幕墙结构的建筑，建筑本身性能优良，造型美观，别具一格。1915 年他已草拟了建立设计学院的计划，1919 年任包豪斯校长后，开学第一天他即发表了自撰的建校宗旨《包豪斯宣言》，宣言中主要提倡所有艺术工作者们将自己的艺术理念向实用艺术方向靠拢，建立以实用为主的现代设计思想，摒除因工种不同而产生的阶级差别，"让我们建立一个新的艺术家组织，在这个组织里面，绝对不存在使得工艺技师与艺术家之间树起巨大障碍的职业阶级观念。同时，让我们创造出一栋将建筑、雕塑和绘画结合成为三位一体的新的未来的殿堂，并且用千百万艺术工作者的双手将它耸立在云霞之处，变成一种新的信念的鲜明标志"。格罗皮乌斯将传统的手工艺和现代艺术思想相连接、把科学技术与艺术相融合作为自己的办学理念。设计思想方面，重点做到三点：一是坚持艺术与技术的新统一；二是设计的目的是人而不是产品；三是设计必须遵循自然与客观的法则进行。在教学系统中将传统作坊中手工艺学徒的传授方式和现代化的艺术理论教育与实践训练相结合，实行教室与车间的完美衔接，使学生既能从经验丰富的传统匠人手中学习材

料、工艺、肌理等技术和工艺的关系，又能从艺术方面对传统的工艺进行新设计和新变革，通过一系列的学习和训练，培养专业的设计人才，最终形成一个完整化、统一化的设计教育模式，为现代设计教育提供了重要经验。

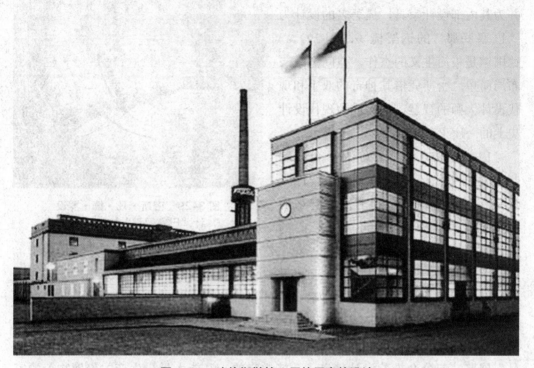

图 3-28　法格斯鞋楦工厂的厂房的设计

在包豪斯任教的老师中有许多世界著名的艺术家、设计师，如俄国表现主义大师康定斯基、德国表现主义画家保罗·克里、乔治·蒙克都先后在包豪斯任教。作为抽象表现主义的创始人，康定斯基的实验态度、深厚的理论修养和渊博的知识对包豪斯的教学产生了深远的影响。在包豪斯教学期间，他写下了《点、线、面》这一划时代的现代艺术著作。保罗·克里是现代主义艺术大师之一。他10多年如一日在包豪斯执教。在他的思想中，这10年是唯一一个在创作氛围中从事绘画和教学的10年。他将理论课与设计基础、实践课相结合，受到学生们的广泛欢迎。包豪斯的师生在设计和艺术创作方面都有杰出的才能。例如，毕业的 Marcel Brewer 设计了一系列家具，开创了用钢管制作家具的先河，也是第一个采用电镀镍工艺进行钢管表现装饰的设计师。格罗皮乌斯本人也参与了许多重要的设计，经典之作是 1925 年为德索包豪斯所设计的新校舍。它是一个综合性建筑综合体，包括教室、工作室、车间、办公室、宿舍、剧院、礼堂、餐厅、体育馆及其他具有各种空间结构的公共场所。全部采用预制件组装，功能性强，方便实用。整座建筑简洁，没有任何传统的装饰形式。密斯·凡·德·罗是包豪斯的另一位设计

大师，1928年他提出了著名的功能主义经典口号："少即是多"。1928年他设计了巴塞罗那世界博览会的德国馆，并为其内部设计家具，最著名的设计为"巴塞罗那"的钢架椅（图3-29）。德国馆是极简主义的杰作，空间宽敞，布局简单。密斯凭借其神奇的双手和现代设计大师的智慧，从而成为现代设计史上的一座丰碑。

1940—1950年，被称为一个节制与重建的年代，美国和欧洲的设计主流是在包豪斯理论基础上发展起来的现代主义，这种以功能主义为核心的

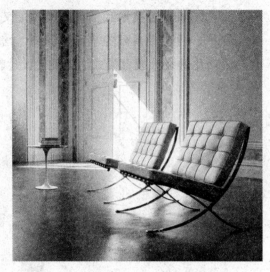

图 3-29 密斯·凡·德·罗设计"巴塞罗那"的钢架椅

现代主义又被称为"国际主义"。第二次世界大战结束后，一些有才能的人士，如格罗皮乌斯、密斯等人先后去到美国，他们都是包豪斯的领军人物，战前在欧洲风靡一时的现代主义设计也随着他们的脚步传播到美国和英国。在一系列的传播过程中，纽约现代艺术博物馆发挥了积极作用。自1929年成立以来，它积极推动现代主义设计。他们直接从市场上挑选功能性设计商品，举办现代"实用商品"展览，向公众推荐设计精良、功能主义的，又能大批量生产的价廉物美的家庭日用生活品。现代艺术博物馆成立不久就成立了工业设计部，由格罗皮乌斯推荐，著名工业设计师诺伊斯任第一届主任，他和继任的考夫曼都极力推崇"优良设计"，对为了迎合商业化而进行的功利性设计极力反对。1940年，现代艺术博物馆提出了工业产品设计要符合其使用功能、与所用材料能相互结合、材料能够符合生产工艺、能够表达设计形式，要服务于设计目标等一系列新的美学设计规范。例如，工业产品的设计应符合用途、所用材料、生产工艺和形式，并服从功能。作为一项要求，它组织了第二届"实用商品"展览。展览将这些展品定位于"优良设计"的层次上，因其优秀的品质和新颖的设计理念，这些商品不仅大受欢迎，从道德意义和美学层面上，也称为后世设计从业的典范。在诺伊斯和考夫曼的策划下，从20世纪40年代起，现代艺术博物馆开始举办低成本的设计比赛，涉及范围广泛，家具用品、灯具、染色织物、娱乐设施和其他用品都涵盖其中，旨在鼓励设计师们创造出一种适用普通阶级和大众家庭、物美价廉的现代产品风格。通过几次大赛的选拔，美国功能主义设计得到促进并迅速发展，赢得了良好的声誉。它不仅广泛提高了大众的审美情趣和修养，同时，也直接影响着20世纪50年代美国产品设计的发展，那时的家具风格与之前有了很大的不同，烦冗的装

饰全部被摒弃，多功能、组合化，简洁明快成为家具设计的新风潮，适应战后生活空间相对狭小的需要。在开发新技术的基础上，室内设计和家具制造商Miller和Noel将现代主义美学精神融入产品设计，形成了一系列具有美国特色的家具产品。这些产品是由著名设计师伊姆斯和沙里宁设计的。20世纪四五十年代，伊姆斯作为世界级设计师，将胶合板运用于家具设计，并取得成功。1946年，现代艺术馆专门为其举办了胶合板家具设计展，同年他创办了自己的工作室，对一系列新材料、新工艺进行尝试，从事各种胶合板桌椅的设计和生产。沙里宁专注于建筑设计，但他在产品设计方面也有天才的创造力。在理性功能主义盛行时期，他的家具设计呈现出一种非理性的情感色彩。例如，1946年他设计的"轮胎椅"（图3-30），采用塑料成型和织物衬垫，非常舒适，被誉为世界上最舒适的椅子之一。1956年他设计的"郁金香"椅，采用塑料和铝合金两种材料。造型设计源于"成长"的设计思维，其自由、有机、自然生成的造型和卓越的功能形成了他设计的主导风格。

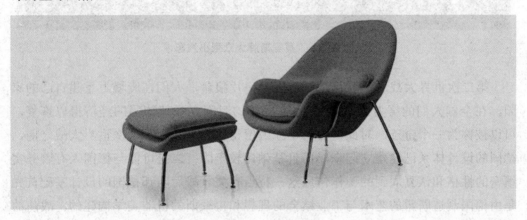

图3-30　轮胎椅

这一时期，英国、德国、意大利、北欧、日本等国家和地区都相继出现了现代设计的思潮与优良的设计。英国有很好的产品设计基础。第二次世界大战后，包豪斯一部分师生来到英国，使功能主义设计理念迅速确立。1942年，英国为了在设计上赶上美国，成立了设计研究所，1944年成立了英国工业设计协会，用各种可行的方法来改善英国的产品，并提出了"优良设计、优良企业"的口号。20世纪40年代后期，英国已产生了一些优秀的设计，如莫里斯牌大众型小汽车（图3-31）、MAS-276型收音机等。20世纪50年代，现代主义成为家具设计的主流，在强调功能主义设计的同时又吸收北欧有机设计的特点，形成英国自身的当代风格。从设计师的角度看，20世纪50年代英国设计师主导的设计趋势是由公共利益而不是教条式的设计理论所决定的，各种装饰形式开始复兴，从而形成了现代功能主义设计和装饰设计两种不同的趋势。

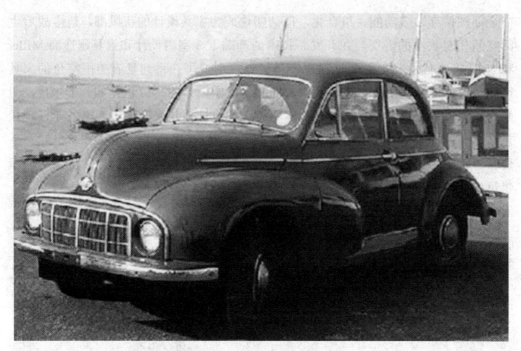

图 3-31　莫里斯牌大众型小汽车

第二次世界大战后的联邦德国，国家一片狼藉，人们在废墟上重建自己的家园，在全国人们的努力之下，短短 10 多年的时间，联邦德国的经济得以恢复，可以被称为一个奇迹，对此，有两个原因值得注意：一是第二次世界大战之前，德国的设计体系已经建立起来，而且基础比较牢固；二是可能与德国人有着务实缜密的性格和认真周到的工作作风这一特点有关。战后联邦德国的设计基础首先是由德国制造联盟的艺术与工业结合的理想和包豪斯的机器美学构建的。战前的德意志制造联盟，因为世界大战而被迫停止，1947 年重新成立，其速度之快说明了联邦德国对制造业的重视。1951 年，工业设计理事会成立，要求制造业以质量上乘，造型简洁为设计理念，并设定了一套准则，强调以产品的功能性为设计的指导思想，摒弃与功能性无关联的结构形式，提倡产品的简洁性和整体的协调美感。这一思想被 1953 年成立的乌尔姆设计学院所尊崇。乌尔姆设计学院第一任校长是瑞士籍建筑师、画家、设计师马克斯·比尔，他是包豪斯的学生，在任校长期间，他对包豪斯的设计教育理念十分尊崇，强调艺术与技术的相互结合，将设计与工业统一起来。他认为，乌尔姆设计学院的教员们应该把生活本身当作艺术的一部分，将艺术当作生活的崇高体现，将生活环境和生活方式变成一个艺术品去创造；促进校企合作，建立一个良好的互助模式，让学生能够直接从社会实践中学习，能将自身设计直接服务于工业生产。例如，乌尔姆设计学院为布劳恩公司所进行的一系列设计，在 1955 年杜塞尔多夫国际无线电博览会（图 3-32）上

以简洁的造型、色彩优雅的新设计，成为国际公认的设计形象和德国文化的代表之一。在与布劳恩公司的设计合作中，学院还确立和推广了系统设计方法，这是乌尔姆设计学院为设计学科所做出的重要贡献。系统设计观是建立在系统思维的基础之上的，其目的是使事物有序化，通过对客观事物之间相互关系的理解，将标准化生产与设计中的多样化选择相结合，以满足不同的需求。系统化的设计使产品结构组合变换，造型上趋于几何和直角，形成了布劳恩公司简洁大方的设计风格。

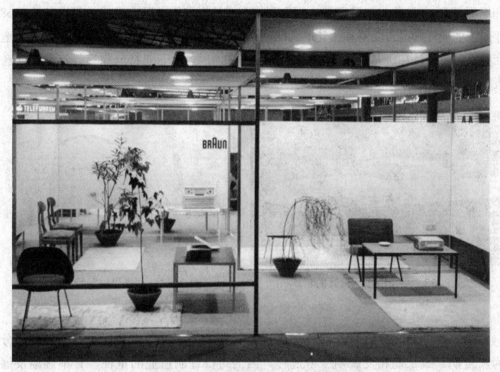

图 3-32 杜塞尔多夫国际无线电博览会

意大利的设计更具有文化品位，无论是汽车产品还是服装、家具、办公用品，意大利民族文化总是以各种形式呈现。意大利的设计传统也十分悠久，第二次世界大战前就有不少的优秀设计公司，如奥利维蒂公司。第二次世界大战以后，意大利产品设计与工业的重建密切结合，设计师与企业家通力合作，在许多方面取得了成就，培养和造就了一大批优秀设计人才和产品。20 世纪 50 年代初就已形成了享誉世界的"意大利设计"风格和品质，如平尼法里纳设计的轿车（图 3-33）、尼佐里为尼奇缝纫机公司设计的"米里拉"牌缝纫机（图 3-34）、理想标准公司的卫生洁具等。受英国雕塑家亨利·摩尔雕塑的影响，20 世纪 50 年代的意大利，新视觉特征的设计风格在造型设计方面出现，其产品以金属或塑料为材料，线条流畅，体型简洁，富有动感。20 世纪 60 年代，由于塑料成型技术的

发展，意大利设计进入了一个更加个性化的创作时代。大量的塑料家具、灯具和消费品以轻巧灵活的设计、丰富的色彩和造型进入人们的生活，例如，设计师柯伦波设计的可拆卸牌桌和塑料家具等。著名设计大师索特萨斯从20世纪50年代起即与奥利维蒂公司合作，为其设计了大量的办公机器和家具。20世纪60年代中期以前，他的设计属于严谨而正统的功能主义，20世纪60年代中期以后转为有浪漫色彩的人性化设计风格，如1969年设计的"情人"打字机，采用红色塑料外壳，一改办公机器的冷色基调；1973年设计的办公家具"秘书椅"，采用夸张的造型和艳丽清新的色彩，充满情趣。意大利汽车设计也取得了巨大成就。其代表是1968年由工业设计师基吉亚罗和托梵尼共同创立的"意大利设计公司"，他们为汽车制造商提供各种设计和研究服务，并设计了"大众高尔夫""菲亚特熊猫"等汽车，使意大利设计公司成为国际设计中心之一。

图3-33 平尼法里纳设计的轿车

图3-34 "米里拉"牌缝纫机

第二次世界大战后，日本经济也快速发展，产品设计相关行业得到复苏，分为恢复期、成长期和发展期三个过程。因为对设计制造业的重视，日本逐渐发展为设计大国。日本的设计有很强的自身文化特点，主要体现在两个方面：一是，日本对本国的传统艺术很重视，对自身的传统手工艺也很尊崇，因此，日本的民族特色一直得到保持和发扬，日本传统的陶艺、漆艺、金属工艺、印染、纺织、家具等设计，本土风格尤为明显（图3-35）；二是，重视高科技产品的研发，如照相机、高保真音响、摩托车、汽车、计算机等产品，不仅有精湛的传统工艺，而且是高科技的集中体现。事实上，日本设计走两者结合与平衡发展的道路。第二次世界大战后，作为战败国，日本政府的主要目标是重建经济。随着各个产业，尤其是工业制造业的恢复与发展，工业设计的问题凸显出来。1947年日本举办了"美国生活文化展"，介绍美国生活文化和生活方式，关注美国的设计。此后，举办了一系列相关展览，如1948年的"美国设计大展"、1949年的"产业意匠展"和1951年的"设计与技术展"等，这些展览为日本设计带来了新的灵

感，给新一代艺术设计工作者提供了大量的设计素材。同时，各地又相继建立了很多艺术设计相关的学校，为培养设计人才提供了方便。到了20世纪50年代后期，日本设立工业设计学科的高校已经有六所之多。20世纪50年代初，日本还邀请了美国著名设计师雷蒙德·罗维到日本讲授工业设计，亲自为日本设计师示范工业设计的程序

图 3-35　具有日本传统风格的碗

与方法，并为日本设计了一款香烟包装。这一成功的平面设计和一系列讲学活动，使日本的工业设计发生了重大转折。1952年，日本成立了工业设计协会，并举办了第一次日本工业设计展。20世纪50年代中期，日本开始每年派五六名学生出国学习工业设计，其中大部分赴美，有的赴德国和意大利。1957年，各大百货公司在日本工业设计协会的帮助下，设立优秀设计之角，向市民普及设计知识，政府也于同年设立了"G"标志奖，奖励优秀的设计。一些大型企业在20世纪50年代都先后建立了设计部，如松下电器公司在1951年首先设立了工业设计部，1953年佳能公司也仿效建立了工业设计部，不久便成功推出了佳能V型相机。索尼公司一贯重视设计，1954年任命了第一位全日制专职设计师，1961年成立了设计部，设计部成立后致力于创设一个始终不渝的设计形象，作为开拓市场、创造市场的有力工具。索尼公司提出的设计理念是通过设计、技术、科研相结合，以全新的产品创造市场、引导消费，而不是被动地适应市场。1950年，索尼公司生产了第一台日本录音机；1952年，第一台民用录音机投放市场；1955年，生产了第一台晶体管收音机；1958年，设计并生产了可以放在口袋里的袖珍收音机；1959年，设计生产了世界上第一台全半导体电视。经过努力，索尼公司真正形成了自己的设计风格和产品形象（图3-36、图3-37）。

■ 1959
■ 索尼公司
■ 世界上第一台半导体电视机

图 3-36 日本录音机　　图 3-37 索尼公司生产的全半导体电视机

四、西方后现代设计

　　20世纪60年代以后的西方一些国家，随着"丰裕型社会"的到来，单纯只注重产品功能性及对造型艺术附加价值的忽视产生了一系列的弊端，这些弊端在商品销售中逐渐显示出来。最初，功能主义仅仅是处于被质疑的境况，后来发展到严重的衰退阶段。生活富裕催生了人们对美的渴望，单纯功能性远远不能满足人们对艺术价值的追求，而是希望产品的设计越来越美观、越来越具有装饰性和人性化。于是，百家争鸣、百花齐放的多元化设计时代呼之欲出。20世纪60年代，大众文化成为主流，在这种文化背景下，波普艺术等一类的大众化设计风潮出现。波普艺术风格萌生于20世纪50年代中期，一群青年艺术家对大众文化十分感兴趣，他们以社会生活中最大众化的形象作为设计表现的主题，与之前所倡导的优良设计的正统性风格不同，他们通过夸张、抽象变形、重组等诸多手法从事设计，形成设计产品的喜剧性、浪漫性效果，如1964年由设计师穆多什设计的一种用后即弃的儿童椅，由纸板折叠而成，纸板上装饰着杂乱无章的字母。其形状和概念都很别出心裁，成为波普艺术设计的代表（图3-38）。

图 3-38 穆多什设计的儿童椅

美国的大众文化促使波普艺术的产生。20世纪60年代中期的美国，波普设计发展到商业范畴，其戏谑性和象征性也越来越强。例如，将台灯座的造型设计成研磨咖啡机的模样，将电话机设计成米老鼠的样子，伞把做成奶瓶的形状，咖啡桌椅一改典雅风貌，按鞋匠铺的款式设计，设计师们脑洞大开，把日常毫不相关甚至背行其道的物品联系在一起，创造一种惊喜有趣、意想不到的波普形象，给人带来全新的视觉冲击同时，也带来情感上的愉悦。在意大利，波普设计思潮是以反主流设计的形式出现的。20世纪50年代末，意大利的设计师主要为上流社会服务，产品设计富丽、华贵，品位独到又有自身的文化特色。当设计的品位趋于高端，那所针对的目标客户也会逐渐脱离一般民众和青年群体。而大众消费阶层毕竟人数众多，在英美波普风潮的带动之下，一些意大利的前卫派设计师开始将大众消费阶层作为自己的目标客户，随着反主流设计的全面出现，他们在良好的设计理念和技术风格之外找到了一条新的道路。1969年，意大利一家家具公司推出了一款流行风格的"袋椅"（图3-39），由提奥多罗等人组成的设计团队设计。这种椅子没有传统椅子的结构，主要是一个带有弹性塑料球的大口袋，在美国，这种袋椅被称为"豆袋"，曾经很流行；激进设计师罗马兹等人设计的吹气沙发就像一个吹气的沙发气球，由透明或半透明的塑料薄膜制成，具有沙发的形状和沙发的功能，然而，因为其材料和制作工艺的改变，与人们往常印象中的沙发形象有很大不同，因此给人带来巨大的震撼。这种标新立异、一反常规的设计方式在青年消费者中大受欢迎，变得畅销起来。

图3-39 袋椅

20世纪60年代中期，在市场的商业销售方面，受流行设计潮流的影响，出现了复古设计的趋势。例如，类似前文中所讲的带有装饰味道的"新艺术"运动的平面设计风格的出现，这种风格被广泛运用在家纺品和各种广告设计上，"嬉皮士"运动的风格就此形成了。

有人认为，20世纪60年代以来的这种多元化设计趋向是现代主义设计的反动，是现代主义之后的一种新设计思潮。1977年，美国建筑师、评论家查尔斯·詹克斯（Charles Jenks）在《后现代建筑语言》一书中将这一设计思潮明确称为后现代主义。

建筑领域率先受到这种思潮的冲击。在后现代主义的影响之下，一些建筑师开始在古典主义的装饰传统中探寻新的创作源泉，他们大多通过简化、夸张、变形、组合等方式进行设计。例如，意大利新奥尔良广场即是由各个不同的建筑片段所构成的，广场以古罗马柱为设计主题，使用了当时最先进的技术和材质，在

水池之中，还建造有一只象征亚平宁半岛的"皮靴"，其位置正好在商业街的中心，风格颇为独特。除上面的"意大利广场"外，文丘里在20世纪60年代为自己设计的住宅，汉斯·霍伦在1976—1978年设计的法兰克福国际展览中心，美国设计师迈克尔·格雷夫斯在1980—1982年设计的波特兰市公共服务中心大厦等，大部分都是这种设计形式的综合产物，可谓后现代主义的经典之作。

　　后现代主义的建筑师之中，还有很多兼任产品设计师的人。例如，文丘里在20世纪80年代初曾为意大利阿莱西公司设计了一套咖啡套装，这套咖啡套装自觉地融合了各种历史风格，形成了"复杂"的特色。1984年，他为美国现代主义设计中心的诺尔家具公司设计了一套椅子，其中包括9种不同的历史风格，椅子采用层积木模压成型，除装饰有纹理和丰富的色彩外，在椅子的靠背上还镂空有时代特征鲜明的不同图案，每一图案总与一定的历史样式相联系。格雷夫斯还设计了家具和其他产品。1981年他设计的"梳妆台"（图3-40），外形犹如一座古典式的教堂建筑，融合了庄重和幽默。它不仅是好莱坞风格的复兴，也是后现代建筑缩影的表现。1985年，他为阿莱西公司设计了一种称为"鸣唱"的自鸣式水壶（图3-41），以不锈钢为材料，壶身为圆锥体，颇具现代主义风格，壶嘴安装了一只正欲飞起的小鸟形状的红色汽笛，汽笛的材质为塑料，投放市场第一年即售出40 000只，很受市场欢迎。

彩图3-40

图3-40　格雷夫斯设计的梳妆台

图3-41　格雷夫斯设计的自鸣式水壶

　　在产品设计界，后现代主义的重要代表是意大利的"孟菲斯"集团。"孟菲斯"集团成立于1980年12月，以著名设计师索特萨斯为首，与其他7名年轻的设计师组成的一个设计团队。因其设计独到有趣，团队和影响力逐渐发展壮大，先后有美国、奥地利、西班牙、日本等国的设计师加入此设计团队，因而其具有全球性。索特萨斯是意大利20世纪60年代"激进设计"的领军人物，也是意大

利后现代主义设计运动的发言人，专注于家具设计。1981年，索特萨斯设计了一个类似于机器人的书架（图3-42）。它有明亮的颜色和奇怪的形状，流行风格颇为明显，在20世纪80年代特别受到年轻人的喜爱。

彩图3-42

后现代主义的产品设计款式丰富，造型独特，虽然流传下来的经典作品并不多见，但它使产品设计的内容更加充实，为设计提供了更广阔的空间，对后来的设计导向影响深远。与此同时，在小范围内，还流行着一些特殊的设计思潮和风格，如"高科

图3-42　索特萨斯设计的书架

技风格的设计""过渡高科技风格的设计""高情感设计"等。这意味着，后现代主义采用了开放式的理念，包容性很强。新一代的设计师们也对各个时期的历史风格相互融合，兼容并蓄的设计手法乐此不疲，为新的产品设计保驾护航。

设计的最终目的是为生活和人而设计。因此，设计的发展应该始终以人为本。而人们对设计的认识也会随着他们的自觉而加深，最终体现在产品的设计和生产中，生产出更多、更好、更符合人们需求的产品。

第三节　艺术风格与社会政治文化的关系

一、设计与社会文化

1. 人与文化

哲学家指出，人是文化的动物，也就是说，人与文化的关系非常复杂，简单来说，是一种密不可分的关系。文化与人彼此创造，又彼此成就，换句话说，文化是人的产物，人也是文化的产物。人创造文化，文化也成就了人。文化是相对于自然的存在物。英国人类学家泰勒曾认为，"文化或文明，就其广泛的民族学意义来说，乃是包括知识、信仰、艺术、道德、法律、习俗和任何人作为一名社会成员而获得的能力和习惯在内的复杂整体"。苏联学者卡冈从马克思主义哲学的原理出发，认为"文化是人类活动的各种方式和产品的总和，包括物质生产、精神生产和艺术生产，即包括社会的人的能动性形式的全部丰富性。"与泰勒的认

识相比,卡冈将物质文化的重要性放在首位,把人类的所有精神和物质的产物都定义为文化的范畴,包括技术、科学、艺术、宗教,以及人们在社会政治生活、劳动生活和个人生活中的行为、运动和游戏活动等发展中的有机整体,是相对于自然的人类活动的"第二自然"。

人们对文化有很多不同的理解和定义,他们总是从一个侧面或角度强调某一方面。正如大多数美国人类学家所认同的那样,赫斯科维茨的文化理论思想如下:

(1) 文化是学而知之的。

(2) 文化是由构成人类存在的所有因素,包括生物学因素、环境科学因素、心理学因素以及历史学因素衍生而来的。

(3) 文化具有结构。

(4) 文化分为各个方面。

(5) 文化是动态的。

(6) 文化是可变的。

(7) 文化所具有的规律性特征,可以用科学方法加以分析。

(8) 文化是工具也是手段,它能够使人适应环境也能让人改变环境,表达自身的创造。

基于这一认识,克鲁柯亨把文化理解为历史上所创造的生存式样的系统,在这个系统中包括显性模式和隐性模式。而且,具有为整个群体共享的趋势,或者是在一定时期中为群体的特定部分所共享的特征。他认为:"文化存在于思想、情感和起反应的各种业已模式化了的方式当中,通过各种符号可以获得并传播它;另外,文化构成了人类群体各有特色的成就,这些成就包括他们制造物的各种具体形式;文化基本核心由两部分组成:一是传统(从历史上得到并选择)的思想;二是与它们有关的价值。"把文化理解为历史上所创造的生存式样的系统,并区分为显性模式和隐性模式,这是一个有意义的想法。根据克鲁柯亨的解释,显性文化存在于由文字和事实构成的法律之中,可以通过经验的确认直接进行总结。内隐文化是由纯形式构成的二次抽象,外显文化既有内容又有结构。一般来说,显性文化是一种可以从外部把握的文化,它是行为和行为的产物,包括物质支持。而隐性文化是精神性文化,包括知识、态度、价值观等精神、心理现象。

人类学家弗朗兹·博阿兹曾从文化结构的角度,把文化分为三类:

(1) 物质文化——主要在于保障人类的生存,包括衣食住行等方面,如食物的获得、保存、加工,房屋,衣服,制造工艺的过程,物产,运输法等。

(2) 社会关系——当物质文化发展到一定层次,有了贫富的差距,社会关系也就产生了变革。例如部落关系和部落内的个人的地位;氏族、家族组织的内部

关系等。

（3）艺术、宗教、伦理——思想层面的丰富也是建立在物质文明发展的基础之上的。装饰、绘画、雕刻、歌谣、故事、舞蹈，对超自然状态、神圣存在状态的态度及行动等随物质文明的发展而产生。

从物质和精神两个方面理解文化，对于全面把握文化的结构和本质是非常重要的。物质文化是人类文化行为的产物，是文化的物质载体，是文化的基本形态，蕴含着文化的基本属性。一切物质、生活和精神需求都离不开物质文化，物质文化也是最容易被认识和感受到的文化层次。

工艺美术作为文化是文化大系统中的子系统。作为存在，它首先是物质文化的存在，然后是物质文化与精神文化的结合。没有对物质文化本质的把握和理解，就不可能理解技术文化。

文化是不同于自然的人性存在。在自然存在的基础上，文化使人成为一种社会存在。文化与自然的关系实质上是人与自然的关系，作为一个自然的人，人是自然的一部分。但正是因为文化的存在，才没有真正的自然人。人从出生起就处在一种文化环境中。庄子追求的人与自然的境界，山无隧道，江无舟，兽与兽共存，种族与万物相结合，本质上也是一种文化境界。它是人类文化的不同追求，不可能使人成为真正的自然人，即动物意义上的人。自从人类开始制造第一件石器，开始创造第一件文物，人类便成为一个文化人。文化的产品一代代传承着，文化创造的精神、方式一代代传承着，文化的习惯、风俗、教化也一代代传承着。人工环境的发展变化，使人类生活中受自然控制的事物越来越少，文化主导的元素越来越多。文化塑造着人们的基本物质、语言、交流、技术、资本、住房、食品、服装、装饰，以及日常生活、劳动、分工、交流、旅游、艺术或宗教、社会阶层和政治组织，甚至个人的思维和行为方式。

文化也是人类的文化。人作为人类活动的主体，既是文化的创造者，又是社会存在和文化存在的体现。从文化的创造和传承中，充分显示出人类的巨大思维创造力和主动性。文化的种类纷繁，也许最能够体现人类的主观能动性的，体现人类大脑丰富的想象力和创造性的，便是工艺文化。它所具备的综合性和艺术品质，是人本质力量的具象化体现，作为人类文化的一个典型范例，能够帮助我们理解文化的全貌。

2. 造物的文化

设计文化是造物的文化，是人类用艺术的方式造物的文化。

人类的创作活动是广泛的，从最初生产简单的工具、生活用具，到一切现代器物，人类的创作活动涵盖了方方面面，艺术设计作为人类文化的一部分，具有代表性。文化学者曾将世界古代文明之一的埃及文明的构成归因于26种文化元

素：炼金术、黄金、珍珠玉、镶嵌、青铜和铜制品、宝石饰品、石材抛光、精细石器、釉陶、无釉陶器、釉、船、石建筑、石器、铅、银器、木槌、矛、编织、太阳之子的概念、不朽的概念、木乃伊、雕塑、太阳历、天体理论、太阳崇拜。这26种文化元素中的大多数与创造有关。聪明的埃及人使用当时所有的天然和人工材料来开发整个创作设计过程，包括精美的石器、金银饰品、釉料制品、玻璃、陶器、象牙、家具、染色和编织、服装以及附在建筑物上的室内装饰，成为伟大的埃及文明和文化不可或缺的一部分。它不仅是一种埃及文明，还是一种创造性的文明。作为民族文明的象征和人类历史上主要的文化形式和活动，它一直受到历史学研究者的关注。在现代科学研究中，决定人类文明的几个条件，如人物、城市、金属工业、宗教建筑和伟大的艺术，都与创造文化直接相关。图3-43所示为埃及著名的金字塔。

图3-43 古埃及金字塔

　　人类社会活动经过长期的历史遗留下来的产物是相当多的工艺文物。这些当时社会生活和文化创造的历史遗迹，可以从不同方面反映当时社会生产生活的总体情况和文明文化的发展程度。由于地域、时代与民族的不同，各种遗留所用的材料、制作方法、器物形制、风格的不同，在当时社会中的地位和对生活的作用也不同。因此，通过遗留的工艺品，我们不仅可以了解一个民族在某个时代的文明，而且可以了解这个民族在不同历史时期和社会条件下的文明与发展；同时，

也可以了解每个民族的文明状况，对每个民族的文明进行比较研究，从而找到人类文明发展的历史进程和发展规律。因此，创意设计文化已成为人们了解人类现存社会生活、生产技术水平和文化观的第一手形象资料。如在考古研究中，通过对远古石器、陶器、金属工艺制品等实物对象的研究与分类，构成文化社会系统的框架及其内容，来确定一种文化及其内部群落的空间分布范围，以及其存在和发展的年龄范围和内部发展阶段。在专业研究中，这一框架的内容涉及一种文化和一个社会的重建。在此基础上，探讨两者之间的关系，并从理论上进行分析。我们可以对古代文化和社会有一定的规律性认识，形成对社会、历史、人、世界、宇宙的看法。也就是说，人们要把握历史现象的规律性和力量性，就必须把有形的创造文化作为第一手资料和研究依据。尤其在没有文字记载的古代，物质有形的创造文化是唯一可靠的资料。

工艺文化的创造对一个民族和文化的形成具有重要意义。英国考古学家柴尔德曾指出，"一种文化可以定义为一组文物，它们在同一所房子和同一个葬礼上反复出现。器具、武器、装饰品、房屋、葬礼和仪式中使用的物品的人为特征可以被认为是团结一个民族的共同社会习俗的具体表现。"创造是考古学和文化研究的重要标志，是文化类型的标本。通过广泛的调查和发掘，人们发现，某些类型的陶器、石器、骨器和装饰品往往同时出土于某些类型的墓葬或居住地，这可以证实这些文物之间的共存关系。从本质上讲，这些共存关系是某种文化的构成关系或文化构成。所谓的仰韶文化、龙山文化或良渚文化，都是以不同的器物以及不同的其他遗存为依据断定的，其文化特征也是以工艺器物为对象的。例如，陶器主要体现仰韶文化的特征（图3-44）。其主要是手工制作的泥质红陶和混砂红陶。彩绘经常出现在陶器上。通常，外壁上部的几何图案、植物和动物图案都用黑色绘制。混砂陶器更常见的是绘制粗细的绳纹图案。主要器物有盆、碗、平底碗、小口尖底瓶、细颈罐、斜边罐、深肚瓮等。从所用器物及相关文物可以看出，仰韶文化是一种比较发达的定居农业文化遗产。大汶口文化（图3-45）也是一种文化类型，主要特征是一组独特的陶器，主要是混砂红陶和泥质红陶、灰陶、黑陶，以及少量硬白陶。泥质陶器通常装饰有孔、线、彩陶和简单的朱彩陶。砂质陶器上的一些装饰物添加了桩形图案或篮形图案，并开发了三脚架和箍脚容器。大溪文化的文化特征是陶器以红陶为主，一般以红色彩绘为多。有些是因为燃烧而变红的，里面是灰色和黑色的；圆形、长方形、新月形等印花很受欢迎，一般分组印在环脚上。主要形状有壶、斜边壶、小嘴直颈壶、盆、碗等。良渚文化的陶器主要为细砂灰黑色陶器和泥质灰胎黑色皮陶，一般来说，器壁较薄，表面大多抛光。具有代表性的形状有鱼翅或T形脚横截面的三脚架、竹柄豆角、耳罐、大圆脚浅腹板、宽柄

流杯等。考古学家和文化学者们正是从不同的器形和物类中发现不同文化类型的存在和承接发展关系，寻找到文化发展的方向和轨迹。

彩图3-44、
彩图3-45

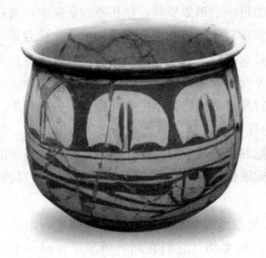

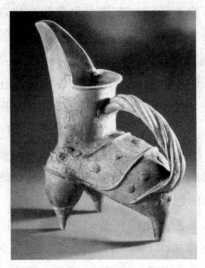

图3-44　仰韶文化早期深腹鱼纹盆　　　　　图3-45　大汶口文化

在整个历史发展过程中，创作设计文化以其他艺术形式和人类活动所不能达到的高度和品质，准确地反映了文化的整体性。其具体表现如下：

第一，技术创新是最终的产品形式，而不是半成品或原材料的生产。因此，工艺生产直接体现在工艺文化产品的生产中。古代石器、彩陶、青铜器、染织工艺，都是直接完整的文化产品。因此，它能全面反映历史生产生活的原貌，具有文化的直观性和可靠性。

第二，工艺文化是生活文化，设计文化是服务生活的文化。工艺产品直接进入人们的实际生活，并在生活中使用。它以人们对衣、食、住、行的直接需求为中心，满足人们的各种生活需求。生活是人类一切历史的基础，本身也是一种文化活动，"一切人类生存的第一个前提也就是一切历史的第一前提，这个前提就是：人们为了能够'创造历史'，必须能够生活。但是为了生活，首先就需要衣、食、住以及其他东西。因此，第一个历史活动就是生产满足这些需要的资料，即生产物质生活本身"。艺术设计不仅是生活的文化，还是生活中的艺术。艺术设计是随着生活的发展而发展的，它对人们的生活方式产生影响，导致或影响着生活方式的变革和重生。

第三，工艺创作是一般创作的新兴形式。在这种上升形式中，它更集中地反映了人们的文化艺术创造力，反映了人的本质。工艺创作不仅是文化的创造，也是艺术的创造，更是人性的塑造。人的本质和文化是以包括技术创造在内的人类劳动创造为媒介的。

第四，作为一种艺术创作，它具有生活的实用性，可以作为生活的工具和用具，这与油画、雕塑等广义的艺术创作不同。

从这个意义上说，设计文化作为一种创造文化，是一种具有特殊品质的创造文化。在漫长的文化史上，以工艺美术为代表的艺术设计文化或工艺文化，历来被赋予了文化代表的角色。因为在文化的历史创造和积淀中，社会和人们的需求使设计文化承担着前所未有的巨大任务，也前所未有地得到全社会的关注和文化期待。任何先进的技术发明创造都会集中在设计创造中或通过工艺文化体现出来。设计文化在许多文化中的巨大包容性和历史责任感、厚重感和深刻性是由人类生活的本质和生活的原则所规定和决定的。作为一种生命文化，其最内在的意义是人的存在，即在最基本的限度内，工艺文化是存在文化，进而是生命文化。这里，生存仅是存活下去，使生命得到延续，工艺文化提供的生活用具、工具、住宅等就发挥了这一基本的功能；而生命是在生存基础上的进一步提高，是超越生存的生存形态。这里的人们注重生活的乐趣、生活的方式、生活的自由和生活的美丽。在这个生活层面上，工艺文化已经成为一种完全意义上的生活文化。这是一种超越生存的文化，也就是说，一种超越一般创造的文化。正是由于这种历史性的生命支持和选择，工艺创作文化作为一种生命文化，成为几千年来取之不尽、用之不竭的文化生命线。生命在继续，发展在继续；正是由于历史的生命形式，工艺文化才有了枯燥的艺术风格和生动活泼的生命旋律；正是由于生活的慷慨性，工艺文化才凝聚了历史文化的优秀精华。经过时间的流逝，它仍然在历史上留下了光辉的一页，成为永久历史和文化的坐标。今天，世界上无数博物馆中的无数工艺和文化作品被视为历史生活和文化的见证，是人类迈向新文明的历史见证，使每一种文化都为之自豪。在彩陶、青铜器、瓷器、漆器、家具，甚至石器和一块破烂的纺织品碎片面前，人们发现的不仅是物品，还有人自己，这就是创造第二自然的人类。这是人类文明的活化石，也是人类文明的里程碑。因此，要研究中国文化，就不能只研究中国的技术和设计文化；研究人类文化，不应该只研究物质形态的工艺文化。一个民族文化的历史性和优越性在哪里，在工艺文化和设计文化中，这是评价一个民族、一个国家文化和文明的永恒尺度。

二、设计与生活方式

1. 艺术设计在生活方式中的体现

生活方式是文化的一个重要部分和形式，克鲁柯亨在《文化之镜》中把文化具体定义为10个方面，第一个即"一个民族的全部生活方式"。生活方式是文化的具体内容和形式，也是现代设计的一个重要出发点和核心概念。美国工业设

计协会主席阿瑟·普罗斯1997年在中央工艺美术学院的专题演讲中曾提出当代设计有三个值得我们关注的核心概念,第一是"生活方式",第二是"文化",第三是"情感"。设计大师索特萨斯把设计作为一种研讨生活的途径,他认为这是研讨社会、政治及衣食住行用和设计本身的途径。说到底是建造一种关于生活形象的途径。他说,设计不应该局限于给愚蠢的工业产品赋予形式,而是应该被引导。首先,设计师应该学会研究生活。只有生活才能最终决定设计,也就是说,人的生活方式决定设计。例如,著名服装设计师迪奥的"newlook"系列,虽被称为新风貌,但实际却是对第二次世界大战前服装风格的一种复辟,但是符合了第二次世界大战后人们在一片狼藉的废墟上重建生活的过程中,对第二次世界大战前美好生活的怀念之情,因此受到当时女性的欢迎,这便是艺术设计对生活状况的一种反映(图3-46)。

图3-46 迪奥的"newlook"系列

生活方式是人们生活的方式。这里的生活有两个基本含义:一个是像活的身体一样生活。在这个层次上,从婴儿落地开始,作为人类的一分子,生活也就开始了。另一个是人的劳动过程,即所从事的各种生产、工作、生活的内容、过程、方式和形式。也就是说,作为一个有生命表现的个体,存活于世时,维持生命、赖以生存的各种活动,从穿衣吃饭到劳作休息,这些都因时因地因人而异,每个个体都有自己习惯的生活形式,这就是所谓的生活方式。

在科学范畴的领域里解释生活方式一词,指的是,在不同时代、不同的社会形式和制度之下,在受到特定的社会条件制约的条件下,在特定的价值观指导下,以满足自身需要的活动方式为目的,所形成的当时的社会行为准则的总和。换句话说,是"一定范围的社会成员在生活过程中形成的全部稳定的活动形式的体系。"生活方式概念的构成要素是生活活动的主体、生活活动的各种条件和生活活动不同的形式。生活活动的主体是生活方式结构中最核心的部分,生活方式的主体可以个体的人为单位,也可以一个群体为单位,例如,以家庭或一个社会、人类共同体等为单位。

在这门学科的结构中,有三个不同的层次:社会意识形态、社会心理学和个

体心理学。价值观对人们的生活行为起着重要的调节作用，也是生活活动的主要动因之一。从某种意义上说，生活方式是由某些价值观支配的主要活动形式。生活活动条件构成生活方式的基础，包括自然环境和社会环境。其中，社会环境既有宏观差异，也有微观差异。宏观社会环境包括社会生产力、生产关系、社会结构、文化等要素；微观社会环境包括特定的劳动生产和生活环境，以及个人收入和消费水平、住房、社会公共设施的利用等。社会环境不仅决定和影响人们生活方式的形成和选择，而且决定人们民族和时代生活方式的差异。生活活动形式是指具体可见的生活活动行为方式。生活方式的文体特征主要通过特定的行为方式表现出来。

艺术设计是各种生活方式的集中体现，艺术方式的变革对生活方式也产生很大的影响，因此，生活方式与艺术设计密不可分。首先，它是日常生活的环境因素，为人们提供了正常生活的物质保障。人们日复一日的生活本身便是生活方式具体化的外形和内涵。它既是社会的，又是个人的。用当代西方马克思主义学者阿格妮丝·赫勒的话说：日常生活是个体再生产因素的集合。它是一个以衣、食、住、行、男、女、婚、丧、言、传为主要内容的个人生活领域，即个人家庭生活领域。该领域的建筑物、家具、用具等物质设施组成了个人日常生活的物质基础。重要的是，这一物质基础是经过设计的艺术化的物质基础，从碗和餐具到沙发、床上用品，各种周边文化甚至整个生活环境，艺术设计让枯燥的生活变得美好和便利，完成了其向美和艺术化的转变，从而使生活不再局限于柴米油盐，更具备了艺术文化的意义。

赫勒曾把人类社会结构划分为三个层次：一是日常生活层，如衣、食、住、行等基本的生存保证；二是制度化生活层，包括个人所参与的政治、经济、公共事务、生产制造等领域，类似我们参加的工作等；三是精神生活层，包括科学、艺术、哲学等精神和知识领域，属于思想意识方面。在人们的生活空间中，这三个层面是共同存在的，但它们的功能不同，其中有很大的差异。赫勒将制度化生活层和精神生活层归类为非日常生活，也就是相对于日常生活而言。她认为，日常生活与非日常生活之间因为性质上和功能上有所不同，两者之间并不和谐，矛盾与冲突很多，两者之间此消彼长，有时是日常生活处于上风，有时又被非日常生活所取代，然而令人惊奇的是，这两者竟然能在艺术设计中相互融合，在现实中合理地共存。艺术之所以源于生活而高于生活，因为它不单单体现了人类的情感，也是人们日常生活的真实写照，还能反映出人们的态度、要求等一系列复杂的心理变化，又是人类自我意识和自为的人类本质的承担者，具有使人超越生活的封闭性、经验性和实用性的功能。她说："艺术是人类的自我意识，艺术品总是'自为的'人类本质的承担者。这体现在多方面。艺术品总是内在的：它把

世界描绘成人的世界，描绘成人创造的世界。它的价值尺度反映了人类的价值发展。"人们既能通过创造艺术抒发和宣泄，又能作为审美物质载体而真实存在，它以不拘一格的形式和结构将真善美的意义表现出来。艺术设计通过设计完成对产品和环境的真、善、美的追求。产品和环境能够将艺术设计这一思维层面上的东西物化，成为具体的看得见摸得着的实物。艺术的美好之处便在于它能够超越功利性和生活中种种规定的局限，通过自身的审美使情感得以自由释放，并提供无限想象的空间。就像海德格尔所说的那样，艺术是一种揭示，是一种对真理的揭示，艺术之美在生活空间中将人从日常生活的重复与封闭中暂时性地解脱出来，进入一种开放和自由的状态。

艺术设计是一种创造新生活的方法，能够将人类自身的生活变得具有艺术性而精彩纷呈。也能够让人们从身边的事物去了解艺术，理解造物的精神，是艺术进入大众的世界而达到普及化的一种方法。马克思曾指出，人"根据美的规律来建造"，人能够制造物品、搭建环境和生存空间，都是以真、善、美为基础的。如果将它与绘画、雕塑一类的纯艺术品相比，艺术设计的产品和环境，可以说不属于艺术品，然而，物品中的美是真实存在的，通过其实用价值而合理地展示出来。它以一种独特的方式，可以说是超越纯艺术的方式，潜移默化地存在于你我生活的世界之中。这种存在，实际上是一种高度集中形式的显现。"美在其最高度集中的形式中被传播给世界"，诚如赫勒所言："任何种类的美，只要超越直接的功利范畴，它就参与艺术，甚至当它在其中展现自身的对象或机构具有'使用价值'时，情形也是如此。具有功用性对象的美，只要同类本质价值联合，虽然并不尽然同这些价值的理念化相结合，但可以通过唤醒感性快乐的情感而超越实用主义。"也就是说，通过艺术设计，美可以在有意无意中影响人的生活或思想意识，这种影响，有时似润物细无声般存在，有时又如惊涛骇浪般猛烈。这种带有功利性，也就是实用功能的艺术，能使人突破真实生活的束缚，使人们的生活境界得到提升，甚至产生飞跃，生活因此而更具意义，从而达到生活方式这一本质上的改变，成为一种艺术化的生活方式。

艺术设计不但是对物品本身造型、功能等的设计，也是一种对物的使用方式的设计和引导。物的使用方式是生活方式的具体内涵之一，使用方式的改变对生活方式会产生一定的影响。随着现代化的进程，非物质性的东西越来越多，如服务、程序、关系一类，艺术设计的范围也更加广阔，从物质范围向非物质的范围扩展和转变，因此，艺术设计对生活方式的影响也越来越大，它不仅在美的层面上产生影响，还会对其他层次产生更深远的影响，包括伦理道德。但生活方式是历史的，也是有限的。一定的生活方式产生一定的设计，而设计是生活方式适应

的产物。因此，设计的现代化和生活方式的现代化是互为的关系。以我国的设计现状来说，只有先实现生活方式的现代转变，才能为现代设计提供发展的平台和良好的前景。

2．设计对生活方式的改变

每个民族、群体和时代都有自己的生活方式。生活方式既是历史积淀的产物，也是历史变迁和转型的产物。20世纪，人类社会进入一个前所未有的转型时期，革命和中国的改革尤为壮观和激烈。20世纪上半叶，在中国共产党的领导下，中国人民完成了从半殖民地半封建社会向新民主主义和社会主义社会的转变，取得了巨大的变革和社会进步；20世纪下半叶，中国又开始走向现代化。国家和民族的现代化引发了民族生活方式的巨大变革，使整个民族的生活方式进入前所未有的现代化进程。

20世纪生活方式的转变是从传统社会向现代社会的转变，伴随着整个社会从传统向现代的转变。从文化类型看，中国传统文化是以农业文化为基础，以宗法文化和礼仪文化为核心的文化。它的生活方式是以道德为主体的，人们把伦理道德作为选择生活方式的根本依据，伦理道德必须规范和统一；人格选择不能成为生活方式的主流；材料生产和发展的有限速度也限制了选择的可能性。现代文化是以工商文化为主体的文化，包括民主政治文化和法制文化。现代生活方式是现代文化的生活方式。现代艺术设计实际上是现代生活的设计，是现代生活方式的设计。现代文化与传统文化有着不同的异质性和矛盾性，但它也是传统文化发展的形式之一。两者相辅相成，共生共荣。传统文化是现代文化产生和发展的基础。它是渐进的、连续的和累积的。它不能在现代文化的转型中消失，而只能是"转型"，转型本质上是一种重生和发展后的转型。传统文化不仅处于转型过程中，而且是现代化的巨大资源和宝库。它是民族凝聚力的内在力量，是民族生活方式的核心。在生活方式的转变中，一个民族的生活方式与外来的生活方式也处于对立、交流与融合的过程中。在现代社会，一个民族单纯的传统生活方式已不复存在，文化之间的交流和影响越来越广泛。生活方式的现代化包括向国内文化学习和向外国文化学习。从历史上看，中华民族现有的生活方式也是在融合其他民族和地区的生活方式后形成的。因此，民族化的生活方式不必害怕外国生活方式的影响。相反，只有向他人学习，我们才能实现现代化，最终形成属于中华民族的新的生活方式。

中国当代生活方式的转型最明显的时期是20世纪80年代以后。20世纪80年代的改革开放使社会生产力得到空前解放，现代生产发展迅速，产品生产领域不断扩大，人们从渴望的手表、自行车、收音机的所谓"老三件"到电视机、电冰箱、洗衣机的"新三件"到拥有自己的汽车、移动电话、住房、计

算机等现代化生活用具,其过程不到 20 年时间,以 20 世纪 80 年代的家庭室内装修风格和如今的装修风格相比较,其差距可见一斑(图 3-47)。在社会经济快速增长的同时,生活方式迅速地向着现代化方向前进,形成了包括劳动生活方式、社会政治生活方式、文化娱乐生活方式和消费生活方式的多元化。从消费方式的角度来看,消费方式正从依附型向个性化发展。人们逐渐开始选择自己的生活方式,而不是从家庭中继承某种生活方式。现代生产也带动了业余时间的增加,使人们有更多的时间休闲、娱乐和消费。另外,市场竞争使艺术设计超越了功能设计的界限,成为风格和品牌设计的重要工具。商品的符号化水平已经成为人们关注的焦点和时尚品牌的追求,也使设计更加艺术化和个性化。

图 3-47　20 世纪 80 年代家庭装修风格和现今家庭装修风格比较

3. 设计与生活消费

从一定的层面上说,生活方式也可以定义为一种消费模式,一种对商品的购买方式。然而,艺术设计和纯艺术不同,它具有一定的功利性,其无论设计还是生产的各个环节,实际上最终都是为消费服务的。所以,生活方式与产品的设计和生产密切相关。

当代西方学者将对消费和消费方式的研究作为研究生活方式的重要手段和内容。韦伯曾指出,特定的生活方式表现为消费商品的特定规律,即研究商品消费可以认识生活方式。韦伯认为:"地位的社会分层是与对于观念的和物质的产品或机会的垄断并存的。除了特定的地位的荣誉——它总是依赖一定的距离和排外性,我们还看到各种对于物质的垄断。此类受羡慕的爱好可能包括若干特权,如穿特殊的衣服,吃特殊的、对外人来说是禁忌的食物……"因此,"可以简洁地说,'阶级'是按照它们与商品生产和商品获取的关系而划分的,

而'地位群体'是按照它们特殊的生活方式中表现出来的消费商品的规律来划分的"。

某些产品是由某些群体消费的,而这个"身份群体"的消费无疑标志着相应的产品具有"身份群体"的品牌生活方式。这是西方现代产品设计中非常普遍的现象。一来,出于"我买什么,则我是什么"的消费心理,我买了名牌,就具有了与名牌同等的价值地位,它从一个侧面说明了我是买得起名牌的人,有了区别于一般大众的身份和地位,名牌的购买和使用行为变相成了一张代表特殊消费群体的身份证;二来,每种设计风格都有固定的消费群体和针对的人群,再大众的产品也不会满足所有人的需求,越时尚越前卫的商品,也就是真正的现代意义上的产品,主要消费于富有的、高层次的休闲阶层,因为他们不甘于平庸,喜欢标新立异,与众不同,彰显自己的特殊身份。

经济学家凡勃伦在《有闲阶级论》中已深刻地揭示了这一点,他认为,休闲阶层把钱投资于象征其优越性的物质(产品),他们的消费意味着炫耀,之所以称之为炫耀,是因为他们的消费是为了表明自身的与众不同,而不是为了保证正常生活而必需的消费,"使用这些更加精美的物品既然是富裕的证明,这种消费行为就成为光荣的行为;相反地,不能按照适当的数量和适当的品质来进行消费,意味屈服和卑贱"。也就是说,花钱买到的不仅仅是一种产品,而是一种关系,是购买者通过购买的产品与社会乃至世界之间产生的一种和地位阶层等相关的关联。"为了成为消费对象,该对象必须变成符号,也就是说,它必须以某种方式超越它正表征的一种关系:一方面,它与这种具体的关系是不一致的,被人为地、武断地赋予了内容;另一方面,通过与其他对象的符号形成一种抽象的、系统的关系,它获得了本身的一致性,并因而获得了自身的意义。正是通过这种方式,它变成个人化的,并进入所属的系列。它之所以被消费,并不在于其物质性,而是在于其差别性。"也就是说,消费的不是对象,而是关系本身。消费者与商品(设计即设计产品)的关系应该是使用与被使用的关系,而使用价值是主要的。然而,当消费者选择商品时,他们要求商品具有超越使用价值的象征价值。

对于消费的这种特殊现象,法国当代著名的社会学家鲍德里亚认为,现在的消费过程已经不是过去仅仅满足于需要的过程,已成为一种生活方式,是工业文明特别是发达资本主义社会的独特生活方式。因此,消费便成了一种具有一定象征意味的行为,这种消费行为不以实物为对象。实际购买的商品仅是消费的一个前提,是需求和满足所依赖的对象。也就是说,商品只是表达实际消费关系和生活方式的媒介,其主要目的是消费带来的象征性,商品以及它所象征的关系和生活方式相结合才形成消费的对象。在这里,消费成了一种符号,

是一种人们赋予这种符号特定意义，操作商品实物的系统行为。从这个意义上说，产品的艺术设计不仅完成并创造了其实用价值，而且通过一系列精心设计的品牌标志，或者利用非凡的设计本身，使产品本身形象变得高雅不凡，形成一种具有高价的身份，以满足具有上述心理的消费者。鲍德里亚等社会学家认为，购买者购买的不单纯是商品实用价值，而是一种关系，以及商品所体现出来的象征性带来的价值，上述的关系以及象征价值不能脱离商品而存在，是由所购买商品所具有的公认的高品质和高价格等特点来决定的，为了获得这种特殊性，设计成为其最有力的工具，一件不同凡响的作品，一定花费了设计师和设计团队大量的心血，它所具有的特征都是由非凡的创意和精益求精的设计而产生的。无论是标新立异的创意形象，还是这些特定创意所代表的新的符号系统，都为其特殊的客户群体的消费创造了适合的条件。发达国家那些真正具有现代风格和前卫时尚概念的商品，一定具有高昂的价格，且其产量有限，只能被少数人群拥有。

 从某种意义上说，与众不同的设计本身就是作为一种形象和符号存在的，人们购买的不单单是这样东西，更是它的设计给人们视觉以及思想感情上的冲击。有了设计师独到的理念和创意的加持，产品的外观和风格使购买者因其本身所有的消费价值而产生了消费的冲动。也就是说，设计使消费对象变成符号，设计的过程是对象符号化的过程。在这里，现代消费主义的精神绝对不是唯物主义，"它们的基本动机是实际经验已经在想象中欣赏过得愉快的'戏剧'的欲望，并且，每一种'新'产品都被看作提供了一次实现这种欲望的机会"。

 西方国家的一位著名投资银行家曾经说过，如果你买衣服只是因为它们有用，你只因为考虑到经济条件和食物的营养价值而购买食物，你只购买汽车，因为你必须开车10～15年，需求则太有限。如果能由新的款式、新的思维和新的风格来决定市场的发展走向，消费将会变得如何呢？实际上，市场中产生满足追求新商品、新品牌、新设计的消费心理，才是他所想象的未来。在这种消费方式的过程中，设计实际上充当了隐形推销员的作用，设计本身也具有了市场化和工具化的特征。例如，奔驰的Biome四座超跑概念车，单单是其令人耳目一新的造型就会激起上层阶级产生消费的冲动（图3-48）。

 消费与设计的关系实际上就是设计与生活方式的关系。著名设计师索特萨斯曾说过，设计的最终追求是通过设计去改变人们的生活方式。当设计师认识到消费所具有的象征价值，那么对生活方式的设计至少需要涵盖两种意义，展现两方面的内涵：一是，设计使产品的使用方式发生改变，当这种使用方式成为生活方式的一部分，生活方式自然随之产生改变；二是，设计能够给予产品一定的象征性，进而使产品转化为一种符号关系，使产品的购买过程变成具有一定社会关系

意义上的象征价值，这也是对生活方式的引导和改变。对于设计者本身来说，既要使产品具有功能性层面上的使用价值，还要体现其精神层面上的价值，即象征价值。从这个角度回顾20世纪的设计史，可以清楚地看到，设计从一开始就受到企业家的重视，成为市场开拓和市场竞争的工具，它之所以能够得到资本的垂青和市场的青睐，因为设计不但能够创造使用价值，还能使产

图 3-48　奔驰 Biome 四座超跑概念车

品获得超越实用价值之上的象征性价值。在未来的社会中，设计的这一功能将不断加强，这与设计本身的艺术元素和符号手段的增加有关。

　　人能够创造和生产产品，这些产品也为人的生活方式提供了物质基础和保障。它既是生活方式结构要素中环境要素的重要一环，也是影响生活活动形式的重要物质力量。从古至今，这种物质基础所发挥的重要的作用不容忽视，它还会因自身的变化（如品质、形式等方面），而对生活方式产生深远的影响，甚至成为生活方式的表征之一。在遥远的古代，狩猎和采摘是人们的基本生活方式，他们的创作形式有石制工具、骨制工具、木制工具和其他工具。这些造物形式从一个侧面体现了当时社会的生活方式。换句话说，这些造物用器具成了那一时期生活方式的象征体。在那个遥远的农业文明时期，即从新石器时代开始，到18世纪的工业革命这近万年的时间中，器具和用品的设计与制造发生了很多变化，从能够制作陶器、青铜器、打造铁器，到生产各种家用电器、汽车和船舶等车辆和房屋，人们的生活方式即是以务农和传统手工业作坊生产为主，渐渐地，城市文明在这一农业生产的时代中产生和发展起来，到了工业革命时期，各种重工业的产品同样成为这一时代生活方式的表征。从 8 000 年前的陶器中，我们知道当时的人们已经开始耕种；从青铜器的组合中，我们可以看出，在奴隶制的社会制度下，钟鸣鼎食是贵族生活方式的典型写照。进入工业社会后，大型机械产品的设计和生产彻底改变了人类赖以生存的物质环境。设计受自然因素（如地域、气候、光照等）制约日益萎缩，自主设计和创作的可能性日益增大。新材料，如合成化学材料，已成为人类使用的重要材料，汽车、飞机、家电等新型工业产品标志着一种生活方式和工业文明的形成。到了现代所谓的信息社会，物联网、新媒体以及电子技术的数字化，交互等虚拟技术的产生及发展，都对人们的生活和工作产

生了巨大的影响，生活方式也随着数字技术等自动化产生而发生了翻天覆地的转变。

三、设计与文化传统

1. 文化传统与传统文化

文化会有所传承，也会形成我们所说的传统。换句话说，将文化延续下来就成为传统，文化也随着传统的不断传承而发展变化，丰富起来。具体来说，所有历经历史的洗礼最终被继承或流传下来的（包括思想、道德、风俗、心理、文学、艺术、制度等）人文现象统称为文化传统。它是"人类创造的不同形态的特质经由历史凝聚沿袭下来的诸文化因素的复合体"，也可以说是"某一地区或民族由其历史延续积淀来的具有一定特色的文化观念、思维方式、伦理道德、情感方式、心理特征、语言文学以及风俗习惯的总和"。传统作为一个历史概念，具有连续性和变异性，包含面很广。它既是被时代选择的最终结果，也是历史发展变化的结果。

不同的民族在不同的时代都拥有自身的文化和传统。人类社会发展早期，文化的传统就像泉水之源，涓涓细流，潜移默化，润物无声。时代不断更迭，人类文明也随之发展壮大，文明创造积累得越来越多，继承下来的东西也随之增多，也就是说，传统变得越来越多。所以，传统是积累的，在时间长河中积淀的、变化发展的、生机蓬勃的；在当今学术界，经过对传统文化的多次讨论，学者们结合自己的理解，对传统的可变性和生命力已经有了比较充分的认识，经过后人的梳理，可以概括如下：

（1）与现代相比，传统有时在顺序上有所不同。传统是古老的，但不一定落后。它来自过去，但现在仍然具有生命力。

（2）传统是积累起来的。从古到今，可以说是无穷无尽的。某种传统可能会衰落或消失，但总的来说，旧的传统会消失，新的会重新出现；虽然不同的传统历经的时间有所不同，但它总是在继续。

（3）每一民族的传统就像一个大的集体，下面包含很多的分支，所以，传统不是单一化的，而是多元化的。

（4）传统因其多元化而产生流动性，它是生动的，而不是死板僵硬、一成不变的。

（5）传统是随机的，也是必然的，在时间的长河中，传统有可能是偶然的，但它也是当时条件下历史的必然选择和人的主观能动性最终选择的结果，在不停地选择和创造之中，传统也在变化，因此，传统正在改变和发展，我们在继承过程中也不应墨守成规。

文化传统与传统文化这两个词听起来意义相近，但实际上概念是有所区别的。一般来说，传统文化可以是具体的东西，如原有文化形式，例如，唐诗、宋词、明清小说等；而文化传统更多是精神层次的东西，例如，传统文化中蕴含的品质、作品的思想内容、绘画中所体现的意境、诗词歌赋中体现的文人风骨等，都是文化传统涉及的范围。只有在思想意识方面充分地理解传统文化，对传统文化保有敬重之情，才能真正发自内心地去欣赏传统文化，与我们祖先的造物精神产生共鸣。例如，对传统纺织衣物纹饰构成的赞美，对明式家具造型的赞叹，都必须建立在对文化传统的尊重和理解之上。只有认同传统文化中的精神和风骨，才能真正地理解它并与之共鸣。共鸣是现代人在文化传统的情境中对传统文化形式的认同与交流，是对传统文化精神的礼赞。

我们使用的汉字是传统文化，所说的语言也是传统文化。在当代，我们仍然使用传统文化。在传统文化中，文化传统对我们有着深刻的影响。除传统文化的有形形式外，文化传统中还有许多无形的东西，如传统思想，它也在深刻地影响着我们。如香港设计大师陈幼坚的设计作品，便将中国的茶文化以现代的方式表达出来（图3-49）。我们生活在传统中，一方面，我们自觉或不自觉地继承了传统；另一方面，

图3-49　香港设计大师陈幼坚设计作品

我们用新的创造将今天的传统留给明天。因此，我们几乎与传统同在，不能完全脱离，也不能忽视传统的存在，因为忽视传统也是一种传统。中华民族经过上百年对传统文化的检讨与分析，已经对那些无视传统、否认传统的行为的荒谬性、不合理性有了充分地认识；无论是有实物还是无实物，具象的还是抽象的，它是否存在、具有怎样的思想情绪，完全取决于运用它的人，也就是说，传统本身无关对错，是否正确地继承它，发扬它，方法掌握在每一个生活在传统之中的人手中。

传统文化与现代文化虽然形式有所不同，但也具有一定互为的关系。现代文化中包含着传统文化，毕竟现代文化是在传统文化这颗大树上生长出来的，从时间顺序这一层面上来分析其意义，被现代文化所包含的那部分传统文化也可以被认定为现代文化，因为它受现代文化的影响而产生了变化。然而，现代文化总是以创新文化为核心。它既来自传统，也来自当代。它不仅是国内的，还是国外的、原创的、综合的。所谓文化整合，就是在对中西文化、传统文化与现代文化

的归并重组之中，必然会产生一些不能相容的矛盾。实际上，文化的整合，无论是传统与现代的整合还是东方文化与西方文化的整合，都是在矛盾中进行、在矛盾中完成和发展的。对于整合来说，矛盾不断产生，人们不断通过自身的智慧去解决一个又一个的矛盾，新的矛盾又会重新产生。而矛盾不能单纯地理解为整合的阻力，它还可以作为动力，促进整合的进程。两种文化整合之初，不同的文化之间一定会有冲撞，阻力便产生了，阻力来自两种文化本身而不仅仅是传统文化；传统的封闭性与惯性是民族自身传统文化的阻力，外来性和不适应性是有别于自身文化的外来文化或者说新文化的阻力，这些都有其必然性。整合的过程就是消除这些矛盾的过程，在消除过程中，两种文化用其强大的思想内涵，相互包容适应，演变成新的文化体系。无论中外，文化总是发展的、变迁的，又总是交流和碰撞的，文化总是在不断发展、变化、交流和流动的。因此，矛盾不断地解决和产生，新的矛盾成为传统，传统又融入新的矛盾，这是文化传统和传统文化的生命力所在。

2．设计与传统

正如前面所说，艺术设计历史悠久，它是文化的一种，自然也会有自己的历史传统。从现代艺术设计体系来说，传统的作坊式的手工艺便是它的传统。这种传统可以从两方面来理解，一方面，传统的艺术设计，是指具象的艺术设计，有具体的艺术承载物；另一方面，艺术设计的传统，主要是指这些具象的艺术承载物中渗透出的抽象的传统精神。中华民族无论是具象的艺术品还是传统文化精神，都可以说有着得天独厚的优势。中国的陶瓷工艺、金属工艺、漆工艺、染织工艺、竹木工艺、玉石工艺等几十大类的工艺美术，形成了传统的艺术设计体系。我们的祖先通过自己勤劳的双手、聪慧的头脑，以其独特的设计和精湛的工艺，形成了一个色彩斑斓、精彩纷呈的工艺世界。它不仅形成了我国历代人民生活的物质基础和精神载体，也为全人类的文化历史做出了巨大的贡献。享誉世界的丝绸之路，一早便将中国传统的艺术和工艺，远播西亚和欧洲；陶瓷艺术，作为中国传统文化的代表，更是对全人类的生活和生产贡献巨大。从诗词歌赋到印染纺纱技术，从园林艺术到明清家具，中国的传统艺术设计无疑是我们民族文化中的瑰宝，而由这些伟大的创作和设计所体现的文化传统内涵，不仅代表着辉煌的历史，还成为现代艺术设计取之不尽、用之不竭的文化源泉。

中国不仅有创造事物的优良传统，还有着优秀的使用物品的传统。我们的祖先在使用物品时，重视实用、节俭、惜物，认为铺张浪费不可取。造物传统与用物传统相得益彰，融入中国艺术设计的传统体系。以用为本的思想既是传统造物的理念，又是用物的根本指导思想，而归根结底是一种用物观。从先秦诸子开

始，先贤们就十分注重物的实用功能和价值，把它作为造物的根本目的。如墨子言："为衣服，适身体和肌肤而足矣，非荣耳目而观愚民也。""为舟车也，全固轻利，可以任重致远"。管子谓"百工不失其功"，功即功用。他认为："古之良工，不劳其智以为玩好，是故无用之物，守法者不生。"汉代造物生产发达，工艺品类齐全，但社会仍要求"百工者，致用为本，以巧饰为末。"这一思想一直延续至今，如宋代欧阳修谓："于物用有宜，不计丑与妍。"王安石云："诚使适用，亦不必巧且华，要之以适用为本，以刻镂绘画为之容而已。不适用，非所以为器也。"清代李渔说："一事有一事之需，一物备一物之用""凡人制物，务使人人可备，家家可用。"现代所提倡的设计原则"实用、经济、美观"仍以实用为根本。

以适用为本的思想又从一个方面反映出俭朴的中国传统美德，孔子在任何事情上都"喜欢节俭"。直到今时今日，节俭仍然被视为一种美德。俭朴与惜物又是相辅相成的，中国有优良的惜物传统，惜物本身无关贫富，是对造物的一种尊重，因此我们的祖先即使是生活宽裕，也依然珍惜物品。俗语谓："新老大，旧老二，补补丁丁给老三。"这意味着三兄弟穿的衣服，直到他们穿破为止。而且，当你的衣服破了的时候，你不能把它们弄丢。当你的衣服变成破布时，你也可以"粘贴衬里"并变成数千层鞋底，这真的可以充分利用一切材料。在这种珍爱事物的优良传统中，不仅布料，而且任何材料和创造物都扮演着"再生"的角色。例如，木材不断地从大变小，经过多年的修理、利用和废弃，大木桶可以变成小木桶。这也形成了许多专业技能，如壶修、棍棒、铜碗、竹条工等，棍棒工、竹条工能做新、能翻旧、能修旧；壶修工和铜碗工都是修理和填补空缺的专业工匠。在物质生产日益丰富、创作日益繁荣的今天，弘扬创造、利用、珍惜的民族优良传统，无疑有利于保护自然资源和可持续发展。

无论是从传统文化对于现代文化，还是传统艺术设计对于现代艺术设计的意义而言，文化传统或传统文化、传统艺术设计或艺术设计的传统都是现代文化和现代艺术设计的取之不尽、用之不竭的艺术宝库。它主要体现在以下几方面：

（1）艺术设计传统作为中华优秀文化传统，是伟大祖先智慧和才能所赋予的成果的体现。它无论是作为伟大民族精神的外在表现还是内部要素，都是民族文化得以传承的内核和桥梁，是民族文化能够得以枝繁叶茂的根基和养分，为文化的发展和延续提供了保证。传统所承载的精神特质，是一种民族文化的核心体系，是现代艺术设计的根本出发点和精神源泉。

（2）如今的世界，高速发展的科技使不同民族和文化之间的距离不断缩小，但无论身在何方，传统的文化精神都具有强大的民族凝聚力，异国他乡的风俗习惯可以使人的生活习惯发生转变，但改不了早已融入骨血的精神力量，它是人们

心理共识、文化共识的依据，是民族精神的依托。中华子弟可以生活居住在不同的地方乃至世界各地，但共同的文化传统让我们血脉相连，展现出中华民族的强大力量。对于身在海外的游子们，传统的设计（如民族服装、家具、用具、玩具）包括年节时令方物（如舞龙、风筝、春联、漆器、织绣等），都能让人睹物思情，思民族文化之情，它不仅是一个简单的物件，更是所有的中国人的文化信物（图 3-50）。正是这些文化信物的存在、文化传统的存在，使每一个中国人有了心理寄托和归宿，有着强大的祖国作为根基，展现出大国从容不迫的气度。一个没有文化传统的民族是一个无根的民族，也是一个气喘吁吁的民族。因此，民族文化传统无疑是一种血脉，一种永远留存在所有中国人心中的东西。这一切奠定了他的文化基础，支撑着一个伟大的国家。

图 3-50 传统设计

（3）当代的设计依然是为中国人的生活提供服务的，要了解中国人如今的生活方式和心理需求，而这些都是建立在中国的文化传统的发展变化之上的，因此，文化传统是现代艺术设计巨大的艺术之源，无论是外在表现还是内在思想文化，文化传统都给予人们无穷的启示和帮助。前文中提过，人的生活方式实际就

是一种文化，所以现代的设计也可以称为一种对文化的设计。人的生活方式立足于民族文化之上，设计便立足于民族文化之上。当代设计无论是主动还是被动，设计中的文化理念尤其是民族文化的取向是设计成败的关键之一。放眼当今世界，意大利、法国、芬兰、日本这些设计大国，其设计无一不是一种基于民族文化之根的设计；而中国的当代设计也表现出这种趋向，如改革开放之初，我国的当代设计体系刚刚起步时，我们的设计师走了很多弯路，他们借鉴模仿过日本的设计，觉得行不通，转而借鉴我国港台地区的设计，这种转向，表明设计师们逐渐认识到照搬外民族的东西是行不通的，必须要有本民族的东西。而我们泱泱大国上下五千年的文化传承成就了如今的设计师们，20世纪90年代中期以后，设计师们一手面向现代，一手面向本民族的传统，寻找代表中华民族的设计符号，运用中华民族的智慧宝库创作出一大批优秀作品，这一点不仅受到国人的赞叹和追捧，还在国际上引起了强烈反响，屡获大奖。这不仅代表着我国设计水准的提高，还代表着中国艺术设计自觉向民族文化传统的回归。以明式家具为例，明式家具无论其外形还是内涵都得到了世界设计界的广泛认可，世界上不少优秀的家具设计师都借鉴过明式家具的优秀设计，以明代风格为基础，设计出适用现代生活方式的优秀作品。在中国，以明式风格为主的红木家具（图3-51），已成为成功人士的家居追求；在室内装修上，新中式风格异军突起，古典造型的门窗、家居、屏风等大量引入现代室内设计，别有一番情调，它独特的文化韵味，体现着现代中国人在内心深处对传统文化的认可和尊崇。

图3-51　以明式风格为主的红木家具

（4）中国是一个由多民族组成的国家，多民族丰富绚烂的文化传统融合成中华民族这个大家庭的文化宝藏，它多彩、辉煌、瑰丽、博大而精深，多文化历经沧桑、交流、融合，相辅相成，蹒跚而行，才有了今日多元的文化传统。它给予了现代设计师更广阔的发展平台，也为人们提供了更丰富的选择和取向。

文化传统、艺术传统是祖先们留给后人的珍贵遗产，如何合理地学习和利用，如何将这份财富传承并发扬光大也是吾辈之责任。认识传统、善待传统，以传统为基础进行现代化艺术设计，才能最大限度地发挥传统的作用。

使传统为大众所理解和接受，完成设计师们能自觉自然地利用传统这一转变不是一朝一夕的事，有可能需要我们几代人的共同努力，形成一个新的传承体系。从整个中国设计界对待传统的认识和态度来说，我们尚在起步的阶段，梦想有了，还需要逐步实现的过程。有很多借鉴仅仅是出于巧合，有的借鉴尚流于表面，做些粗浅的表面功夫，不过是陈词滥调的反复使用。如有的设计师以为穿上古装就是复古，使用传统纹样、图案就有了民族特色，这些只是模仿，不叫继承，都太过于肤浅。日本平面设计师永井一正先生在中国考察艺术设计时曾对这种状况表示过担心，他坦诚地对中国同行说："当我观看中国的现代设计时，我觉得你们对于传统艺术过于珍惜以至于直接地将图案用于设计。"所谓"对于传统艺术过于珍惜"只不过是一种客气的措辞，实际上就是指生搬硬套。他看到了我们没有将艺术设计传统正确理解的现状，对如何用现代手法处理传统缺少经验，因为这种设计的彷徨日本也曾经历过。他认为，日本设计受中国传统文化影响很大，但日本设计师是通过加入装饰变化及象征性的价值"将其提炼到既成熟又具美感的程度"，而不是生搬硬套。图3-52便是永井一正的平面设计作品。正如前面所说，采用装饰的手法将图案几何形体化，圆形的运用和日本独有的色彩搭配方式相结合，动物眼睛的形状与比例与西方的动物图案截然不同，动物的神态也极富日本特色，表现出日本美学文化和思想。用现代的表现手法将传统文化吸收和消化，融合于现代设计之中是需要采用一些巧妙的手法的，简单来说，就是将有形的、可视化的、具象的东西，如纹样、图案、符号或图形等，和无形的、隐喻的精神内核结合起来，将文化传统内核用现代手法转变成可视化的东西。他认为，中国设计师"需要进一步地理解与消化其传统艺术，因为其中的文化根源扎于深处，要刨根问底并注入一种新的平面设计艺术养分使之再生"。只有这样，才能使传统艺术的灵魂"作为一种新的视觉传递语言"在现代设计世界中重生。如何在新的语言和新的符号中体现中华民族之魂是中国艺术设计者应该奋力追求之理想。

图 3-52　永井一正设计作品

课后作业

1. 介绍一下司母戊鼎。
2. 介绍一下明式家具特征。
3. 用自己的话总结一下洛可可风格。
4. 你认为应该如何将中国的文化传统发扬光大？

第四章

设计师的力量

听过这样一个故事，有个老板找到一家设计公司设计自己的餐厅，要求不能在装修上花一分钱，只准用买来的二手座椅进行改造，设计师在进行一番考量之后，在汇报那天给这位老板蒙上眼睛，带进了公司的影音室……一年后，媒体争相报道了这个奇异的餐厅，一家让客人在一片黑暗中带着VR头盔通过降低食物的视觉感受来体味食物最纯正的味道的餐厅成为大热，而这个老板的经营理念就来自这位设计师的汇报，在无法运用色彩、造型等因素传达设计之美时，可以通过人的其他感官，如嗅觉、触觉、味觉去体会另外一种独特的空间感，用出奇的思维模式达到引人入胜的效果，这便是设计师的力量，也是设计师这一职业独特的魅力所在。

第一节 设计师在艺术设计中的主导作用

在工业革命之前，并不存在设计师的概念，只有传统手工艺人这一社会角色，工业革命使科学技术得以迅猛发展，产生了一批新兴学科，设计才逐渐从手工艺中分化出来，并逐渐发展成一门独立的学科，从事专业的有目的性的创造性活动，设计师这一职业也应运而生。

设计师是由英文的"designer"翻译而来的，是以满足消费者的物质和精神需求为目的，在自身的专业领域提供创意，将艺术转化为商品，投入市场的职业人士。满足各个方面的要求和期待，创造优良的、符合社会和大众需要的产品，是作为一名设计师的职责，也就是通常所说的设计以人为本。

设计师是设计创作行为的主体，承担着传承传统文化的重要任务。设计师设计的产品在不同的历史时期都渗透着这一时代的文化现象，而"品牌"是文化现象在设计作品中的具体体现。设计是人类文明、文化积淀和传承的见证，通过

设计作品中"品牌"的文化传承，可以从作品中清晰地看到不同历史文化的特点、发展变化规律，从而保证文化在传播过程中的完整性和延续性。例如，工业造型设计学科中的汽车设计，通过设计师一代又一代对汽车技术、工艺、造型的传承和传播，汽车文化得以延续，让人们在今天的车型中继续看到传统汽车文化的影子，这是设计师作为传承人在文化的延续和传播中的重要体现。当今人类社会已经进入消费时代，一方面，设计受到消费文化的影响和制约；另一方面，也带动了消费者兴趣的发展。"趣味"逐渐成为一种新的审美方式，在长期的设计中，设计师具有创新的思维和理念，有艺术性、社会性和人文性的技能，对当今社会发展的方式和推动时尚文化发展的动力有自己独特的理解，能够逐步创造个性化的审美趣味、独特的方法和审美结构；设计师以其洞察力、想象力和创造力创造美，引导社会的审美需求和消费需求，同时，也扮演着设计评论家的角色，对设计作品和设计现象进行分析和评价。设计师在长期的设计实践中具有深厚的设计理论知识，具有理解设计作品和设计现象的能力，对设计风格和设计趋势有深刻的观察，具有一定的审美和哲学水平。很多知名设计师也是评论家，写书、创刊，或以学校为发言阵地，用文字或言语对过去或现在的作品和现象做出实事求是的判断和解释，努力寻找可以遵守的规律，经过自身经验对规律进行总结归纳，上升到理论的高度，最终指导受众的审美和价值评价。

第二节 设计师的责任

人是一种文化动物，人类的每一种行为都是一种文化行为，设计也不例外。设计是能够突出人的文化特征的行为之一，文化包括物质层面和精神层面，而设计师的责任也体现在这两个方面。设计与其他艺术形式的区别在于，它是一种物质化的艺术，不仅以"物质"的方式渗透进人类生活，同时也以这种方式呼应和建构了一个具有价值观和审美体验的文化语境，城市的设计就体现了文化语境的影响。设计就是要给人们一种文化秩序，这种文化秩序反映在人们日常生活的方方面面，就像艺术家用形式影响人们的精神和情感世界一样，设计师用"物质形式"影响人们的整个生活。因此，与艺术相比，设计是一种更为复杂和完整的文化形式，既然设计是一种物质文化行为，那么在创造文化的过程中，设计师的主要责任当然是满足社会物质需求，不断完善和丰富产品的功能、结构和形式，不断开发新的材料及用途来引导消费趋势，所以这种"物质形式"的艺术，与其他形式的艺术一样，是一种美的体验和创造，可以从使用的产品、衣服、首饰中感受到艺术给人们的诗意与愉悦。自现代设计运动以来，设计越来越具有艺术性和

审美性，消除艺术与生活的界限，为设计提供更广阔的空间，使设计师也承担起艺术家的使命，这个过程也是按照美的规律进行的。正如原始人在磨制石器的过程中逐渐产生对称、光滑的美感一样，人们在长期的生产和工作实践中逐渐积累了审美经验，认识并掌握了各种美丽设计的元素。在实践中，人们总结了形式美的基本原则，如第二章中提到的节奏与韵律、变化与统一、调和与对比、比例与尺度等。在现有的技术条件下，如何利用材料、结构、功能、形状、色彩等视觉元素来创造产品，还需要设计师们进一步研究。

一方面，设计与艺术一样，是对完美生活领域的追求，也是人类创造力和想象力的体现，不难理解，艺术是对现实生活的超越，是对另一个世界的追求。自从"新艺术"运动开始为追求设计美的崇高理想而奋斗以来，设计师探索了如何将实用性与审美性、艺术性与工业生产相结合，不仅满足物质需要，同时也要满足人们的审美需要，用物质的方式美化人们的生活，这种对生活理想化的追求不仅体现在外在形式上，而且体现在美的理想设计——和谐上。"和谐"是指人与自然、社会的和谐，体现在人、机与环境的和谐中，旨在协调和改善人与环境的关系，调和人与环境的矛盾。设计要满足人类自由精神和创造精神的需要，即"人性化设计"。这种"人性化"不仅要满足人们的物质和精神需求，使人们的生活越来越舒适，还体现在消费者主动性和创造性的发展上，如越来越多的车型开始提供半成品形式的产品，让自己的基本力量和技术力量共同发挥作用。每个人都可以根据自己的意愿和要求参与设计和制作，真正体现了席勒等美学大师对自由王国的怀念。理性思维依然盛行，而个体感性思维和普遍的人文素质被忽视，艺术家们在精神领域用自己对现实的批判和超越与这种理性主义和精神化倾向做斗争，而设计师用"人本主义"的理念真正改变和改善人们的生活方式。

另一方面，"和谐"也体现在人类对自身与自然、环境关系的认识上。当设计师开始反思日益严重的全球环境危机所造成的资源滥用和环境恶化时，"生态工程"正越来越多地被运用于不同的设计领域，以保证自然的可持续发展。对设计理想的追求体现了设计师的社会责任，这种责任不仅仅是接受企业和厂商的信任，根据市场需求进行设计，维护企业和生产者的利益，同时也要保证产品质量，为消费者和社会的利益负责。设计师还应注意不同社会群体的需求，如残疾人和弱势群体，不仅要注重为白领设计各种娱乐奢侈品，还要以社会乃至人类的和谐发展为己任，认真思考人类面临的能源和环境问题，用精神自由和对美的追求温暖人心，提升人性价值。设计师也要通过自身的文化创造来延续民族传统文化，现在经常提到"人性化设计"的概念，充分体现了设计师对文化创造的重视。

以服装设计师为例,品牌服装公司的核心是服装产品和品牌风格。服装产品由设计师设计和开发,品牌风格也由设计师塑造和打造,这就是为什么设计师在品牌服装企业中扮演着重要的角色,而设计师的表现在很大程度上决定了品牌规模的发展,那么设计师应该用什么样的定位标准来解释责任范围,才能更好地促进品牌服装企业的发展呢?这是每位设计师都必须深思熟虑的问题,优秀的设计师已经成为企业展示自身实力和价值的黄金商标。通过设计师所表达和创造的服装风格,有效地创造和塑造品牌风格,创造品牌文化,使产品为特定消费群体所接受,让消费者在市场竞争中充分感受品牌的优势和特点,加强对品牌的理解和关注,使品牌文化真正根植于消费者心中,达到品牌公司推广的效果,这是品牌文化创造的最好、最基本的方法。优秀的设计师善于将国际流行的成果融入企业文化,突出流行点,保持品牌风格的一致性。服装品牌产品一定要时尚,如果它们停留在这个时代和潮流中,不仅品牌无法发展,企业的生存也将受到严重威胁,因此服装设计师一定要具有前瞻性,能够准确预测和把握流行的趋势。除了自身文化精神、团队精神和适应能力的不断成熟,一位成功的服装设计师应该能够不断地创新理念,改进产品,用国际化的行动方式和眼光看待自身品牌的发展,不断在销售中获得越来越多的市场份额。这一切的实现有赖于设计师的努力和表现,鉴于服装市场的逐步常态化和激烈竞争,设计师的个人能力和魄力也成为服装市场的焦点。

对于设计师来说,首先要树立自己的价值观和责任感,也就是职业设计伦理,例如什么样的项目对社会有益,什么样的项目有害,什么样的项目违背职业道德和标准等。设计师要时刻关注一个优秀的项目,始终以"造福人类的工程"为设计准则,把改善和提升人类物质和精神生活、促进人类未来生存和发展作为设计的首要任务和行为准则。每个人在社会中都扮演着社会角色,只有明确规范社会角色、权利和义务,严格履行社会责任,才能有效发挥社会作用。设计师的社会角色不再停留在商品设计师的层面,而是转变为文化的继承者、消费者利益的引领者和设计的批判者。作为设计师,文化的继承者是其重要角色之一。文化是人类生存和发展的重要成果,设计师创造的物质文化是生产和文化传承的重要组成部分。

第三节　向大师致敬

一、贝聿铭与他的苏州博物馆

贝聿铭(1917—2019年)(图 4-1)出生于广州,祖辈为苏州望族,是著名

的美籍华人建筑师。1978年落成的华盛顿国家艺术馆东馆的设计（图4-2），奠定了他作为世界级建筑大师的地位。1979年，被美国建筑界宣布为贝聿铭年，授予他该年度的美国建筑学院金质奖章。他的作品善于将几何形状运用于建筑，对钢材、混凝土、玻璃与石材的使用有自己独特的风格，"让光线来做设计"是贝聿铭的名言，使用光和玻璃之间的折射和反射效果来表现建筑的色彩感，被誉为"现代主义建筑学派的最后一位大师"。

图4-1　贝聿铭

分割法

单几何形体

单纯化原理：看似复杂，实则可以分割成小的简单几何形体

图4-2　华盛顿国家艺术馆东馆

2002年4月30日，85岁高龄的贝聿铭接受苏州市委市政府的邀请，亲自担任苏州博物馆的新馆设计者。新馆的设计精妙之处在于将传统的苏州园林与现代设计风格巧妙地融为一体，毫无违和感，如图4-3所示，将苏州传统的飞檐翘角的坡顶形状用玻璃材质的几何效果重新诠释，使新式的玻璃屋顶和传统的石制屋顶交相辉映，体现了"中而新，苏而新"的设计思路。令人感动的是，整个设计没有对历史遗迹造成伤害，这充分体现了贝聿铭对家乡古文化的尊重和热爱。

可见，作为一名优秀的设计师，除了有才能之外，更要有一颗尊重艺术、热爱生活的美好心灵，他游走于东西方文化之间，从未忘却过自己的传统文化之

根，用自己的作品建立起一座连接东西方文化的桥梁，走出一条和而不同的设计之路。

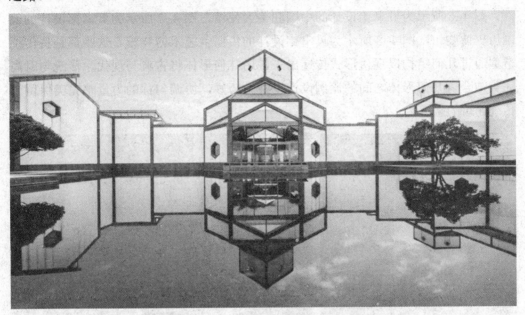

图 4-3　苏州博物馆新馆

图 4-4 所示为贝聿铭为卢浮宫设计的扩建工程，建筑秉承了贝聿铭一贯的风格，采用埃及金字塔式的几何结构，玻璃材质，整体晶莹华丽又极具现代感。

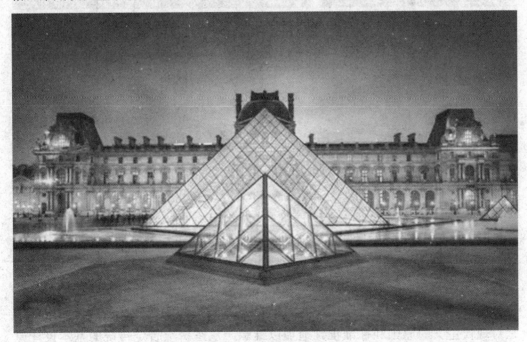

图 4-4　卢浮宫扩建工程

图4-5所示为贝聿铭设计的香港中银大厦，依旧采用了几何结构拼接的构成形式，将面与线完美结合，格外醒目。

图4-6所示为贝聿铭设计的中国驻美大使馆，图4-7所示为贝聿铭设计的德国历史博物馆，图4-8所示为贝聿铭设计的伊斯兰艺术博物馆。这些都是将传统造型通过几何结构以现代形式传递出来，用几何形体将古典与现代、传统与时尚完美结合，几何形体之间的比例设计也颇为巧妙，协调匀称的力量感完美保留了传统建筑的意蕴。

图4-5　香港中银大厦

图4-6　中国驻美大使馆

图4-7　德国历史博物馆

图4-8　伊斯兰艺术博物馆

二、扎哈·哈迪德

扎哈·哈迪德（1950—2016年）（图4-9）被称为解构主义大师。解构主义是对现代主义的原则和标准批判地加以继承，从逻辑上否定传统的基本设计原则，由此产生新的意义。她的作品也是如此，运用空间和大量的几何形体结构，

去重塑建筑之美。她的设计大胆新奇，勇于创新，既打破传统又有着自己独到的理论思想，这种突破式的设计风格总是有令人意想不到的震撼，矶崎新曾评价她的方案"我被她那独特的表现和透彻的哲理性所吸引"。她的设计作品涉猎极广，对所有的设计行业都有着强烈的兴趣，包括家具摆件、门窗桌椅、水杯和餐具，还有绘画作品，被世人称为设计界的女魔头。曾经有个记者问她是不是个幸运儿，而她的回答令人震撼，她说："不！我坚韧不拔地去努力！我花了数倍于他人的力气！我没有一天放过自己！"这也是扎哈·哈迪德最值得敬佩和学习的地方。她的成功远远没有看起来那么

图4-9 扎哈·哈迪德

容易，也没有像香奈儿等其他大师那么传奇。作为一名深色皮肤的女性，能在男性当道的欧洲设计界崭露头角并不容易，其中的艰辛可想而知，她所设计的卡德夫湾歌剧院就因为遭到地方政府的反对而最终没有实现，反对的原因竟然是他们不愿意让一个口音浓重、深色皮肤的女性移民来主持重要的文化建筑，但扎哈·哈迪德并没有被来自各方面的压力所击垮，她疯狂地工作，极致地追求完美，不停奋斗，终于，在2004年获得有建筑界的诺贝尔奖之称的普利茨克建筑奖，这是此奖项第一次授予一名女建筑师。

扎哈·哈迪德的奋斗史值得每一名有梦想的设计师学习。作为一名高校学生，在学校学习的时间是有限的，需要在完成必修课程的同时，利用课余时间来丰富自己的知识，多做市场调研，多对自身感兴趣的事物进行设计，多看多想，努力探索各大设计流派的设计风格，做到将理论知识与实践相结合，培养自身的设计能力，寻找自身的设计定位。

扎哈·哈迪德的作品（图4-10～图4-13）有别于贝聿铭的几何形体造型，她的作品大量运用

图4-10 扎哈·哈迪德的作品（一）

线条的变化和空间立面的扭曲来重塑建筑之美,建筑造型大胆奔放,形式灵活多变,犹如置身于科幻世界之中。

图 4-11　扎哈·哈迪德的作品(二)

图 4-12　扎哈·哈迪德的作品(三)

图 4-13　扎哈·哈迪德的作品(四)

三、可可·香奈儿

现如今,提起香奈儿的服装,首先联想到的就是优雅二字,她那独具一格的双 C 标志和山茶花,是如今高雅的代名词,网络上也经常用"小香风""香奶奶"等词来称呼带有香奈儿元素的时尚服装,无一不表现出人们对香奈儿风的宠爱之情。香奈儿风格在简洁干练中透着一种优雅的高贵之感,在现代人眼中,女人味十足。其实,在当时,可可·香奈儿(图 4-14)是率先将男装元素引入女装的服装设计师,她的服装带着一股女权主义的味道,服装无论在款式上还是舒适度上

都体现了男女平等的理念,在当时的社会是相当难得的。她曾经说过"奢侈就必须舒适,否则就不是奢侈"。她的服装理念是冲破以男性为主导的社会的束缚,倡导女性的独立与自强,这恰恰符合了战争之后的社会现状,女性大量地参与社会活动,需要从心理和外表两方面来改变自己,香奈儿品牌也便应运而生了。

独特的香奈儿风格(图4-15~图4-19),典雅而高贵,能将女性的线条感和庄重感融于服装之中,既能体现女性的独立与刚毅,又能展现女性的细腻与温柔,细节的处理又恰到好处地将服装的品质表露无遗。

图4-14 可可·香奈儿

图4-15 香奈儿风格女装(一)

图4-16 香奈儿风格女装(二)

图4-17 香奈儿风格女装(三)

图4-18 香奈儿风格女装（四）

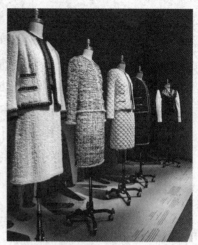
图4-19 香奈儿风格女装（五）

从香奈儿的经历来看，我们无法确定究竟是设计师引领了潮流，还是社会潮流的发展恰好需要这样一名风格的设计师，而她恰恰迎合了这个潮流，才能被时代所选中。但有一点是可以肯定的，作为一名设计师不能脱离社会的发展而独立存在，一定要善于观察生活，感知社会的变化，不停提升自我的认知，只有具备前沿知识和理念的设计师才能真正成为时代的宠儿。另外，香奈儿也擅长将设计与商业相结合，她的香奈儿5号香水用玛丽莲·梦露代言，那句经典的语录"我只穿香奈儿5号入睡"也流传至今，这种用品牌副产品创造商业价值的方法如今也广为使用（图4-20）。

图4-20 玛丽莲·梦露代言"香奈儿5号香水"

四、西摩·切瓦斯特

西摩·切瓦斯特（图4-21）是世界著名观念形象设计大师，年轻时于美国求学。1954年，他创立了Pushpin（著名的图钉设计事务所），成为新美国视觉设计运动的领军人物，他被称为"世界三大平面设计师"之一。

第二次世界大战后，美国一批走在时代前沿的设计师，对以往工业化平面设计的呆板状态嗤之以鼻，而从感性思维的角度重新设计平面广

图4-21 西摩·切瓦斯特

告，他们风格独特，表达自身观念意识较强，强调作品的视觉冲击力，强调视觉形象的艺术表现力，而西摩·切瓦斯特就是这批设计师中的一员。

图4-22所示为西摩·切瓦斯特的作品。从作品中可以看出，他的作品十分前卫，装饰性强，风格鲜明有趣，注重个人思想意识的表达。图4-23所示也是他的平面作品，作品通俗易懂，色彩鲜艳活泼，视觉效果独特。

所谓观念形象设计，指的是第二次世界大战后，平面作品中的艺术形象能传达出很多有关政治、观念、理想的一些东西。西摩·切瓦斯特的作品恰恰符合了这一点，他善于运用卡通漫画的造型，熟知文化符号的意义，标语简洁，思想内容突出，艺术性强（图4-24、图4-25）。

图4-22 西摩·切瓦斯特的作品（一）

彩图4-22 ~ 彩图4-25

图4-23 西摩·切瓦斯特的作品（二）　　图4-24 西摩·切瓦斯特的作品（三）　　图4-25 西摩·切瓦斯特的作品（四）

第四节　年轻设计师的必修课

一、提升自身修养

艺术设计不同于纯艺术，纯艺术是一个表达自我的过程，可以通过艺术作品传达作者的全部喜怒哀乐，可以用艺术美去歌颂，也可以用艺术丑来批判，而设

计是为消费者服务，满足的是对方（客户）的需求，传达的是自身的设计理念，起到引导消费者的作用，同时需要市场关注度、销量等的检验。换句话说，设计上的创新是要求满足绝大多数人的审美需求，是通过平面或立体的绘画、空间、艺术品等视觉传达的模式提供和创造美的服务。好的设计就像味道恰好的乳酪，甜而不腻，捧在手中，香气怡人，含在嘴中，体会慢慢融化的幸福感。因此，作为一名优秀的设计师，要做到以下几点：

（1）要培养积极正面的心态，有真诚为人提供便利服务的素养，学习主流思想，爱岗敬业，只有一个内心丰富而快乐的人才能创造出给人带来愉悦感的艺术品。

（2）要有社会敏感度，就像迪奥的"newlook"新风貌（图4-26），实际上很重、很不方便，是对第二次世界大战前礼服的复辟，而他恰恰满足了人们对战前美好时光的怀念，因此成为大热，风靡一时。所以，作为一名设计师，要及时把握社会的动向和人们心理的变化，培养对社会风貌和流行时尚的敏感度，能够紧跟潮流并引导潮流。

图4-26 迪奥的"newlook"新风貌

（3）要善于学习，并通过学习来确定自己的风格。学习存在于日常生活的各个角落，平时对艺术、画展、建筑、时尚服饰等不同的领域保持着好奇与热情，久而久之，这些东西就会潜移默化地改变你的思想、视角，转化为自己的知识。

作为一名设计师，完美是我们的目标。这就是为什么我们要付出很多努力，学习很多技能，提高软件和所需设备的使用技能等。专业技能要高于普通人，对于设计师来说，这是最基本的职业要求。如果想做得更好，就必须对自己的知识和技能有更高的标准。作为一名设计师或正在为成为设计师而努力的人，必须做到不满足于现状，打破舒适区，多学习。设计师有不同的门类，如平面、界面、视觉、动态效果、交互、品牌、插画等，每种类型的设计师也需要不同的技能，这里以UI设计为例（图4-27），用户界面设计师应该在理解视觉界面和项目实现的基本需求方面达到专业水平。具体来说，应了解现实产品的需求，并在设计用户界面时体现其专业能力，为了保证后期项目进程中开发效果的高度还原，设计师应具有独立思考的能力、良好的审美能力、理解和沟通能力，除了良好的设计技能和设计方法学知识外，还应该了解产品、开发机制等，这样才能更好地参与其他产品研发环节，更好地体现专业价值。设计是敏感性和合理性的结合，在设计过程中，主观情感对结果有着重要的影响。大多数设计师都有自己独特的个

性和个人情感,也有明显的个人风格和发展方向。影响这种精神的因素很多,如审美、视觉、经验、三观等。设计师的作品不仅要有好看的皮囊,还要有有趣的灵魂。对市场趋势、产业发展方向、商业模式等进行分析评价,才能做到知己知彼,才能创造出更好的项目,每名设计师都是一个独立的实体,都应该有独立的个性和发展目标。

图 4-27　UI 设计

　　(4)做好职业规划。一般来说,设计师在职业规划中,必须适应个人的情况,在每个阶段做 3～5 年的规划,然后部署目标,由小至大,逐步实现。我们身边每天都有新事物出现,设计也是一个需要不断学习的行业,古人云:"学如逆水行舟,不进则退。"只有通过有目的的学习,才能避免退步。好的学习方法使效率加倍。学习的有效性直接决定了学习效果的好坏,对于每个人来说都有不同的学习方法,所以找到正确的学习方法是非常重要的。设计行业在不断地更新,这就需要越来越多的设计师提高自己的能力。设计师应该有危机感,因为设计中随时会遇到意想不到的困难和挑战,作为一名设计师,首先,要正确认识并积极应对危机,不要颓废或惊慌失措,一切困难都有解决的办法,要能够针对不同的危

机制订不同的计划,如制订合理的工作学习计划等,危机是可以逐步解决的;其次,要积极支持变革,积极学习,引导自己最大限度地避免个人危机。设计师的基本竞争力是设计能力,提高设计能力是设计师的关键,在沟通实际工作的过程中,要坚持相互理解、相互尊重、诚实守信、明辨是非、知己知彼、团队合作的原则,才能做好工作。

二、打破思维模式限定

随着社会的发展,对设计师的要求也在不断提高。设计的重点已经从强调产品、建筑、室内和服装等专业领域的研究转向解决社会问题。越来越多的设计师意识到运用专业设计方法解决社会问题、激发社会创新的重要性。设计师在创新社会实践各个阶段的任务:在研究的初始阶段,组织和设立社会研究实验室,以解决和调研现有的社会问题,并使用专业设计工具直观地呈现研究结果;在项目规划阶段,设计师和其他利益相关者使用专业的设计工具,基于跨学科合作和现有资源的创造性汇集,开发解决方案;在项目实施阶段,设计师主要扮演协调各方的角色,同时,对项目实施过程进行分析和评估,以便在后期找出需要改进的地方,必要时,重复前两个过程,直到项目朝着满足各方利益的方向发展。随着科技进步和技术发展,中国对创新人才的需求与日俱增,生活的方方面面都以创新为指导思想,在实践中,学习国内外的创作者,有效地培养创新思维,是对学生进行教育的最佳途径。

三、明白客户的需求

作为一名合格的设计从业者,明白客户的需求,为客户提供"量身定制"的合理性设计是从业的基本需求。

以室内装修设计为例,确定装饰风格是装饰房屋的第一步,设计师在确定装饰风格后,可以确定室内家具造型、主要材料和整体色调。客户可以提供自己喜欢的家具风格和品牌特征,或者自己缺失的生活方式和家居质感,并比较风格走向,让自己喜欢的设计风格更具体,设计师也能充分理解。家庭成员是房子最重要的部分,整个房子的设计必须由设计师根据家庭成员进行设计和分配,设计师在设计装修时,要考虑到装修后几个成员居住和使用的重要因素,如果家里有老人,要把他们安排在更舒适、通风的地方,如果业主家里有孩子,则要留出一定的学习和活动空间,设计师应与客户充分沟通,了解每个客户对家装的功能需求,这样,设计师就可以根据客户的想法,将客户对空间功能的要求充分融入设计方案,达到合理的布局(图4-28)。

图 4-28 室内装修设计

由于不同职业（如教师、公司员工、医生、工人等）的客户，其职业环境不同，会在一定程度上影响其对自己家装修的要求，设计师在了解客户的职业之后，会根据客户的专业特点，设计出符合这种客户身份的更有针对性的家居装修风格。另外，不同类型的家居预算价格是不同的。不同的面积、装修风格、材料、家具、软装饰，都会产生不同的经费预算，因此，装饰预算没有一定的标准，只有一个合理的范围，设计师在设计方案时，要与客户充分细致地沟通预算，还必须详细了解客户的心理预算，设计师也要使项目的预算价格合理，得到客户认可。大多数客户对装修了解不多，甚至完全不知道，但在客户心中往往有完美的效果，由于客户对装饰不了解，不能用装饰语言表达自己的装饰效果，这就给装饰设计师带来了一个难题，怎样才能准确地知道完美的效果在客户心目中是什么样子的？同时又能让客户认可自己的设计和预算？这就需要设计师结合自己的专业知识与客户充分沟通，使设计能充分表达客户心中的家居效果，得到客户的认可，这是整个装修设计过程中的一个相当重要的环节。

总之，作为一名设计师，必须具有统领全局、规划调度、经营安排的本领，因此，必须从多方面锻炼自己，勇于学习。

笔者在日本留学时，每每看到印着"Made in China"的设计产品价钱比"Made in Japan"便宜许多时，心里就莫名地感到悲哀。商品上赫然印着的某国制造几个大字似乎直接反映了这个商品的艺术价值和质量水准。其实，20世纪上半叶的日本，产品质量并不过关，那时的日本制造基本等于劣质品，而经过几代人的共同努力，日本制造已经成为精工的代名词。中国如今经济飞速发展，对艺术设计的要求也越来越高，老一辈艺术教育家们已经为中国的艺术教育打下了坚实的基础，但是要使中国制造成为优制品的代名词还需要很长时间的努力。江山代有人才出，我们学习各位前辈大师的作品和艺术风格，以及了解他们的成功历程，就是为了以此为目标而努力奋斗，希望新一代的设计师能够用"Made in China"代表祖国的荣光。

课后作业

1. 介绍一下你所喜爱的设计师。
2. 如何培养自己成为一名优秀的设计师？

第五章

不同学科艺术设计的发展趋势

当今世界正处在可持续社会转型的变革期,社会创新已受到包括设计在内的不同学科和专业领域的关注,吸引着越来越多的学者、研究人员探索和实践。设计的历史在一个综合的大背景下发生,面对已经来临的全球化信息时代的社会巨变,现代设计教育必须要有较为重大的转变。设计完全有潜力在激发和支持社会变革的过程中扮演重要角色,协同设计作为一种方法,越来越成为收集集体智慧和共同寻找问题解决方案的途径。现今的艺术学科既保留了过去的学科优势,又朝着科技化、跨学科融合的生态化、可持续化方向转变。

第一节 新媒体时代的视觉传达艺术设计

视觉传达作为一种具有特色的形式和艺术设计,相对于其他类型的艺术设计,对设计师提出了更高的要求,新媒体时代的艺术形式也更加丰富多彩。人们不仅对这种独特的艺术形式产生了浓厚的兴趣,而且自身的审美价值观和审美观念也在不知不觉中发生了变化。现阶段新媒体艺术为视觉传达设计的发展提供了足够的技术支撑,同时,媒介艺术的发展也对视觉传达设计产生了重大影响。一些现代理论对视觉感知有着很高的标准和要求,它是平面设计的基础,能够把视觉语言作为视觉传达的标准之一,最终实现设计理念与思维的根本融合,让人产生共鸣。视觉语言是设计视觉传达最重要的载体,与其他语言相比,视觉语言可以包含更深层次的内容,如情感的整合、智慧的传递、灵感的闪现、思想的碰撞,视觉传达工程把视觉语言作为最重要的媒介,它能更好地将设计师的思想和工作结合起来,使设计师的作品更具创造性,这就是为什么视觉传达设计中最有效的自我表达方式是视觉语言。

图形被称为世界语,是一种非常普遍的自我表达方式(图5-1)。图形作为

视觉语言可以跨越不同的国家、民族、地域和文化的边界，因为无论民族、地域特点和教育水平如何，任何人都可以理解图形，感受到一种只属于图形的语言的魅力。比较图形和文字，图形具有更生动的形象、更强大的生命力、更宽广和更吸引人的形象，能更快地把想要的东西更好地传达给人们。图形中点、线、面的连接是视觉传达设计中最基本的元素，同时，它也是视觉传达设计中最重要的部分。设计师将自己的创意、灵感和常见的图形结合在一起，将自己的想法表达给人们。图形是否具有美感关系到整个作品的成败，在新的媒介时代，视觉传达设计趋于数字化（图5-2所示为广州美术学院毕业作品），它的操作都是通过数字虚拟化来完成的。借助这样的虚拟技术，信息可以方便地传播，极大地拓展了人们的视野，设计师可以创作和加工艺术作品，将平面的艺术创作转化为三维立体的形式，人们可以更加生动地感受到具体的艺术创作，大大丰富了人们的生活。

图5-1　视觉传达

在新的时代，新媒体越来越被人们所认可和使用，在设计艺术的过程中，设计师可以大胆地将自己的思想融入设计作品，开放创作思路，呈现不同的设计理念，这样，设计师创作的艺术品就会更有价值，带给人们更多不同的感受。在设计作品时，首先要考虑受众群体是否能接受新的创意，只有当受众群体接受时，作品才会得到认可，新媒体

图5-2　广州美术学院毕业作品

可以帮助设计师更好地满足这一需求。另外，新媒体具有多变的特点，能够随着社会的发展不断演变，能够顺应时代潮流，被人们更快速地接受。图5-3所示为新媒体沉浸式设计。

图5-3　新媒体沉浸式设计

　　视觉传达是通过两种或两种以上的视觉传达模式来实现的，设计元素、色彩美学、图形美学和视觉语言在视觉传达的设计中起着非常重要的作用，因为它们能使人们更直观地感受设计师的思想，从而更直观地理解作品的意义，进而更深刻地感受到设计的强大魅力。传统的视觉传达设计只是一种非常静态的形式，将新媒体纳入视觉传达设计，会感受到不同的感受。新媒体与视觉传达设计的紧密联系将动态与静态相互结合起来，不再局限于传统的平面化设计，使人们更容易在三维的空间中拥抱传统文化，丰富视觉传达设计的魅力。过去视觉传达设计是平面设计，主要是在二维空间中实施的，而如今，视觉传达设计更注重与公众的沟通和互动，这样会更容易接受和理解视觉传达设计的内容以及设计师的设计风格。视觉传达设计的发展开始从二维空间向三维、四维空间转变。

与此同时，在新媒体环境下，文化凝聚力正逐渐在视觉设计过程中被创造出来。设计师在视觉传达设计中要充分展示自己的个性特征和责任感，视觉传达项目在个性化信息内容方面具有不同程度的互动功能，能够满足受众的相关需求。新媒体环境下的视觉传达艺术能够在设计界面时更加美观，充分注重交互功能，满足人们的需求，在新媒体艺术环境下，逐步完善视觉传达工程，构建机器人与人的沟通模式，设计完美的界面，让用户有良好的体验，有效加强和用户之间的互动。同时，通过应用可以避免沟通障碍，增加用户兴趣。在视觉传达设计过程中，科学地运用媒体艺术，赋予作品全方位的交互性和情境性特征，能够让用户产生仿佛置身于舞台式的沉浸性体验（图5-4）。在新媒体艺术的影响下，视觉传达学科具有技术先进、趣味性强、交互性强、联系性强的特点，只有充分挖掘视觉传达学科的潜力，积极培育创造性思维方式的新生力量，不断拓展和深化视觉传达设计的效果和内容，才能在视觉传达设计的过程中，积极向观众传达艺术信息的内容。

图5-4　沉浸式体验

如果用传统的报纸来传递艺术信息，公众就不能充分接收到艺术信息的内容，科学地引入新的媒介艺术形式，有效地提高了视觉传达设计工作的内容，特别是在设计艺术层面。例如，在当前流行的震撼视听的新媒体中，《小猪佩奇》（图5-5）已经成为众多优秀短片中的一道亮丽风景线。为什么《小猪佩奇》突然在10多岁的孩子中流行起来？我想原因有两个：首先，《小猪佩奇》的读本通过在互联网和电视平台上的广播，为孩子们了解其故事和形象打下了良好的基础；

其次，在平台上进行炒作以吸引更多成年人的注意。从短视频平台的角度来看，《小猪佩奇》突然走红是一个在新媒体艺术项目影响下视觉传达设计得非常成功的案例。由于相关制作人对新媒体技术的科学运用，实现了向公众传播信息的效果，提高了公司的经济效益，而且在虚拟技术等新媒体艺术的背景下，充分展示了新媒体艺术语境下视觉传达设计的更广泛特征。与传统艺术相比，新媒体具有新艺术的特征，赋予艺术更多的生命。设计师可以充分发挥自己的想象力，使视觉传达项目更具明确性和影响性，充分展现艺术的表现形式，以获得广大观众的喜爱和认可，不断创新新媒体艺术，塑造新艺术潮流，逐步推动视觉传达设计的快速发展。

图 5-5　《小猪佩奇》

总之，在新媒体语境下，视觉传达艺术产品的设计具有非常明显的特征。科学运用多媒体工具，可以使信息的内容和方法更加丰富多彩，与传统媒体相比，新媒体艺术更具有互联、互通的特点。随着新媒体技术的飞速发展，视觉传达设计已经从传统的设计领域逐步扩展到网站设计、形象设计、数字设计与动画设计。在新媒体艺术工程的影响下，我们必须不断创新、优化视觉传达设计，实现信息传达的有效性和创新的产业思维，促进视觉传达设计的快速发展。

第二节　新科技下的数字媒体艺术设计

数字媒体艺术设计主要研究数字媒体与艺术设计领域的基础理论与方法，具备艺术数字媒体制作、传输与处理的专业知识和技能，具有美术鉴赏能力和美术设计能力，熟练掌握各种数字媒体制作软件，能利用计算机新的媒体设计工具进行艺术作品的设计和创作。培养的学生应在数字媒体艺术设计方面达到既有良好的网络媒体、影视媒体、游戏美术行业的艺术设计与制作能力，又具有较高艺术修养、敏锐的设计思维与分析能力、创新应用能力。服务面向网络媒体、影视媒体、移动媒体、交互媒体、游戏美术行业以及企事业单位培养从事网络动画设计、界面设计、影视特效与剪辑、三维场景与角色设计、游戏角色造型与动作设计、游戏特效设计、手机 App 界面订制、交互媒体演示设计复合型技术技能人才。面向产品外观造型设计、产品建模渲染、产品创意设计等岗位，培养产品建模、产品设计、产品制作等工作技能。面向互联网行业、影视传媒行业、游戏行业、平面设计等领域，从事三维造型设计、虚拟现实开发与应用、用户界面设计、全景视频制作等工作。

媒体是社会发展的主要推动力。新媒体的出现都为人们创造了一种看待和认识世界的方式，创造了新的社会行为方式。手机、平板电脑等新兴媒体设备带来了不同的传播方式，给人以丰富的视觉体验，影响着传统的视觉媒体。正如数字媒体不能取代印刷媒体一样，虽然数字媒体的传播性能比印刷媒体好，但也不能取代媒体美学，正如美国著名信息架构师理查德·索尔·沃尔曼所说："现在我们开始明白，新技术的出现不是为了取代'旧'，而是为了适应'新'"，因此，新媒体的出现和发展并没有导致传统媒体的消亡。新旧媒体以各自的优势有效地沟通信息。它们是视觉传达设计的重要手段，展现了新旧媒体的共存状况。

多媒介的融合并不是简单地体现在多媒介的设计产品上，而是通过互联网技术将不同的媒介结合在一起，这已经成为设计不可或缺的一部分。

例如，宜家家居指南杂志和数字家居指南。它们的内容基本相同，但都有自己的扩展功能，通过下拉菜单，电子杂志可以在设计师介绍设计理念的照片和影片中提供更多关于产品的信息，让消费者继续深入了解喜爱的产品，形成连接产品与现实空间的媒介。得益于 3D 丰富技术，宜家家居的虚拟产品被放在家里，消费者可以通过在互联网空间中创造真实的产品效果来决定是否购买产品。从那一刻起，我们就可以看到新旧媒体通过互联网技术很好地融合在一起，共同承担起宜家产品的广告责任（图 5-6～图 5-8）。

第五章　不同学科艺术设计的发展趋势

图 5-6　宜家家居

图 5-7　宜家数字家居指南（一）

图 5-8　宜家数字家居指南（二）

麦克卢汉指出"媒介即人的延伸",也就是说任何媒介都不外乎是人的感觉或感官的扩展或延伸。人工世界是由媒体的创造者和出版者通过与现实世界相似但不等同于现实世界的符号创造出来的,它是一种模拟或模仿。然而,在这个人工世界中,就像在现实世界中一样,人们必须通过感官进行识别,而媒体扮演着现实世界中人体感官的角色。媒体计划影响视觉和触觉;电子媒体是中枢神经系统的延伸,使人们能够将所见所闻等复杂的信息整合并回到一般思维的时代。

在数字媒体艺术设计中,设计师非常重视人在设计中的五感体验,即五感的融合。由于媒介整合的设计方法将虚拟世界的视觉、听觉、触觉与现实世界的味觉、嗅觉结合在一起,因此,用户可以通过个人的感官与媒介整合体验获得更全面的信息识别。不同的媒体具有不同感官体验的优势,这是它们在整合中的价值所在。互联网技术使不同的感官体验更加多样化,从而创造出综合性的信息,实现有效的信息交流。

科技的发展使数字媒体设计的形式和理念得到扩展,将观众引入网络空间的开放空间,通过对现实生活的描绘来设计和互动,而网络空间是一个虚拟的、想象的世界。它虽然给人们一种沉浸感、概念感和互动感,但并不能完全取代现实生活中的真实感,真实环境与虚拟场景的交互可以更好地触发信息接收者对信息的生理和心理认知。虚拟现实的融合不仅能给观众带来全面的感官体验,还能满足观众的好奇心,让观众感受到参与性和愉悦性。如英国设计公司设计的移动街道博物馆应用程序,将历史摄影资料与伦敦街景、地理信息相结合,为游览伦敦街头的游客提供当地历史照片,并实时提供历史解释(图5-9)。

图5-9　移动街道博物馆应用程序

在城市发展的今天,城市文化创意产业越来越受到人们的关注。随着信息技术和互联网技术的飞速发展,数字媒体艺术也广泛应用于城市文化创意产业相关活动的实施中。在城市文化创意产业中运用数字媒体艺术,不仅可以支撑文化创意产业的发展,同时也为文化创意产业提供了更多的实践机会,有助于城市文化创意产业创造更大的经济价值。利用数字媒体艺术设计可以有效地支持文化创意产业的发展,在城市发展的今天,文化创意产业由于受到数字媒介设计的影响,已

经成为城市经济体系的重要组成部分之一,文化创意产业是当前我国发展中最具活力和影响力的产业。目前,越来越多的城市把发展文化创意产业作为城市发展的重点内容,在这种情况下,文化创意产业得到快速发展,形成了成熟的体系。为了进一步支持文化创意产业的发展,营造更深层次的城市环境,应该改变传统的艺术设计方式,充分引入数字媒体艺术设计。数字媒体艺术设计是运用现代技术创造的一种新的媒体技术。在这种技术中,它能充分结合人类艺术设计的方法和思维的逻辑习惯,创造更先进的设计理念。早在20世纪70年代,由于计算机技术的迅速发展和普及,数字媒体艺术项目得到迅速而广泛的应用。如今,大规模数据技术和互联网技术的发展,为数字媒体艺术的设计创造了更广阔的发展空间,数字媒体的运用也给人们带来了新的感官体验。在艺术设计中,体现了更多的创意,为城市文化创意产业的发展注入新的动力。数字媒体艺术设计包含广告设计、视觉设计等诸多项目内容。同时,它也包含许多现代技术,如计算机技术、大数据技术等,这说明数字艺术媒体手段的内容是非常丰富的,当然也是面向未来的。

在文化创意产业的发展中,数字媒体的艺术设计通常被用来辅助其发展,主要是因为数字媒体艺术项目不仅具有很强的创作能力,而且具有更广泛的整体价值和作用。在今天的城市文化创意产业中,数字媒体艺术项目涉及面广,内容丰富。艺术创作利用数字媒体可以成为文化创意产品的新载体,这样可以提高文化创意产品的独特性,增加附加值。例如,新成立的淘宝紫禁城公司,旨在将传统紫禁城文化的一些经典特色与现代化妆品的生产充分融合,生产出一系列具有中国传统文化特色的文化创意产品(图5-10),将化妆品这一古今中外通用的物品和传统文化遗产的外壳相结合,很容易产生连锁反应,既能为消费市场注入新鲜活力,激发消费欲望,又能提高人们基于故宫文化的故宫旅游热情。

在当今中国的艺术数字媒体工程中,数字媒体艺术设计始于21世纪,然后逐渐进入社会的视野。它虽然只有20多年的历史,但近20年来已经创造了许多形式,如计算机与多媒体技术相结合的互联网平台、以数字电视网络为主要手段的广播电视等。中国数字媒体项目虽然还比较落后,但中国市场很大,而文化创意产业的快速发展,进一步增加了对数字媒体设计人才的需求。目前,许多高校都开设了"数字媒体艺术"专业,将数字媒体技术作为教育技术专业方向之一。随着城市文化创意产业市场规模的迅速扩大和人们对文化创意产业需求的不断提高,城市文化创意产业的发展在一定程度上促进了数字媒体艺术的发展,明确了数字媒体艺术的教育方向,提高了数字媒体技术的教育水平,数字媒体的设计与城市文化创意产业的发展相辅相成,共同繁荣。在城市文化创意产业中,很多创意都要通过各种媒体向社会展示,这就提高了文化创意产品的美感和立体感,数字媒体的运用完全可以满足这些要求(图5-11、图5-12)。

彩图 5-10

图 5-10 具有故宫文化特色的化妆品

图 5-11 应用数字媒体技术的文化创意产品（一）

图 5-12 应用数字媒体技术的文化创意产品（二）

城市文化创意产业的发展与数字媒体技术资源直接相关,也就是说,城市文化创意作品需要借助数字媒体的设计,提高创意作品的艺术价值,优化整个城市文化创意产业结构,进一步提高城市文化创意产业经济效益。在我国,文化影视产业发展已经非常成熟,影视产业、动漫产业、网络游戏等文化创意产业通过数字媒体的合理运用,通过动态影像展现设计理念,既能提高整体的美感,又能产生更多的超常效果,这就是为什么我们能为公众提供更好的知名度,刺激影视产业经济效益的增长,促进城市文化产业经济效益提高的原因。因此,在城市文化创意产业中,要更加重视数字媒体艺术设计的运用和发展,确保城市文化创意产业发展有足够的动力,进一步提高文化创意产业的经济效益。

数字艺术手段在文化创意产业中的应用,实质上是指对某些艺术原作和文化内容进行进一步加工的过程,为了突出文化创意产品的审美价值,体现城市文化的特点和内涵,在文化创意产业不断发展的过程中,要把艺术加工与数字艺术媒体结合起来,使文化创意产品具有趣味性、多样性和多功能性的文化特征,运用数字艺术媒体的可能性就意味着设计富有活力的城市文化创意作品。动态的文化创意作品更能体现城市文化产业的深度,更好地体现作品的文化特色。例如3D打印的云冈石窟,它以数字媒体艺术为基础,运用现代信息技术和显示手段,将数字技术与古代石窟相结合,以全彩色、三维的虚拟洞穴场景展示洞穴艺术,带游客散步(图5-13)。

彩图 5-13

图 5-13 3D 打印技术应用

数字媒体艺术是充分发挥数字媒体优势,满足人们精神需求的一种新的艺术表现形式。中国元素是中国优秀传统文化中诞生的"设计元素",蕴含着丰富的艺术价值和文化内涵。它们能有效地激发公众的文化心理。尤其是中国特有的传

统元素与现代优质媒体元素的融合，可以创造出一种新的艺术类型，使数字艺术更加人性化，绘画、舞蹈、音乐、雕塑等数字媒体艺术具有很强的艺术性、审美性和思想性。这主要是通过现代多媒体设备和互联网资源来实现的。在艺术创作过程中，不仅包括数字媒体技术，还包括艺术元素。在日常生活中，数字媒体技术能够充分满足现代审美观念，提高人们的精神生活质量，创造出以新的形式出现在人们日常生活中的艺术作品。在现代文化快速发展的过程中，中国元素的特质在数字媒体中的融合和应用，可以使数字媒体具有新的表现形式和审美属性，更好地融合现代文明与传统文明，提高数字媒体艺术的情怀和艺术表现效果（图5-14）。

图5-14 数字媒体艺术作品

在概念界定上，数字媒体艺术主要是指通过现代数字信息技术进行创作的艺术过程。它能有效打破传统媒体的界限，使数字媒体艺术成为动画制作和绘画创作的重要手段和支撑。在艺术创作过程中，数字媒体能巧妙地将传统艺术技巧与现代数字技术相结合，使传统艺术以一种新的表现形式呈现在数字媒体艺术的创作领域。其中，最具代表性的作品是属于经典数字媒体艺术的《清明上河图》。这部作品可以利用现代数字技术以动画的形式诠释原始图像中的人物，然后在柔和的灯光和古典音乐的映衬下再现"清明上河图"的场景。在这里，融合主要体现为古典技术与现代技术的有机结合，是传统艺术与现代媒体平台的高度结合（图5-15）。

在创作中国传统艺术作品的过程中，作品完成后不需要进行修改和改编，公众往往很难在欣赏完作品后及时向艺术家表达自己的意见。数字媒体使艺术作品与公众的交流互动逐渐成为可能，这源于中国网络文化在新时期市场经济社会快速发展过程中对数字媒体的影响，公众在观看数字媒体艺术时，会本能地提出意

见和看法，使公众能够有意无意地参与数字媒体艺术的创作，如现场影像中的弹幕、雕塑或民间艺术。虚拟现实是数字媒体艺术的一个重要而基本的特征，它不同于中国传统媒体，艺术家可以利用数字信息技术在虚构的场景中展示自己的作品，为公众创造非凡的感官体验。例如，可以通过数字技术真实、平等地还原《指环王》（图5-16）和《紫禁城》（图5-17）的空间场景，创造作品与公众的完美结合，将现实与虚拟有效结合，将科学技术与艺术完美融合，这种科学技术的虚拟性为艺术作品的广泛传播提供了支撑和条件，可以使作品在突破时空界限后及时有效地呈现在公众面前，使更多的人能够欣赏和感受到数字媒体艺术的思想特征和审美内涵。

图5-15　经典数字媒体艺术——《清明上河图》

一般来说，水墨画具有黑白、生动的韵味和文化内敛的特点。在几千年的传承和驾驭过程中，水墨画的艺术表现形式不断创新，可以成为各种艺术作品的"精神载体"，如通过融合水墨元素和皮影元素来创作动画（图5-18～图5-20），动画作品可以表现水墨画和皮影的艺术理念和魅力。水墨元素与现代数字媒体艺术的融合，可以有效地展现水墨成分的时代特征和文化特征，使艺术作品具有强烈的氛围感和文化感。

图5-16　数字媒体艺术——《指环王》

图 5-17　数字媒体艺术——《紫禁城》　　　　图 5-18　融合水墨创作动画（一）

图 5-19　融合水墨创作动画（二）　　　　图 5-20　皮影

通过对中国元素的人工整合和运用，可以显著提高数字媒体作品的艺术表现效果，使其更好地创造和凸显传统文化的文化思想特征，然后与建筑设计、包装设计、工业设计等领域进行生态整合。但据相关研究，中国数字媒体创作者在设计和运用中国元素时，主要注重内容的模仿和复制，在内容上很难实现自主创新，甚至在其他作品的符号和色彩上的变化，都无法有效展现中国元素和艺术作品的独特性和艺术性，强调新艺术的独特性，扩展新思维是今后教育教学中应该注意的问题。

在数字媒体艺术设计领域，中国元素具有鲜明的人文内涵和思想传承，这有助于设计师改进作品的思想和形式，使作品更符合大众的文化心理，在数字媒体

艺术作品的实际创作中,设计师应根据主题需求识别和选择相关的中国元素,主动学习传统文化,讲解各种元素的表现形式、起源、发展方向和创新,掌握中国元素的内在机制和外在表现后,更好地选择和表达中国元素;要摒弃复制观念,尊重数字媒体设计和艺术创作的发展权,注重内容层面的创新,把中国元素作为突出民族特色和工作主题的出发点。数字媒体艺术能够有效地回应现代受众的文化心理和审美需求,使受众获得更好的审美体验。数字媒体艺术可以将不同类型的艺术进行组合和整合,使中国元素有效地融入其中。数字媒体艺术创作者必须按照现代社会主题元素的惯例和要求,结合人们的审美体验,在题材和形式上进行创新,使数字媒体作品更具观赏性、大众性。但是,数字媒体艺术作品中中国元素的运用不应过于注重形式,而应根据思想表达和题材的需要进行选择,在这个过程中,艺术家可以运用水墨元素、剪纸元素(图5-21)、彩陶元素(图5-22)来表现主题,也可以将西方元素与古典元素相结合。随着社会市场经济的蓬勃发展,数字媒体艺术秉承时代发展的理念和精神,积极吸收西方艺术作品的思想和理念,运用中国元素相互借鉴,改变传统的直接抄袭、信奉教条,真正创造属于中国人的数字媒体艺术作品。要做到这一点,首先,要积累经验,学习西方优秀作品,进行社会实践;其次,理论研究与实践研究相结合,从实践研究向理论研究发展,创造理论与实践相结合的发展模式。

图 5-21 剪纸元素

图 5-22 彩陶元素

彩图 5-22

第三节 服装设计艺术的现代化发展

现在的服装设计学科在原有的基础上向服装工程学方向发展,在原有的设计制版等课程的基础上,添加了很多服装材料、产品开发、市场营销、经营管理的相关课程,旨在培养高级应用型专门人才。服装的现代化被称为服装设计中的

第二个纺织工程。其目的是通过创新设计和新技术，改变现有面料的风格，提高面料的质量，最大限度地发挥面料的潜在艺术效果。设计师不仅需要在了解面料的不同特性和功能的基础上对面料进行加工，展现出丰富的色彩和独特的视觉效果，还需要遵循服装设计的基本原则，保证面料的舒适性、安全性和美观性。服装面料再造的艺术效果主要取决于面料的组合和不同染剂的使用。这不仅使服装设计更具创造性，而且提高了服装的审美品质，丰富了服装文化的内容。服装设计的基本元素，如狩猎和语言，能够捕获人们的情感，创造性地表达人们的思想。服装设计是指运用织物、配饰等一系列非语言符号，从局部到整体，从平面到立体，借助服装文化来设计一件服装对象，使人们的服装更具美观性和舒适性。

一个完美的面料再造设计，不仅需要独特的概念，还需要精巧的表现形式和生产方式。可以说，面料再造是设计师对现有面料进行再造的过程，只有合理选择加工工艺，才能以最完美的形式展现出新的织物艺术风格。在发展织物回收艺术的过程中，其专业特色非常明显，但成熟度还很欠缺，设计师应该清醒地看到，织物回收艺术的专业发展必须与服装设计发展的全过程相结合，服务于整个服装设计。特别是要在服装整体设计的基础上，结合织物的具体特性和功能，只有这样，才能提高他们的专业发展水平，引进创新的专业方法，提高专业技能。优秀的面料改造工程不能只考虑文化背景，作品独特而创新的形式和精致而完美的包装，同时也赋予了作品一种理念和文化的交流，使作品具有更多的文化内涵和更高的艺术品位，以达到实用性与艺术性的完美结合（图5-23～图5-25）。

技术工程的目的是解决事物之间的关系，即产品设计的基本原理是考虑产品本身的合理性，作为一个工程技术与审美艺术相结合的设计体系，艺术项目不同于技术项目，艺术项目在解决物与人的关系的同时，还需重视产品的造型、色彩的搭配、面料装饰肌理等。艺术设计还应考虑产品对人的心理和生理影响，以提高产品在市场上的竞争力（图5-26）。

在设计服装时，造型、款式、色彩和服装肌理主要是艺术设计，而结构和工艺主要是技术工程，如果艺术设计师根本不考虑实际的技术要求，他创造的就不是艺术设计，而是普通的形象。艺术视觉思维再现了现实世界中的人物和现象，艺术设计思维反映了想象中的形象，但这些形象在现实世界中没有直接的类比。技术设计是商品设计。商品设计是用来适应社会关系的，所以艺术项目和技术项目都是社会性的，但是艺术项目也有不同于技术项目的功能，服装设计中的技术和艺术是密不可分的，服装的设计过程不是简单的理解艺术设计，在进行艺术设计时，往往需要用技术设计的知识来检验、补充或启发艺术设计。例如，现在比较流行的格子裙和格子裤，需要设计师对格子裁剪有一个准确的理解，并将这种手法与色彩、造型结合起来，最终完成自己的作品（图5-27）。

第五章 不同学科艺术设计的发展趋势

图5-23 面料改造（一）　　图5-24 面料改造（二）

图5-25 面料改造（三）

167

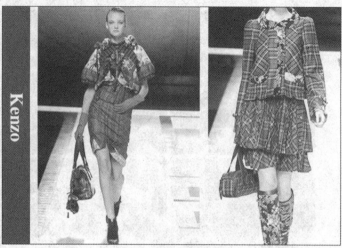

图 5-26　服装的艺术设计　　　　　　图 5-27　格子裙

现在比较流行的织物变形技术要求设计师对制造工艺的各种基本技术有全面的了解，然后综合运用造型、风格、色彩等形式原理，才能创造出出色的作品。例如，在进行编织物的肌理处理时，要计划好几针从一个图案中出现，几针从下一个图案中出现，然后将它们连接起来，使其显得厚重和富有层次感，这样处理整个织物，能够改变原有的纹理效果，创造新的视觉效果。如果设计师不知道这些结构和工艺措施是什么，以及这些结构和工艺措施所达到的相应视觉效果，他们将无法实现自己的创意设计思想。也就是说，艺术表现离不开技术手段的支持（图 5-28）。

图 5-28　艺术表现离不开技术手段的支持

时尚是一门流行的艺术，时代的自由、积极、理性精神都为服装设计注入新的活力。通过引入建筑或几何设计，运用不对称和不规则的设计手法，打破了传统服装的比例、正常结构的稳定性和造型中的常规法则，使服装的款式无限变化。到目前为止，服装对其他事物的借鉴和应用已经变得更加成熟和实用，时尚的范围和设计空间也更加开放，如动物、植物、工业品、民俗都在有意无意间融入服装设计的范畴。例如，比约克所穿的 Marjan Pejoski 设计的天鹅形状的晚礼服是现代时尚的典范：几乎透明的上身，天鹅的长脖子从左到右环绕着比约克的颈部，天鹅的头简单地隐藏了前胸，与芭蕾舞裙相似的层层叠叠的纱裙取代了天鹅特有的身躯，完美

地融合了礼服的功能性和艺术性（图 5-29）。

不同风格的主题图案也让服装呈现出不同的效果，例如"Opart 艺术造型"在服装中的运用（图 5-30），充分体现了现代绘画对设计的影响；图 5-31 中衬衫上的印花和色彩以及其他一些经典图案都会让一件普通的衬衫展现出与众不同的效果。

除此之外，现代服装设计水平很高，设计趋于多样化，人们的选择也很多，在时装行业，单纯靠设计无法与成功的营销手段抗衡，最先进的操作模式、最准确高效的信息收集、最快的反馈处理、最准确的成本控制和最细致的消费群体分工是服装企业蓬勃发展的关键，因此，在服装设计课程中引入服装经营学等实用性课程也是服装教育发展的一个趋势所在。

图 5-29　Marjan Pejoski 天鹅形状的晚礼服

图 5-30　Opart 艺术造型

图 5-31　服装中图案色彩的运用

彩图 5-26、彩图 5-27、彩图 5-31

第四节　信息时代的展示艺术设计

信息时代的展示艺术学科比其他任何专业学科都具有更强的设计和推广能

力，展示艺术设计体现了时代的特征，时代的发展推动了展示艺术的发展。网络信息的高速发展促进展示艺术设计的全面变革，呈现出许多新的特点和优势，促进了设计理念的改进，拓展了服务设施和设计空间，简化了设计过程，缩短了设计周期，降低了设计成本，使设计快捷舒适。网络化、智能化是21世纪展示设计的必然趋势。图5-32所示为华为5G数字化展厅。

图5-32　华为5G数字化展厅

现今的展示手段日益多样化，在传统的展示手段，如展览墙、展览台、绘画文字布板等展示艺术设计中加入高新技术，让展览动起来、活起来。相比过去的文字描述，数字设计更符合信息时代的阅读风格，深受不同层次的受众喜爱。就像工业文明把手工文明送到博物馆一样，数字文明将取代工业文明，引领人们的生活，以信息为基础的数字显示工程代表了现代显示模式的发展方向，将向数字化、集成化、智能化方向发展，强调网络和智能的创造力。当前，现代生活方式的快速发展使过去固定地点、固定时间的传统展示方式已经不能满足当今信息时代科学技术飞速发展的需要，从"真实"到"虚拟"的展示艺术设计已成为一种不可回避的趋势。过去工业时代现场展示使用的是永久性展墙、展板形式，传统的展示方式注重真实场景的清晰，信息时代逐渐向虚拟化、故事化、寓言化、动态化发展。随着科技的逐渐成熟，光电技术可以创造出意想不到的效果，让观众沉浸在虚拟场景中。今天展出的形式、手段和材料，凭借信息的优势，可以建造一个大型的网络置换博物馆，需要展示的物品可以放在一个金库里，使其在虚拟

环境中表现和存储，从而通过网络创建一个在线博物馆，公众可以自由、轻松地"参观"展品，查阅史料，并按需下载。图 5-33 所示为网上博物馆。

图 5-33　网上博物馆

　　数字化之前，设计师的意图是以各种图纸的形式表达出来的。尽管一些专家可以模拟非常真实的场景，但这种模拟仍然是静态的，处于被动的地位。由于人们生活节奏的加快，在给定的时间内访问固定地点的方式已经转变为一种更丰富、灵活、移动的在线观察方式，显示器中运用数字技术能够将设计对象清晰地显示出来，以三维的形式显示对象的每一个层次和细节，可以建立一条连接多个空间的步行道，并以动画的形式向公众展示。因为有运动，就有时间，就有四维的形式和表达，当展示的形式不受空间和时间的束缚，展示艺术设计也从被动走向主动。图 5-34 所示为成都博物馆网上展览游览入口。

　　展示艺术设计体现了时代的特征，时代的发展有利于展示艺术设计的发展，数字时代的出现给设计带来了前所未有的发展空间，促进了其广泛的变化。网络化、智能化是 21 世纪展示艺术设计不可回避的方向，基于数字展示设计信息准确、人性化程度更高的强大优势，作为时代前沿的设计师，应该积极运用数字技术进行展示艺术设计的研究。将展示艺术设计与交互设计跨学科互联，也是当下发展的一个趋势。

图 5-34　成都博物馆网上展览游览入口

第五节　交互艺术设计

 交互设计是指设计的作品能让观众沉浸其中，让观众体验到不同的感官体验，将观众的情感与作品融为一体，公众不仅是观众，还是设计师，设计师和公众不局限于一个永久的身份。身份的改变使艺术作品不再局限于原来的设计师的想法，设计项目不再是一个封闭的单元，它可以是一个由众多观众共同完成的作品，互动艺术设计的这种开放性特征使作品具有更丰富的内涵。交互艺术设计可以和大多数的艺术设计学科相互联动，如视觉艺术设计、展示空间设计等，使设计向更具开放性、人性化的方向发展（图 5-35、图 5-36）。

 随着计算机和各种数字技术的进步，互动艺术项目开始显现出它的不同。信息时代工具的运用可以使一个互动的艺术项目具有不同的特点，计算机可以反映我们需要表达的很多东西，甚至包括人类情感的表达。设计者最初设计的作品是原始代码，允许受众参与互动就是允许受众修改代码，这是互动艺术项目在计算机信息工具中的一种表现，互动艺术设计允许受众参与互动，即修改代码并重写程序。在这里，一个互动的艺术项目借鉴了计算机工具，在计算机的启发下，以与观众互动的方式形成一个互动的艺术项目。20 世纪初，一些艺术家认为艺术的开放性将成为现代艺术的一种趋势。这一趋势意味着艺术家们不再只根据自己的想法来创作作品。艺术家必须形成一个大的框架，然后引导观众，甚至让观众根据自己的理解欣赏作品、改变作品，让观众用自己的想法重新创作艺术作品。

第五章 不同学科艺术设计的发展趋势

图 5-35 交互艺术设计（一）

图 5-36 交互艺术设计（二）

艺术作品要更丰富、更多元、更有生命力，它不再仅仅是设计师对自己观点的生产和表达。如传统的艺术作品，公众只能被动地接受和吸收，而互动式的艺术设计，设计师必须把握大局，从视觉和听觉两方面吸引公众。互动艺术设计师可以在作品之间展开互动和情感交流，建立一个很好的序幕，如果不同的观众群体参与设计，这种开放性不仅完成了公众和设计师的沟通，还沟通着人与人之间的关系。作品的形式和表达不局限于设计师本人，因为观众的参与和互动，作品具有了更多的展示形式，从而创造了新的灵感和新的作品，这应该是互动设计开放性的目标。首先，设计师允许公众以开放的方式改变他们的作品，不知道最后作品会呈现一种什么形式；其次，由于艺术创作的作者不再局限于设计师本人，延伸了创作者的源头，使作品、设计师和观众之间的联系更加美好。互动艺术设计的开放性不仅体现在形式上，还体现在作品的公共体验过程，它丰富了作品、设计师和公众之间的关系，使受众不仅仅是项目内容的接受者，它也给了观众身份的转变，让设计师明白，好的作品需要观众的二次创作来改进，只有从观众那里得到启示，才能使未来的创作更具启发性。在欣赏作品的过程中，观众可以根据自己的经验或喜好，重新创作艺术作品，并在创作中加入一些个人感受，而观众有这样的体验，将这种体验与生活经验结合起来，会使作品更有意义，文化底蕴更深厚。

第六节 向着生态设计方向融合发展的环境艺术设计

环境艺术学科把环境作为设计的对象，将人作为设计的主体，环境艺术作品是主客观因素综合作用的结果。就环境艺术工程而言，可以分为一个特定的学科，其学科性质是科学，这就是为什么我们在环境艺术设计中需要尊重某些既定的客观规律，不能侵犯环境的本质特征。而环境生态设计往往是客观存在的，主要强调科学技术。生态设计要求在产品开发的所有阶段均考虑环境因素，从产品的整个生命周期减少对环境的影响，最终引导产生一个更具有可持续性的生产和消费系统。生态设计活动主要包含两方面的含义，一是从保护环境角度考虑，减少资源消耗、实现可持续发展战略；二是从商业角度考虑，降低成本、减少潜在的责任风险，以提高竞争能力。

环境艺术项目以改造和美化环境为重点。其目的是通过应用科学和技术，实现环境与人类社会的协调发展。现今的环境艺术设计更是将环保理念融入设计范围，如现代环境设计中经常以竹材为原料，竹材之所以绿色环保，主要有四个原因：一是竹材不含任何有毒有害物质，即使在加工和生产中使用胶水，量也很少，

随着目前加工技术的不断完善,竹材加工产品释放的甲醛量并不会对人体健康造成危害;二是竹材加工方法主要是物理加工方法,如喷砂、研磨等,所以有害化学物质少,加工工艺简单,也降低了能耗,在一定程度上有利于节能;三是竹材生产速度很快,只要合理的种植和采伐,不仅可以提供充足的竹材供应,而且可以使竹林发挥应有的生态作用(图5-37);四是竹制品进入自然后可自由降解,不会对环境造成二次污染。因竹材除具有无有害物质、无二次污染等优点外,独特的自然外观能给人一种简约的感觉,可以用来营造优雅清新的室内环境。据相关科学研究,竹材还具有吸收紫外线的功能,可以在一定程度上降低紫外线对人体的危害。

图 5-37 竹材

塑料材料是一种以木材和塑料为主的复合材料。这种材料在制备中有着广泛的原料基础,如木材可以用米糠、木粉等含有植物纤维的材料作原料;塑料可以用回收的塑料制品、塑料袋作原料,因此,塑料材料的生产可以同时达到两个目的:一是消耗工农业废弃物,减少对环境的破坏;二是替代传统木材作为家具生产的主要材料,以保护森林资源。与传统木材相比,塑料材料的外观模拟水平非常高,用这种材料制成的家用产品和木制品一样,但更重要的是,塑料材料有许多传统木材所没有的特性。例如,由于材料中添加了塑料,因此耐腐蚀性大大提

高，使用周期可能更长。现今的塑料地板，表面看起来与木制地板无异，纹理和颜色也能让人感受到木材的重量，与传统木地板相比，它的坚固耐用能让人"自信勇敢"地使用，基于它的防潮性能，用户当然可以清洗，目前市场上越来越多的塑料制品正逐渐摆脱传统的"代木"印象，逐步应用于更多的领域。例如，塑木材料被用作雕塑、绘画、亭台楼阁设计的重要载体。图 5-38 所示为塑胶地板的使用。

图 5-38　塑料地板的使用

有机木质材料与塑料材料非常相似。有机木质材料具有以下性能：一是具有很强的稳定性，可以在不同的环境下使用，如潮湿的环境、温差大的环境等。二是真实性高，有机木质材料的主要成分是木纤维，所以它有天然木材的特性，而且这种材料经过加工也会产生用户所需的纹理效果。三是生产工艺简单，生产效率高，性能快速，而且可以灵活地适应用户的个性化需求。四是环保，制备有机木质材料的过程中不添加任何有害物质，原料易得，能有效降低环境压力。五是从外观上看，柔软的有机木质材料能给人一种温暖的感觉，户外环境的设计中经常使用有机木质材料，如亭台楼阁、公共垃圾桶等。虽然室外环境复杂多变，但有机木质材料良好的环境适应性可以更好地应对环境改变。它不仅能改善室外

环境，而且由于使用寿命长，减少了更换和翻新的频率，节约资源，降低能耗（图5-39）。

环保涂料是环境艺术工程实现环境保护的重要支撑。色彩涂料是应用于物体表面的一种化学物质，可以起到装饰和保护的作用。如果甲醛和重金属等物质的含量超标，不仅会对人体健康造成极大危害，还会进一步恶化生态环境。以油漆为例，油漆用于室内装饰后，油漆中的甲醛会逐渐逸出到空气中，浓度低时，会刺激眼睛，引起不自觉地流泪，随着浓度的增加，会出

图 5-39　有机木板材料

现皮肤过敏、鼻咽不适等症状。如果长时间在高浓度的甲醛中生活，会严重损害呼吸和消化系统，严重者会导致死亡。目前环保涂料包括水性涂料、硅藻基泥浆涂料（图5-40）等，耐耗性强，使用方便。其中，水性涂料以其无毒无害、无剧毒气味等优点已被社会所接受。从目前情况看，国内市场上的水性涂料大多是从国外进口的，国内产品还存在很多不足之处，如涂膜填充量不足、涂膜不均匀等，因此，民族企业也必须加强研究，为振兴民族市场、打造民族生态标签奠定基础。

绿色真空玻璃（图5-41）的出现进一步增强了玻璃的功能，传统玻璃主要作用是采光和通风，但不能隔离对人体有害的紫外线辐射。另外，保温、隔声效果较弱，很难为人们创造一个健康、良好的生活场所，绿色真空玻璃就是根据保温瓶原理开发出来的。与传统玻璃相比，绿色真空玻璃由两块玻璃组成，间距为0.3 mm，由于两块玻璃之间存在一个近乎真空的环境，它将声音传播介质隔离开来，从而具有良好的隔声效果。在保温方面，绿色真空玻璃主要是以低辐射玻璃为主，以减少热辐射的影响；低辐射玻璃层越厚，保温效果越好。另外，绿色真空玻璃在实际应用中还具有防止结露、低碳节能的优点。特别是在寒冷的冬季，其良好的保温效果可以保持室内温度，减少电、热等能源消耗，同时室外温差引起的结露现象不会出现，因为室内玻璃的温度接近室温，这样既可以避免对玻璃的损坏，又可以保持玻璃的可见度。随着技术的发展，目前的真空玻璃涵盖了真空夹层玻璃、"真空"复合玻璃、双层玻璃等多种类型，为了进一步提高真空玻璃的抗扰度和安全性，还产生了全硬化真空玻璃。

图 5-40　硅藻基泥浆涂料　　　　　　　　　图 5-41　真空玻璃

天然石材（图 5-42）具有强度高、硬度高、使用耐久等优点，在生态艺术设计中被广泛应用。在现实生活中，花岗岩、大理石是最常见的，这种石材经久耐用，易于清洁，人们不必担心洗涤剂的危害。从目前的情况来看，由于天然石材开发有限，生态艺术工程中使用的产品种类不够丰富，部分天然石材含有铀、氡等放射性元素，为了改变这种状况，我们需要在天然石材的开发和加工技术上不断创新，为天然石材充分发挥其优势提供有力的支撑。

图 5-42　天然石材

在环境艺术工程中使用环保材料是大势所趋，可以为创造一个可行的绿色环境提供有力的支持。而其中一些，采用了合适的技术，既满足了人们在环境艺术设计上的多样化需求，又进一步缩小了绿色环保材料在技术推广上与大众的距离，为更广泛的应用奠定了基础。

第七节 建筑艺术设计的延伸

建筑艺术融合了色彩、造型、空间功能、材料等诸多元素，引起了各种变化。随着人们对精神文化需求的增长，建筑也拥有了新的内涵，社会对建筑的需求不再是单一的住宅，而是兼具美学和艺术。因此，现代建筑艺术是一种艺术、技术与先进建筑理念相结合的形式，是一种感性的室内设计，有效地将其与周围环境联系起来，从多个层面反映人们在创作阶段的生活习惯。传统文化赋予设计师不同的感受，如苏州建筑学院将人与自然和谐共处的理念融入现代建筑，既合理体现了传统文化之美，又将能耗降到最低。现代建筑设计师尝试将传统建筑与环境有效地结合起来，设计出具有节能环保水平的住宅建筑，打破原有的设计思维，适应气候和地形的变化。

建筑本身就是一件艺术作品，也是一个各种艺术模式的共同体。简而言之，从审美的角度看，如果任何事物都是以文化为基础的，那么它的艺术性和文化性也是相互联系的。它会给社会带来美感，引导社会产生积极的文化内涵感。中国古代的建筑设计已经形成了独有的文化符号，将传统的文化符号用于现代建筑设计中，不仅可以提高建筑的文化传承性，而且从符号学的角度看，还是一份独特而丰富的象征性遗产。如果要充分挖掘和保护中国传统文化符号，可以将其延伸到现代设计中，让人们真正感受到传统文化的联系。

在有限的空间里，细节的改变是极其重要的，简单与复杂对立的统一，将为身处大都市的人们打开自然的空间，同时设计师要根据当地的气候变化和风土人情进行设计，大多数建筑使用油漆和颜料来营造内部环境，但不能营造出自然的氛围。安藤忠雄设计的房子（图5-43）充分结合了矩形线条、自然色和植物色，在现代和谐建筑中，实用家具被放置在房间中央，充分体现自由空间，墙壁上涂上柔和的色彩，深沟和长长的走廊将自然和阳光分隔开来。在家里，人们可以欣赏到美丽的日落，阳光和阴影使室内白天总有夜晚的感觉，物体的属性变得极为丰富。在现代时尚的建筑中，人工照明很少使用。自然光附着在深沟下的窗户边缘，被地面反射，成为室内主要的光源，现代建筑和室内建筑将人创造的因素最小化，将更接近自然。和平与和谐是这样一种形式，在这种形式中，物体和人不受外部世界的干扰。把一切让你分心的东西和你内心的欲望都收起来，每天用一双无比朴素的眼睛去看待生活和世界，等待新事物的出现，设计师在设计中的心态是"我"的一种具体形式，在设计过程中，设计师体会到愉悦的感觉和身心的愉悦。他们探索视觉、空间与现实的关系，最终赋予其灵

性和生命力，去认识人们生活中美丽的休憩之地，设计的灵感源于生活，回归生活。

彩图 5-43

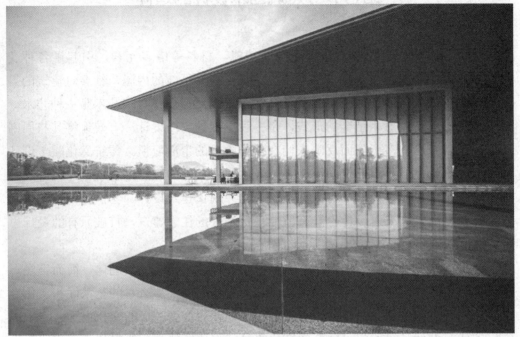

图 5-43　安藤忠雄设计作品

建筑不仅是一门艺术，还是一种具有实用价值的产品，与人类生活息息相关。中国传统建筑以其独特的结构体系、优美的艺术造型和丰富的艺术装饰而著称，体现了中华传统文化的精髓和各个民族社会、艺术、科学相结合的深刻内涵（图 5-44、图 5-45）。

图 5-44　中国传统建筑结构

图 5-45　中国传统建筑外观

第八节　无污染的绿色包装艺术设计

一、无污染材料的使用

现今包装设计的主流发展趋势为无污染包装设计，它可以多次使用、再生，符合可持续发展的理念。可持续发展主要有两层含义：一是环保，不会对环境造成污染和危害；二是最大限度地节约资源和减少资源浪费，这两个方面相辅相成。纸包装是现在最常用的环保型包装。纸包装，顾名思义，是指以纸或纸板产品为原料的包装。它的优点是使用方便，成本低，适合复杂的印刷，无环境污染。众所周知，纸张的原料是天然植物纤维，能迅速分解、降解，可以回收利用，这是它能广泛应用于包装行业的一个重要原因。纸质材料具有很强的可塑性、抗冲击性和良好的透气性，以剥离纸或纸板制成的产品包装，符合环保理念，尽可能减少废弃物的产生，便于回收再利用，避免环境污染（图5-46）。

绿色纸包装的重要性主要体现在经济、易回收两个方面，实施绿色纸包装的基本要求和目的是减少环境污染、节约能源。绿色纸包装的实施和发展可以减少对环境的破坏，进一步改善环境，同时绿色纸包装设计的实施也有助于降低包装成本，获得显著的经济效益，推动包装企业进一步增强竞争优势，为包装企业日益激烈的行业竞争提供可靠支持。绿色纸包装是一种符合可持续发展理念的包装策略。在全社会推行绿色包装生态设计，不仅能改善环境，而且能带来显著的环境效益和经济效益，促进可持续发展战略的有效实行和积极实施（图5-47）。

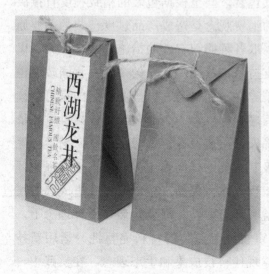
图 5-46　纸包装

图 5-47　环保纸包装

众所周知，包装是一项复杂的工程，涉及许多过程和不同材料的使用。每一个过程、每一个环节都必须使用不同的资源，这必然会对环境造成一定的破坏和污染，要实现真正意义上的可持续发展，就要通过多种手段和方法，切实减少对环境的污染和破坏，支持环境的有效恢复和改善。纸包装结构设计不充分、不合理，容易增加材料的使用量，不适应资源保护的发展需要，也就是说，除了使用环保材料，减少包装材料的使用，也是满足生态包装需要，节约资源的一种方式。典型的包装设计缩减结构，所用的涂料明显低于传统的包装设计，涂料用量不到传统包装设计的65%，占用的空间也明显减少。外轮廓不规则的拉胀包装往往占地面积较大，容易造成资源浪费。因此，在设计中，最好设计一个外轮廓规则的膨胀纸箱，以尽量减少材料的使用。在包装设计中，包装的形状是一个重要因素，包括包装表面的大小和形状。一般来说，如果设计合理，不仅有助于减少包装材料的消耗，还将降低包装成本，减少污染和环境破坏。在分析包装设计要素时，应在假设的基础上选择消耗相对少量原材料的几何形状（图5-48）。

图5-48　少量材料包装

从市场上销售的产品来看，过度包装现象非常普遍，针对这些问题，本书认为可以从以下几个方面来解决：第一，设计师要提高环保意识，尽量减少过度包装。第二，引导人们的环保意识，应该注意到消费者的需求隐藏在过度包装的背后，一些消费者在购买产品时更注重其包装，甚至根据包装的精致程度直接决定是否购买产品，这种不正确、不健康的消费观念是造成产品过度包装的主要原因。为全面解决过度包装问题，应积极采取各种明智有效的措施，鼓励广大市民树立健康环保的消费观念。在各国大力支持可持续发展理念的今天，我国政府也十分重视环境保护，为此制定了各项政策，在工业包装领域，要根据国家可持续发展的理念，科学合理地协调纸包装的程序和标准，为企业包装设计提供重要依据；同时，要有效减少包装的使用率，确保纸包装设计符合绿色理念，满足环保需求。包装工业对国民经济的发展起着极其重要的推动作用，业内人士要强化环保理念，结合实际大力支持绿色纸包装工程，减少废品产生，通过先进成熟的技术实现废纸的二次利用，以确保经济效益和环境效益。绿色包装在设计理念上，必须从材料的新用途和新发展的角度来审视绿色包装的材料完整性，运用新技术，创造出新的绿色包装设计体系，支撑现代科技成果和生态理念。在实践中，绿色包装应以环境与人的和谐共处为指导，以"少而精"的理念作为包装设计的

思维标准,最大限度地减少包装对自然环境的破坏和污染,遵循"循环利用"的设计理念进行设计。就包装的基本设计特点而言,绿色包装具有循环利用、再利用和减量化的优点,它可以提高资源循环利用的质量,满足国家对绿色产品的需求,促进中国生态文明建设,促进社会主义现代化建设的快速发展。

使用传统材料的包装设计也是绿色包装的一个新途径,传统材料主要是指利用天然材料生产的新型包装形式,包括陶瓷包装、竹材包装、煎饼包装、粽叶包装等,如荷叶包装(图 5-49)等蔬菜包装环境污染小,易降解,在保持食品口感、提高产品质量、改进包装设计等方面发挥着不可替代的作用。陶瓷制品是中国传统的包装原料(图 5-50),主要用于酒类、香料等领域。它们外形结构优美,富有中国传统文化的意象,丢弃后易于回收利用。传统包装材料能有效提高公司产品的附加值,减少对环境的破坏,满足我国绿色包装的基本需求。但在现代产品包装设计中,植物和陶瓷材料并不流行,主要原因是成本和使用范围,因此,在实际的包装设计中,设计师应因地制宜地选择包装材料,明确产品的市场定位,确定合适的包装策略。此外,还有一些利用现代科技发明出的新型的包装材料,如法国乳品公司的外包装材料是从植物中提取的乳酸,这类包装材料的基本原料是植物,加入矿物质和化学物质后,可制成固体、稳定的包装材料。

图 5-49 荷叶包装

图 5-50 陶瓷包装

二、多种多样的包装设计

作为一名包装设计师,产品包装的设计首先要符合包装的基本功能,产品必须得到可靠、安全的保护,不能只追求美观而失去包装的实用功能,如小番茄酱包装(图 5-51)可以有效控制产品的用量,避免大瓶酱汁造成的霉变和浪费。而且随着时代的发展和进步,消费者的环保意识也在逐渐增强,包装设计可以接受可生物降解的有机材料,根据产品结构设计适合回收再利用的现代包装。一般来说,绝大多数产品和系列产品有一种独特的、传统的包装形式,消费者通过产品

的包装来识别品牌,一些包装的单一设计早已成为消费者心理中记忆的象征。例如,无论可口可乐产品如何改进和更新,包装瓶的设计总是采用女性身体曲线的形式(图5-52),即使在令人惊艳的饮料货架,消费者也能一目了然的准确识别,而且,由于有些产品是专门针对某一特定消费群体的,因此包装设计要符合该消费群体的独特特点。例如,中老年保健品包装颜色深沉、稳定,儿童食品包装则使用颜色鲜艳、活泼和美丽的设计风格,并附有一些玩具、卡片等。

图5-51　小番茄酱包装　　　　　　　图5-52　可口可乐包装

　　产品的包装是产品的外观和服装,它最先进入消费者的视野,给消费者留下深刻的第一印象。63%的消费者通过产品包装做出购买决定,很多女性也会被精致的包装所吸引,同一产品更换精致包装后的购买量通常会达到原包装时的45%以上,从这个角度看,包装是一种无声的产品销售推广形式,即使在没有工作人员的货架上进行促销,精致生动的包装也能说服和打动消费者,起到广告宣传和刺激消费者购买的作用。一个好的包装设计除了推销产品外,还可以挖掘提升消费者社交圈的潜力,有人买了一个产品,收到产品后,给朋友看了拆箱的照片,如果朋友圈里有一半人愿意分享,那么包装产品所释放的"能量"足以促进产品的发展。

　　艺术是美与情感的结晶。在很多情况下,把事物的艺术提升到一种普遍的"审美"之后,价值是不可低估的。在包装设计中融入艺术品位,可以显著提高包装衬托效果和产品质量,层出不穷的具有"艺术内涵"的产品可以更好地满足消费者在消费市场中日益增长的对"艺术美学"精神价值的需求。在现代包装设计中,无论是在理论上还是在具体的设计实践中,包装设计艺术总是给人以品牌的艺术美和愉悦感,现代产品包装首先要直观地传达产品本身所蕴含的价值和信息,通过产品包装设计传达产品价值和文化理念,是一个合格的包装设计最基本的前提。

　　包装设计的装饰手法包容性很强,西方传统的插画和中国传统的剪纸、书法等艺术都可以应用于包装之中。插画在传达信息和赋予事物自身文化内涵方面

具有天然的优势,结合彩色、线条、文字和图形的艺术形式,它能直接传达产品本身的信息和价值,给消费者最直观、最有力的视觉印象。插画艺术在包装设计中的运用,为设计师提供了一个多样化、多维度、多层次的创作空间,它极大地激发了设计师的创造力,在很大程度上赋予了产品文化价值和个性特征,满足了消费者日益增长的对实现自我价值的需求,直接决定了他们所消费的产品。剪纸是中国人的传统技艺,是一种象征性的艺术,这种形式的艺术之所以能延续一个世纪甚至更长时间,是因为纸上的作品蕴含着人们对美好生活的期待和对幸福的渴望,它具有丰富而独特的民族文化内涵,蕴含着富足、幸福、美丽的含义。用剪纸设计包装就是把这种美好的寓意赋予产品之中,并逐渐创造出独具个性、象征美的独特内涵,进而直观地体现产品的个性,消费者甚至愿意以"良好的期望"快速购买此类产品。"书法"是一门汉字艺术和传统文化。它介于虚实之间,是中国哲学博大精深的体现。其线条的流畅展现了东方美的魅力,丰富了视觉艺术的清晰度和吸引力,创造了很高的审美意义。在产品种类繁多、多元文化的影响下,消费者需求趋于专业化,更具特色和自我导向的包装设计产品,适当运用书法来设计包装,将赋予包装设计产品新的生命和独特的审美价值。书法艺术本身的强大影响力,可以为产品设计包装的表面增添独特的魅力,使产品具有更高的文化价值。传统文化相关的商品包装有很多,用书法来装饰包装的美感,会取得很好的效果,使整个产品散发出高雅、质朴、古典的艺术美。例如,在一些茶叶的包装上,用典雅流畅的书法书写,与茶叶的传统、古朴韵味相得益彰(图 5-53 ~ 图 5-55)。

图 5-53 书法在包装上的应用(一)

图 5-54 书法在包装上的应用（二）

图 5-55 书法在包装上的应用（三）

为了满足消费市场的审美需求，现代包装设计更加注重产品形象在销售过程中的重要性。包装设计作为消费者对产品的第一印象，应该了解消费者的需求，强调产品的魅力，为消费者提供强烈的视觉和情感感受（图5-56～图5-58）。

图5-56　产品的包装设计（一）

图5-57　产品的包装设计（二）

图 5-58 产品的包装设计（三）

课后作业

介绍一下你所学专业的特点和发展前景。

第六章

现代艺术设计的创新与发展

世界每天都在发生着变化，无论是网络还是信息，每天都在发展和壮大，在我们还没有意识到的时候，改变已经发生，我们无法预知未来会发生什么，但世界的联结和沟通已经势不可挡，轻轻触动手机或平板电脑的按键，就可以知道千里之外所发生的事情，计算机技术已经渗透到各个角落，设计已经离不开计算机的辅助，甚至在某些领域，计算机已经起到主导作用，艺术设计必须跟上时代的步伐，与现今的前沿技术相融合，因为，当初在电影里才能看到的那个智能的未来已经到来。

第一节 大数据计算在设计中的应用

微型计算机技术运用于艺术设计似乎已经渐渐成为艺术设计发展的主流趋势，随着云时代的来临，大数据也逐渐成为各行各业的焦点。对于"大数据"，研究机构 Gartner 给出了这样的定义，"大数据"是需要新处理模式才能具有更强的决策力、洞察发现力和流程优化能力来适应海量、高增长率和多样化的信息资产。抛去复杂的计算机编程公式，大数据分析和云计算其实并不那么高不可攀，大数据技术的战略意义不在于掌握庞大的数据信息，而在于对这些有意义的数据进行专业化处理。换句话说，大数据的重点在于对数据的分析和加工，并通过这种加工实现数据的增值化。我们将这种加工应用于艺术设计领域，可以从数据角度大大提高设计的合理性，为设计目标提供最专业的分析和引导，以低成本创造高价值。

以服装设计学科为例，服装设计中分割线的运用能够起到巧妙地调整人体比例的作用，可以用大数据将近 10 年投入市场的服装分割线的运用模式进行大规模收集，按性别、年龄、职业等进行分类、分析和统计，计算出不同目标人群中最

受欢迎的分割线模式，运用算法对不同型号的服装版型进行测量和分割线制版研究，并可对下一季的流行趋势进行预测。设计师在此基础上结合流行色、流行趋势等进行再设计，节省了大量的时间成本，目标准确度和市场投放的成功率也大大提高。

麦肯锡认为，大数据是一组数据。这些数据非常庞大，在采集、存储、管理和分析方面远远超出了传统数据库软件工具的能力。创新和生产力表明，医疗、零售、公共领域、生产和个人位置数据是当前五大主要数据流，大数据不仅是简单的数据收集，还是一种新的思维方式。目前，大数据的颠覆性和创新性作用体现在许多学科和社会产业中。

大数据在设计领域的应用，具有很重要的价值。例如，现代景观规划设计借助大数据，可以很容易地解决传统设计中遇到的一些问题，如克服载货量、旧物管理混乱等。保持土地和景观设计的关键是获得游客的喜好、旅游路线、兴趣点，利用大数据来分析土地利用强度等信息，并结合大数据对游客的日常行为进行定量分析，可以得到更合适的评价结果，为景观资源管理及利用的转型和现代化战略提供有力支撑，大数据技术的运用为建筑业的发展带来了新的活力。科学技术的不断发展不仅提高了大规模数据技术的实际效果，同时也为大数据在建筑设计领域的应用创造了条件，因此，在大数据背景下审视建筑变化是促进建筑设计行业发展的重要举措。图6-1所示为BIM场景化应用。

图6-1 BIM场景化应用

设计是一个动态的过程,大数据在设计过程中还能提供一系列设计施工方面的模拟与指导,使设计与施工紧密结合。例如,在建筑设计的施工工程中,大数据能将施工期间所得的实际项目数据,包括实际测量尺寸、设计阶段、过程等与项目链接,再利用大数据技术对这些数据进行深入的分析和模拟。这种技术可以根据项目的进展对整个设计过程进行数字模拟,确保下一阶段设计方案更加可行,为整个设计过程提供数据指导,同时根据环境等非受控因素,结合当地气象局收集的数据,模拟施工过程中不同阶段可能发生的变形和损失,提前做好预防工作。

如果从建筑的内容来分析建筑设计,首先要考虑的是建筑美的内容和资料的多样性。在中国传统建筑中,建筑美应该从两个方面来认识和审视。首先是情感感知,基于这种情感的感知是对一个物体的主观情感表达。其次是数据分析,不同的建筑在不同的地域环境中表现出不同的内容和方式,在不同的建筑设计环境中结合政治和文化的内容进行数据分析,数据分析的审美效果是现代科学技术的进步和在线数据的支持共同作用的结果。这两种美感的结合一方面是主观的,另一方面是客观的,客观方面难度更大。建筑的客观美直接指向人,不同层次的教育和观念所接受的审美是不同的。这种客观美可能部分与大数据的支持有关,但本质上仍是一种研究。图 6-2 所示为重庆仙桃大数据谷。

图 6-2　重庆仙桃大数据谷

随着建筑设计内容与大数据技术的有效结合，越来越多的设计内容在建筑行业中逐渐增加了其实用价值。其中，包括建筑业的节能设计、绿色建筑群的基本设计、材料需求的组织和建筑设计比例的分析。随着中国城市化进程的加快，越来越多的人来到发展中的城市，人口增长率与城市发展率不成正比，复杂的建筑工程已成为城市建设的主要需求。高效利用大数据技术不仅可以在很大程度上解决建筑上的弱点，而且可以从根本上提高中国城市建设进程的整体性能（图6-3）。

图6-3　大数据在建筑工程的应用（一）

例如，在中国不同的城市，经度和纬度不同，接受的太阳和辐射水平也不同。在这种差异中，建筑设计必须考虑许多环境因素，而传统的建筑设计往往忽略气候因素，只考虑地理因素，将不受控制的气候因素视为事故，导致后期的维护工作困难性增大。这样的建筑工程不仅缺乏科学知识，而且在很大程度上增加了建筑维护的支出，有效利用大数据技术不仅可以提高这一环节的工程内容，而且可以为建筑设计提供多方面的保障，如建筑物对湿度的反应、楼层变化和通风问题。这是大数据技术可以做到，但在传统架构中很难考虑的因素（图6-4）。

在最初的规划阶段，建筑和材料的关系常常被忽视。这个问题不仅在很大程度上造成建筑工程的额外支出，而且增加了后期施工的难度，有效利用大数据技术不仅可以快速解决材料问题，而且可以最大限度地选择有效的材料关系，降低建筑设计成本。

图 6-4　大数据在建筑工程的应用（二）

　　建筑设计的发展与人的发展和人文知识的发展息息相关。在大规模数据技术的支持和运用下，越来越多的项目工作者在不断研究人类发展特点的过程中，创建新的大型数据库，结合人文知识，创建完整的数据分析体系，这不仅可以高效地完成建筑工程，同时也为未来的建筑设计行业提供了强有力的保障。对于个性化的建筑项目需求，大数据技术可以根据当地居民的收入和人均消费制订建设支出计划。在人口流动和文化选择方面，大数据技术可以支持建筑项目实现个性化需求，这是大数据技术在不断实践和发展过程中的累积作用。在公共建筑设计中，消费趋势和选择倾向成为数据分析的主要内容。客观分析大数据技术可以为建筑设计提供最直观的指导。这样，传统建筑设计技术与大数据技术的结合，可以从根本上提高建筑设计的价值。随着工业化时代的发展，越来越多的建筑新技术得到普及，大数据技术的支持，让每个城市的每个施工队和项目组都能一次性选择最佳的设计和实施方案，大大提高了效率，节约了成本。图 6-5 所示为大数据可视化虚幻引擎制作。

　　建筑设计中还包含了住宅设计，住宅设计数据分析是指从大量不同结构的住宅设计数据中，综合考虑不同评价因素的质量，提取隐含但潜在有用的信息和知识的研究，实现住宅建筑设计系统的优化求解，最终指导住宅建筑设计过程（图 6-6）。

　　具体地说，住宅设计数据分析的基础是住宅建筑资料分析。从设计条件入手，将住宅设计的关键数据从数据库中分离出来，按照设计人的既定目标，对大量住宅数据进行分离、整理、转换和分析，获得隐藏的、未知的、有用的联系和信息，或验证已知的经验，将它转化为住宅建筑项目管理的有效策略，并为住宅设计决策提供依据。住宅建筑资料分析的理论和方法是对现有设计方法的温和补充，是对住宅建筑设计理论和方法的积极补充（图 6-7）。

图 6-5 大数据可视化虚幻引擎制作

图 6-6 住宅设计数据分析

图 6-7　住宅建筑资料分析

在建筑装饰设计中，大数据的使用效果也非常显著，因此大数据的管理具有非常重要的实用价值。

通过对装饰建筑大数据的分析，其内容主要包括两个方面：

（1）内部数据，即建筑装饰企业自有数据，包括客户、产品、销售、库存等数据。

（2）外部数据，即企业外部信息，包括产品和服务评价。

根据现阶段进行的分析，内部数据与外部数据的联合运行对企业的运行和发展产生了重大影响，因此引起对内部数据与外部数据的重视。

装饰建筑设计中大数据的主要特征表现在三个方面：

（1）大数据是装饰建筑设计实践与信息技术集成应用的基石。建筑装饰工程可以在大数据的基础上实现现代信息技术的应用。这样，项目的科学性和合理性将更加显著。

（2）大数据对装饰建筑设计的可持续发展起到积极的作用，建筑设计的发展不仅要加强对内部数据的分析和综合，还要分析和突出外部信息。利用大数据可以准确评估公司内部问题和外部情况，这对于装饰建筑设计的具体发展具有重要意义。

（3）大数据对提高装饰建筑设计的竞争力起到了积极的作用，通过大数据可以分析市场的流行趋势，受益于客户的喜好，总之，在现代发展的一个新的建筑装饰工程中，利用大数据的价值是非常重要的。实际上不单单是建筑设计行业，每个行业都需要这样的技术设施。

第二节　物联网与艺术设计

物联网是在传统互联网和电信网的基础上，通过各种信息传感器、射频识别技术、全球定位系统、红外感应器、激光扫描器等各种装置与技术，实时采集任何需要监控、连接互动的物体或过程，采集其声、光、热、电、力学、化学、生物、位置等各种需要的信息，通过各种可能的网络接入，实现物与物、物与人的广泛连接，实现对物品和过程的智能化感知、识别和管理。换句话说，就是能让所有独立的个体，有生命的或无生命的物理对象，通过一定的载体形成一个能够互相联系的网络。

物联网利用全球动态网络，以现代大数据人工智能等先进技术，将对象内部信息连接起来，用户可以用简单的方式与对象"交流"，创造一个智能通信网络。物联网对象可以与相互兼容的应用程序、其他智能终端和传感器进行通信，然后集成、过滤和处理数据以创建大数据，把它们上传到中央处理网络，由用户管理。物联网是新时代信息技术带来的生活方式的改变，这是继计算机和互联网变革之后的第三次革命。工程师们认为这是未来的主要趋势，物联网上的环境感知、计算能力分配等集成技术打破了传统的信息技术解决方案，实现了人与人之间随时随地的智能连接。通过对大数据的分析，相关部门可以快速了解所需的管理信息，构建对现代交通部门、安全部门、环保物流等领域产生深远影响的智能管理部门（图6-8）。

物联网的概念最早出现在1993年的《前进之路》一书中，本书详细介绍了未来可能出现的计算浪潮以及物联网的广泛应用。麻省理工学院组织最先进的科学家建立了一个全自动计算中心（Auto-ID），探索并提出了"物体可以通过计算机网络连接"的概念，阐述了物联网事物的基本技术基础。经过详细讨论，会议提出"远程检测网络是新世界人类发展的方向"，并指出无处不在的移动技术是新时代的大势所趋，随着射频传输、传感器、纳米机器和智能内置设备的逐步发展，物联网开始成熟并应用于产品中，改变了人类的生活方式（图6-9）。

第六章 现代艺术设计的创新与发展

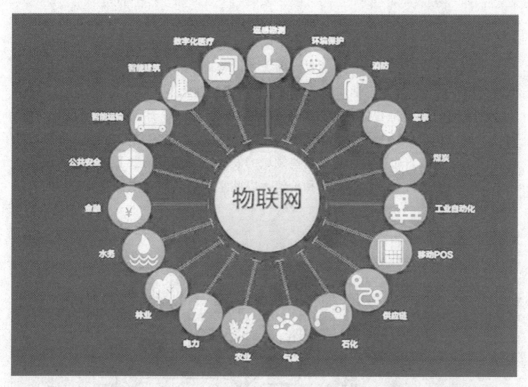

图 6-8 物联网

图 6-9 物联网的应用（一）

在物联网技术飞速发展的背景下，设计的对象发生了变化，相对于传统的产品与人之间的信息传递，物联网技术上的设计对象具有连接物与物、人与物、人与人的特点。它改变了传统的信息沟通方式，强调人、产品和环境之间的信息协调与交流，这与设计生态学强调问题的系统解决的理念不谋而合。

物联网的特点是智能化程度高、数字化程度高、易于实现远程应用。物联网技术的应用领域主要包括智能设备、智能使用、智能家居、智慧城市等智能化、信息化领域。通过设计刺激这些领域的发展，创造多场景下物联网的设计生态系统，赋予项目全方位的意义和价值，以此来吸引人们对项目发展趋势的关注（图6-10）。

图6-10　物联网的应用（二）

小米在智能物联网产品领域颇有天赋。小米物联网的生态系统特征是基于快速迭代、大数据提取的决策和互联网的发展，专注于小而清晰的价值点，用一个自由的策略和一个社交网络来促进用户参与设计。小米倡导创新设计驱动，以互联网设计"物联网+"为中心，利用时代的契机，已经推广到智能设备的多个领域，包括小米电视、智能家居、空气净化器等多个产品，可以说，随着5G小米时代的到来，带动了互联网设计产品的完善，它仍然具有良好的发展前景（图6-11）。

随着物联网技术的发展，设计对象呈现出不同的特点。物联网技术出现后，智能设备向网络化、信息化、智能化方向发展，过去传统的设计对象是指各种产品，物联网为产品提供了更大的收集信息、处理数据和与信息交互的机会，设计

对象不仅限于产品本身，还包括产品之间的交互，这是物联网发展给设计生态带来的设计对象多样性的特点。

图 6-11　小米智能互联网

　　物联网的发展也丰富了设计的手段和方法。传统的设计研究方法都基于人的主观感受和一定的数据样本，如调查法和用户提问法，这些方法或多或少都是随机的。在编码程序下获得的研究数据可以更详细地解释比传统设计测试方法更可靠的产品细节。

　　物联网的技术特点是对象之间的智能化和拟人化，借助强大的物联网和通信技术，在物、人、物之间建立智能连接，实现信息的识别、决策和处理，使人文艺术作品成为"活的"艺术作品。作品可以与人互动交流，将作品的内容"传递"和"直播"。物联网等技术，越来越多地被用来保护和传承传统文化，智慧博物馆（图 6-12）将物联网技术用于多媒体博物馆对传统文化内容的感知学习，系统可以根据性别和年龄分布的不同互动学习内容。该系统收集学习者的行为数据并进行统计分析，如分析区分性别学习的好处、分析学习年龄的好处、分析增加学习时间的好处等。该系统将观众的行为信息直观地呈现出来，使博物馆具有智能判断和互动反应的功能，物联网等信息技术是传播方式的一场革命，消除了文化障碍。数字与虚拟博物馆的实践与探索，使传统的文化传播方式发生了飞跃式的发展，事物的拟人化深刻地改变了文化展品之间不可分割的关系，建立了不相

199

关的文化展品与人的全新关系，从而为文化、空间、人的功能创造了广阔的形象空间。

图 6-12　智慧博物馆

近年来，物联网在创造人性和艺术方面发挥了重要的先锋作用。通过物联网的智能化，可以实现物体之间的主动智能交互，如相互感知、物体分析、自主决策等，增加文化之间的智能交互。随着物联网的使用，人道主义和艺术领域的事物、艺术创作和文化保护等作品的拟人化程度、情感化和互动性与互动编辑，作为媒介变得越来越常见。元素之间以及作品与人之间的互动实验关系发生了新的变化，并不断更新。如图 6-13 所示，这组装置艺术由很多球形构成，观赏者一旦触碰球体，就会发光而产生颜色的变化，人们可以通过灯光的距离感受人与人之间的距离，体会奇特的空间感受。如图 6-14 所示，墙壁上的图形随着人体姿势的变化而产生变化，参观者可以按照自身喜好与装饰图形之间发生互动。这些利用物联网、互联网、大数据等技术以及社区理念，模仿装置艺术作品的互动，实际上为人与城市的和谐对话创造了一个有效的交流平台。人们可以用新的视角看待城市，构建一个自然、愉悦、和谐的城市情感空间。

英国艺术家比尔·方塔纳创作了一座和声桥。2006 年，他利用无线互联网技术，在伦敦千禧桥（图 6-15）周围放置了许多无线传感器节点，用来采集和传输人行走或风通过传感器引起的桥梁振动。这个系统将桥梁发出的各种振动转化为声音和音乐。物联网将物与物、物与人连接起来，形成了一个巨大的网络，改变了人与物质世界的关系。这种变化延伸到人文与艺术的创新，主要体现在运用科技、艺术与文化的跨维度整合，探索人与科技、文化、艺术、自然的智能生态互动。

第六章 现代艺术设计的创新与发展

彩图 6-13

图 6-13 球体装置艺术

图 6-14 互动装饰图形

201

图 6-15　伦敦千禧桥

　　物联网的出现，延伸了人与人、人与物、物与物之间单一的互动关系。这种转变影响着人类社会价值观的变化，与传统文化生存空间的拓展和传统文化创新发展的新动力相联系，大多数博物馆都有拥抱数字化的理念，通过网站和移动网络对文物标本进行数字化采集和收藏，与实体网站共享资源，但在静态观众数字化展示的情况下，更容易在博物馆场景中进行互动体验和情感交流。由于物联网的广泛应用，博物馆的物联网在文物与文物、文物与人之间建立了人身服务关系，为文化装备了"智慧生活"，与公众建立了情感交流。物联网不仅可以观察文化，还可以通过聆听、触摸、思考、分享来理解文化，物联网文物的智能化展品给观众带来了一种高级的文化愉悦，把文化与人、世界联系起来，形成"人—文化—场所—世界"链条的多维结构（图6-16、图6-17）。

　　在故宫博物院广泛的数字化、交互式装置中，运用了物联网概念和交互式技术界面，采用视频还原的方式重现了《韩熙载夜宴图》中的场景，使观众的视觉、听觉、触觉等感官以互动式的方式参与其中，引导参观者学习《韩熙载夜宴图》中有关当时历史人物、社会风貌等知识（图6-18）。

　　总之，在物联网技术的支持下，不同媒体构建了复杂的网络传播结构。每一种媒介都以自我为中心进行信息传播，创造出不同的传播秩序和因果关系，从而影响人们的思维方式。首先，不同媒介形态的视觉传达设计将根据媒介的特点，

第六章 现代艺术设计的创新与发展

图 6-16 文物数字化及智慧博物馆（一）

图 6-17 文物数字化及智慧博物馆（二）

图 6-18　数字交互式《韩熙载夜宴图》

引导一个创新的思维工程。虽然目标相似,但设计过程不同。其次,考虑到媒体整合涉及多个媒体的联合使用,在创建单一媒体时,必须同时考虑其他媒体,说明媒体项目的重要性。最后,媒介是相互联系的,这就要求设计师要有相似的思维,设计一种媒介之间的互联模式。

第三节　纳米微胶囊技术与艺术设计品新材料的加工与运用

微胶囊技术是将微量物质包裹在聚合物薄膜中的技术,是一种储存固体、液体的微型包装技术。而纳米胶囊就是纳米尺度(十亿分之一米)的胶囊。通俗点说,所谓胶囊,就是一个承载物,所承载的物体无法直接与各种材料稳定地融合,而通过微胶囊技术这一媒介附着于材料之上,赋予材料承载体所具有的新功能。它的制备技术始于20世纪50年代,20世纪70年代中期发展迅速,微胶囊可以保护重要物质免受环境污染,保护味道、颜色和气味,改变材料的重量、体积、状态或表面性质。如今,微胶囊技术已成为材料、化学、化工、生物、医药等多个领域的研究中心,广泛应用于生物医学、食品、农药、化妆品、金属切削

等领域以及涂料、油墨、添加剂等领域，已被列为 21 世纪重点研发技术之一。图 6-19 所示为纳米微胶囊显微镜图。

图 6-19　纳米微胶囊显微镜图

在设计领域，微胶囊技术主要应用于设计材料的功能提升，例如将具有防腐蚀和具有自我修复功能的物质包裹于微胶囊，喷涂于建筑材料之上，自修复技术通过模仿生物组织在受到伤害时，受损部位能够自动分泌愈合物质这一特性，当微胶囊涂层发生破损，修复剂便会自动发挥其功效，使建筑材料的色彩具有更高的饱和度并不易褪色，这样建筑设计师在设计时有了更多的选择，受到材质的束缚越少，设计所能发挥的空间也越大，并且，材料的性质本身也能引导设计师做出更加丰富多彩的设计。

含有微生物胶囊的纤维、纱线和织物等医用纺织品，能够防止细菌和真菌感染。当纺织品与皮肤接触时，它能以可控的方式释放抗生素，含有抗生素微胶囊的外科缝合线可在手术切口周围以受控方式释放抗生素，在充满蚊子的热带气候中穿的衣服必须接受永久性的抗虫处理，驱虫剂的微胶囊化可以提供长期的控制释放效果。美国卡罗尔罗耶生物研究所测试了用茶树油制成的 SPT 微胶囊处理的纺织材料的性能，并指出天然酯类植物油是一种高效的蚊虫神经毒剂，释放植物油微胶囊，可使试验箱中每分钟叮咬次数由 50 次明显减少到 0 次。如开发的羊毛、蚕丝等防虫微胶囊，能长期提供防虫害功能。传统使用的阻燃剂会溶于水而失去耐久性，而微胶囊化可以保护活性阻燃剂免受染整的影响，增加阻燃剂的耐久性，使受阻燃剂影响的材料通过水洗试验。另外，通过选择合适的聚合物涂层，可以提高阻燃微胶囊对织物的黏附力，使阻燃织物经得起活性漂白洗涤剂反复洗涤的考验，通过对微胶囊上的涂层聚合物进行仔细的测试，它不仅可以作为一种保护涂层，同时也大大提高了牵引力，有助于碳成分的整理（图 6-20）。

图 6-20 涂层聚合物

目前，正在制定能够有效防止含有有毒有害物质的化学制剂因事故而泄漏的方法，全球恐怖袭击的增加和士兵免受化学袭击的保护促进了这一领域的研究和发展。当然，功能性面料有很高的附加值，但其耐久性和使用前存放时间的延长非常重要，在大多数情况下，这些衣服一次使用后就被丢弃。因此，最高性能标准只需保证接触一次剧毒化学品具有防护功能，微清洗胶囊无疑是多功能化学防护服不可或缺的一部分，它可以与其他低表面整理剂一起使用，以防止化学剂对衣物的阻尼和渗透，避免与皮肤接触。一些极其有效和耐用的抗菌剂已投放市场，并越来越多地应用于纺织品、服装和鞋类，因为世界各地消费者已经意识到它们的巨大吸引力。美国 NEXTEC 公司的 epic 工艺用一种独特的聚合物覆盖微胶囊的表皮，这种织物不仅保持透气性，而且具有一定的阻水性和独特的手感，如果将这种方法应用到涂层织物上，将具有所有易于护理的特性。表面纳米涂层的服装和鞋类可用于生产高效抗菌产品，有效杀灭产生异味的细菌，Purista 纳米涂层通过强静电拉力和氢键结合与纤维表面结合，穿透细菌细胞壁，杀灭纤维材料汗液中残留的细菌，可以使衣物保持长久的新鲜。在美国，它现在被广泛应用于平价服装、西装套装、运动服和床单。在聚合物等离子体处理过程中，还可以在织物、服装或鞋上制备纳米涂层。等离子体聚合物处理可用于超疏水、抗静电、防虫、芳香和防火整理。目前，在美国，一种由凯夫拉防弹背心制成的防护性防弹衣正在测试中。Kelvar 材料浸渍有由硅颗粒（平均直径为 450 nm）组成的冷凝液，在正常情况下，胶体不会引起增稠，然而，在高速子弹打击的情况下，粒子聚集并相互挤压，从而使高强度的陶瓷材料发生反应，起到保护人体的作用。智

能涂层研究的另一个领域是织物上的纳米涂层。它在消耗或摩擦后会被划伤或磨损,但由于其特殊的物理化学性质,可以自我修复,从而保持其表面原有的形态,超耐水、抗摩擦的纳米涂层用于鞋的表面将会产生非常神奇的效果,如果穿过的鞋可以自我清洁和自我修复,再加上永久的抗菌性能,它可以为运动鞋和普通鞋提供无与伦比的性能,使擦鞋成为过去。图 6-21 所示为纳米防水运动鞋。

图 6-21 纳米防水运动鞋

纳米技术的发展已经不仅仅限于从喷涂的角度附于材料之上,甚至能和面料的纤维直接结合,再由纤维织成纱线,最后制成面料,这样制成的面料比带有涂层的面料更柔软,与一般面料质感相差无几,纺织品的色泽、纹理也更加灵活,也可以用来制作针织品或弹性面料,应用范围更加广阔。

第四节　人工神经网络在设计中的预测作用

人工神经网络可以模仿动物神经网络的行为特征，以达到处理信息的目的。这里的动物神经网络主要是指人脑的神经网络，也就是说研究人脑神经元的网络结构的工作方法，模拟人脑的智能活动。它不同于以往的工程优化算法，这种优化算法和数字算法模型主要用于信息的扩散存储，虽然神经网络算法有很多优点，可以帮助机械产品在完成设计和生产后满足社会和人们的需求，但它比较复杂，在其相应的处理系统中需要许多信息节点来帮助传递信息和开发命令（图6-22）。

图6-22　人工神经网络

简单地说，以前的计算机网络体系只能反映出工程师所输入的内容，而人工神经网络具有学习的功能，能够像人脑一样对知识进行学习、分析、总结、应用，并以这些知识为基础创造新的知识，它所能输出的内容超越了输入者输入的范围，也就是所谓的人工智能。虽然现今的人工神经网络还没有达到人类大脑的精度，在很多方面无法代替人类的智能，但它学习和分析的速度远远超过一个人学习知识的速度，其分析预测的结果也能达到一定的精准度。

当采用人工神经网络时,不难发现系统具有很强的自主学习能力和在设计阶段对系统进行初步设计所产生的自主适应性。在不同的情况下选择不同的信息,然后创建数据处理操作的网络模型,以便在不同的情况下响应执行不同的处理(图 6-23)。目前,我国人工网络系统的应用有三个主要特点,它们都在不断完善,为社会的进步和发展做出了贡献。

图 6-23　数据处理的网络模型

(1)在大多数情况下,人工神经网络是非线性的,这也是人工神经网络在构建过程中最重要的特征,与其他算法和系统不同的是,在不同的情况下,评价神经网络对环境和事物连接的能力也不同。如果一个神经网络在激活状态下表现出更多的功能,在抑制状态下表现出更少的功能,这种关系在数学研究中称为非线性关系,根据不同的情况选择不同的控制方案也是人工神经网络最重要的特征和优点之一。

(2)神经网络的人工系统没有局限性,在构建每个神经网络的人工系统时,由于其各自神经元传递信息的效果不同,相应的传递媒介也不同。作为神经网络人工系统中信息交换最重要的因素,平均神经元的传输促进了人工神经网络的无约束,使控制和限制信息的传输更加困难,从而提高了信息传输的准确性和速度。

(3)神经网络的人工系统具有很高的质量,其主要特点是利用神经网络的人工系统完成机械优化时,机械产品具有自我学习和适应的能力,这两种可能性在机械产品中得到充分的体现。但是,随着网络结构的不断变化和科学技术的飞速

发展，稳定性的变化在当今社会的变化中也不尽相同，因此可以说，人工神经网络的工作和学习能力会随着科学的发展而逐渐增强，这是一种系统的自我学习和自我发展的状态。人工神经网络的出现有助于我国国民经济的持续发展，对我国工业的发展做出积极的贡献，这种技术的不断完善也可以促进社会和艺术产品的创新，帮助人们在未来更好地生活和工作，使人们从劳动力中解放出来，促进社会和谐发展。

在设计过程中，无论是工艺要求的加工还是线性环节的施工，都必须对人工神经网络系统进行最基本的优化要求。例如，在服装设计的整体规划中，利用神经网络技术可以对不同的面料的材质进行分析，对织物的纱线性能进行预测，并对织物的瑕疵点等诸多问题进行优化、解决，证明其实用性，实验证明，精度为98%，时间为28 ms，大大减少了设计成本和时间。

第五节　虚拟现实在艺术设计中的应用

前面提到的物联网和人工神经网络都和虚拟现实技术密不可分，虚拟现实技术（Virtual Reality，VR）又称灵境技术，是用计算机虚拟环境给人带来沉浸感的环境体验。在建筑等空间艺术设计中尤其得到广泛的应用。

虚拟现实作为一种基础技术，是一种与虚拟计算机仿真交互的新方式。利用虚拟现实技术可以有效地降低装饰建筑设计的成本，缩短装饰建筑设计的时间周期，为人们提供高效的视觉体验，提高装饰建筑设计的效率和质量（图6-24）。

图6-24　VR在装饰建筑中的应用

例如，现代装饰建筑的关键是按功能要求划分空间，在图 6-25 中，基于虚拟现实的客厅装饰设计效果，客厅的功能得到全面的体现。作为一种多功能的室内空间，空间的装饰元素可以利用虚拟现实技术进行合理配置，同时通过调节室内光线，在空间内创造出不同的光影效果。在装饰设计的视觉体验中，通过沙发材料、茶几等装饰元素来反映虚拟现实所实现的设计结构，从而加强虚拟现实在现代装饰建筑中的沉浸感。

图 6-25 虚拟现实的客厅装饰设计效果（一）

虚拟现实技术的基础是高视觉场景的快速构建。与传统二维平面设计的效果相比，基于虚拟现实的现代建筑设计能为人类创造出深刻的效果，顶部的装饰叶片是虚拟仿真的结果。通过在模型库中唤起不同的装饰元素，比较装饰效果，选择完美的装饰图案；在光影的空间效果上，根据窗户的具体面积和位置，模拟不同条件下光影的影响，以确保装饰的最终完成效果（图 6-26）。

图 6-26 虚拟现实的客厅装饰设计效果（二）

图 6-27 所示公寓项目的设计效果是基于虚拟现实的,色彩、装饰元素和空间是影响装饰设计的三个主要因素。因此,在装饰设计中要根据现状选择合适的设计方案,虚拟现实技术能有效地满足这一要求,在编辑虚拟现实软件时,左墙接受色彩对比的处理,右玻璃架的构造可以区分其视觉层次感,通过虚拟现实的展示效果带给人不同的视觉体验。

彩图 6-27

图 6-27 公寓项目的设计效果

随着社会的进步和发展,市民对公共环境空间设计的要求越来越严格,如城市规划设计,传统的城市规划设计过程是手工设计和绘图。手绘图纸虽然可以满足设计要求,但投入了大量的人力和时间,为了提高绘图的效率和准确性,人们

开始研究新的方法，虚拟现实技术的出现解决了这些问题，虚拟现实技术是利用计算机软件和设备组成的一个平台，为用户创造一个非常真实的虚拟场景设计。在这种情况下，用户可以使用自己的听觉、视觉甚至触觉来感受。同时，这种感官刺激也能给用户最好的体验（图6-28）。

图6-28　VR在公共环境空间的应用

将虚拟现实技术应用于现代环境艺术项目，不仅可以提高整体设计水平和客户体验，而且可以节省大量的项目成本。其能有效避免建筑和艺术总体规划中的各种问题（如体育场馆建设中人力、物力的准确估算），使项目设计人员对整个工程结构有系统、全面的了解，有效防止因施工材料或施工预算不足造成的损失。

在传统的环境艺术设计模式中，由于资金、场地等外部因素的限制和局限，设计师的灵感和创造力在实践中无法得到充分的验证，虚拟现实技术可以有效地帮助设计者解决这一问题。借助虚拟现实技术，设计师可以方便快捷地完成环境场景的模拟，有效地捕捉相应环境场景的具体特征，有效地进行相关工程施工的模拟，因此，设计师可以完成相关的设计项目，而不必在一个真实的地方，有助于节省成本。图6-29所示为虚拟现实家居体验。

在传统的设计模式中，设计师往往要在现场进行实地调研，根据调研结果制定设计方案并进行设计实践，虽然这样可以最好地保证环境艺术项目的真实性和艺术性，但也存在很大的风险。利用虚拟现实技术可以有效地解决这一风险，因为虚拟现实技术可以模拟和还原目标环境的场景。在模拟环境中，设计师可以获得与真实环境相同的信息和设计效果，有效地增强了设计实践的安全性，有助于促进生态设计的可持续发展。

图 6-29　虚拟现实家居体验

第六节　零污染的可循环设计理念

产品从设计生产到交易使用，可能产生的污染和破坏包括很多方面，如加工过程中材料的过度使用，产生大量难以回收利用的废弃物，生产中大量的能源消耗，过度的包装，垃圾的排放，人们的不正当使用造成使用寿命的降低，消费者的喜好的改变而造成的浪费等。

现今的可循环设计理念主要着落在"可回收性"这一点上，设计材料的不可回收性，造成了大量的污染，如普通聚酯产品（纺织品中的聚酯纤维）的废物储存期可能超过 200 年，并且随着时间的推移很难降解。"可回收性"表达了人们的长期诉求，并讨论了具体措施。当然，设计"回收"的难度不小，这对设计师提出了许多挑战。考虑到产品是否最终包含在材料库中，是否可以完全回收，设计师必须在产品的生命结束时处理这个问题，以创造一个真正的可回收产品（图 6-30、图 6-31）。

图 6-30　可循环设计理念（一）

图 6-31　可循环设计理念（二）

可回收、可循环可以表现在两个方面：一方面是同一个产品重复利用，再一次投放市场，这需要设计师对产品的设计既能做到外形经典美观，又能做到材质经久耐用；另一方面是低碳环保的生产过程和可降解回收后再生产加工利用。

二次使用的可能性，就成为二手产品再次进入市场进行交易的可能性，也就是产品使用期限的延长。二次使用是指产品所有权的延长，而不是转移到另一种产品上，它对环境有明显的好处。扩展的使用策略可能包括维护和保养过程，以尽可能长时间地保持产品的效用价值。生产商可以尽可能地避免环境影响，包括产品生命周期的每个阶段的影响，如材料、能源、电能和环境、排放和浪费。然而，很难改变消费者的习惯，因此，对二次使用的推广是一个长期的社会性的问题，既需要消费者观念上的改变，又需要各种服务部门，如清洁、消毒、售后等各部门的整体配合。对生产者来说，由于产品交易减少和售后服务的增加而造成的潜在销售损失往往也会造成经济损失和商业市场推广的困难，这些问题都需要逐步地解决。

在二手市场以另一种方式重新定位产品，慈善和商业也发挥了作用，它们可能会通过二手网上交易市场进行交易，如58同城和闲鱼（图6-32）。这些产品的再次运行期可能达到类似新产品的寿命，但可能会减少新产品生产所造成的环境影响。除运输成本（燃油消耗、尾气排放）以及客户之间可能的洗涤（水和洗

洁精）之外，再分配可以避免环境影响，包括材料加工和产品生产的影响（材料、能源、排放、废物），再加上填埋场的影响（废气排放、泄漏、视觉影响），如果消费者想要接受这种再分配方法，就必须考虑需求和经济性，包括创造新的商机、收集和翻新服务，当这些产品太旧而无法再次销售时，它们只能成为废物，那这些废物是否能够降解或通过加工处理作为原材料再次进入生产环节就成了可循环的另一个环节的问题——低碳绿色环保设计。

图 6-32　闲鱼

要进一步提高低碳效率，符合回收利用的环保标准，要做到以下几点：

（1）在产品生命周期的各个过程中，除履行时效性、流动性和美观性的功能外，还应以"3R"（资源的减量化、再利用和再生）为原则进行设计。环保设计模式是一种低碳循环展示系统，旨在实现资源的循环利用和高效利用，减少环境污染，依靠其短期性和相对性，逐步降低资源消耗和碳排放。产品的可循环设计是产品设计理念自我完善的必然选择，设计理念在不断变化和自我完善，低碳环保和循环利用的理念成为设计师首先要考虑的问题。

（2）选材应易降解和回收，选择低冲击材料，减少材料的使用，减少对木材

等自然资源的损耗，过度利用木材资源也会导致森林资源的枯竭和环境的恶化，上面有油漆或铁钉的废木料难以回收利用，只能被低水平燃烧破坏，造成温室气体的大量排放，甚至有毒有害气体的大量排放，不利于低碳环保经济的发展。简化材料的使用，同时努力减少同一生产流程上材料的总使用量，尽量不要使用技术性有害物质。

（3）从产业层面上进行展示设计。低碳循环体系的建立主要包括五个方面：低碳选材、低碳生产环节、低碳物流体系、低碳使用流程和低碳回收阶段。低碳生产，注重生产方式的转变和生产过程的持续管理。开发新技术和新工艺，提高生产工艺的科技含量，可以大大节省材料的使用。提高能源和材料效率，最大限度地提高生产工艺，简化生产阶段，最大限度地开发和利用资源。

（4）将物流业纳入示范产业体系。利用物流的便捷性进行回收，运输过程也尽可能减少污染，建立一个完全高效的闭环系统，它包括低碳包装、低碳储存和运输。低碳包装一方面强调环保，包装材料的简化和合理化；另一方面，应尽可能减少包装的尺寸、结构和重量。另外，在使用后对包装的应用进行开发，使其在初次使用结束后可用于其他用途，避免了随意包装，减少了废物处理环节，实现循环利用目标。低碳储存和运输的核心是通过设计道路和展示工具来减少储存和运输过程，以节省空间。例如，产品应尽可能采用易于折叠、存储或调整的结构设计。

综上所述，实施示范设计的两个主要方面是低碳经济发展下的可回收利用。发展低碳经济和产业级示范设计循环利用是低碳经济和资源循环利用的重点，它与设计产业、管理产业等联系在一起，从以前广泛的经济发展范例转变为集约的低碳经济发展。

以环境设计学科为例，现代园林设计是一种重要的园林类型，是实现自然资源与文化资源有机结合的重要途径，在"绿色+"的理念下，地域建筑将更多地考虑"绿色"与"环境"元素的融合，以创造人性化的生态园林体系。要加强环境生态保护等设计原则的贯彻落实，确保景观设计的生态应用。图6-33所示为世界最环保大厦。

环境与环境保护是舆论发展的主题。建设生态景观，一是最大限度地保护基本自然资源，实现其绿化效益；二是从环境角度，减少对环境条件的影响；三是充分利用节能环保材料，改善高景观的环境特征。环保实践必须从自然环境入手，尊重自然，尊重生态环境，强调人与自然的共同政策，提高生态要求，在以人为本的设计要求下，土地建筑的设计应充分体现以人为本的原则，这将是践行绿色环保理念的重要基础。一方面，从文化元素、地域风情等要素出发，提供全面的人道主义护理，满足现代人的生活需要；另一方面，人类感知的原则是追求

更高层次的绿色环保，通过建设绿色生态园林体系，提高园林的环保性能，把人作为整个土地建筑体系的核心。人性化设计贯穿地域建筑的全过程，在人与自然的共同和谐政策中提高人性化设计的有效性（图6-34）。

图6-33　世界最环保大厦

图6-34　人性化设计

新制度和历史是地方建筑设计的两个方面，也是地方历史建设和现代化建设的内在要求，跨越历史因素将有效地体现在现代化的地域凝聚力中，如凤凰古城和丽江古城现在已经完全融为一体了，它的历史也满足了现代人对历史文化地域

要素的需求。因此现代化的趋势是随着时代的发展而发展的，时间和历史原则的实践一直是现代建筑设计的主要推动力，应当有效地加以实施（图6-35）。

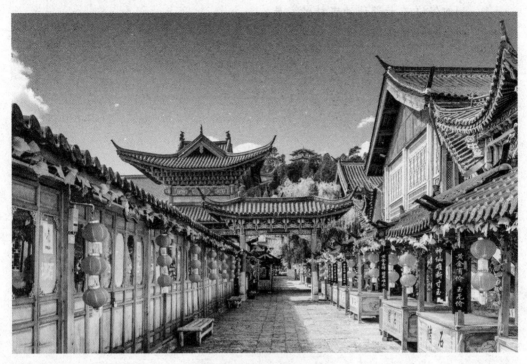

图6-35　地方历史建筑

再以服装设计学科为例，传统服装的生产过程也产生了大量的污染，如生产过程中染料等化学物品的排放，过量的服装产量造成库存的堆积，燃烧废弃服装时造成的环境污染等都对环境产生了破坏。只有提高现代服装业的发展水平，才能树立新的环保意识，同时也要改善整体经济效益的发展结构，整合具体资源和条件，要尽快调整绿色发展战略，在现有生态环境保护可接受的承载力范围内，加强社会经济发展，大多数地区正在积极治理服装加工造成的污染，并密切控制废弃物质的过度排放，这大大改善了服装行业的环境质量。多数服饰产品在监测过程中不断强化环保理念，取得了良好效果。总之提高服装设计的品质，并发展新环保服装的概念已经成为保护城市环境的重要一环。另外，通过传播服装设计的环保理念，以及服装行业和环境保护的相关知识，提高保护绿色环境的生态文明意识，也将极大地促进当前服装领域的发展。

总之，艺术设计行业要做到可持续发展，要详细完善具体的环保理念和产品实施方法，结合理论知识和相关社会实践，推动行业新产品的有效开发。绿色环保体系对于深入调查和发展设计品质，建设绿色生态文明，发展更好的城市经济，具有十分积极的作用。

课后作业

1. 如何保证艺术设计的可持续发展?
2. 列举两件高科技运用于艺术设计的实践作品。

参 考 文 献

[1] 凌继尧，等．艺术设计概论［M］．北京：北京大学出版社，2012．

[2] 陈永东，王林彤，张静．数字媒体艺术设计概论［M］．北京：中国青年出版社，2018．

[3] 尹定邦．设计学概论（修订版）［M］．长沙：湖南科技出版社，2009．

[4] 王树良，张玉花．设计概论（通用版）［M］．重庆：重庆大学出版社，2019．

[5] 韩冬楠，寇树芳．工业设计概论［M］．北京：冶金工业出版社，2016．

[6] 王受之．世界现代设计史［M］．2版．北京：中国青年出版社，2009．

[7] 丁朝虹，宋眉．设计概论［M］．沈阳：辽宁美术出版社，2011．

[8] 周锐，等．设计概论［M］．上海：上海人民美术出版社，2006．

[9] 彭泽立．设计概论［M］．3版．长沙：中南大学出版社，2013．

[10] 杨朝辉，王远远，张磊．包装设计［M］．北京：化学工业出版社，2020．

[11] ［日］原研哉．设计中的设计［M］．朱锷，译．济南：山东人民出版社，2006．

[12] 尹定邦，邵宏．设计学概论［M］．3版．北京：人民美术出版社，2013．

[13] 席跃良．艺术设计概论［M］．北京：清华大学出版社，2010．

[14] 任珊珊．视觉艺术管理概论［M］．北京：清华大学出版社，2021．

[15] 刘秉琨．人机工学与设计应用［M］．北京：化学工业出版社，2017．

[16] 李砚祖．艺术设计概论［M］．武汉：湖北美术出版社，2009．

[17] 黄雪君．设计师必学的心理学［M］．北京：化学工业出版社，2017．

[18] 杨占杰．现代艺术设计中的民间美术传承［M］．长春：吉林美术出版社，2019．

[19] 苑良宇．现代艺术设计与教育研究［M］．长春：吉林大学出版社，2018．

[20] 张妍．艺术设计与美学概论［M］．长春：吉林美术出版社，2018．

[21] 邱景源．艺术设计审美的维度［M］．广州：华南理工大学出版社，2019．

[22] 周宇．艺术设计美学研究［M］．哈尔滨：黑龙江美术出版社，2019．

[23] 唐济川，郑艳．艺术设计学导论［M］．2版．北京：中国轻工业出版社，2019．

[24] 戈洪，蒋杰．艺术与设计［M］．李婵，译．沈阳：辽宁科学技术出版社，2016．

［25］王斐然，黄贵良，王建学．艺术设计与色彩美学［M］．长春：吉林美术出版社，2010．

［26］曹云华，张红燕．艺术设计概论［M］．成都：电子科技大学出版社，2018．

［27］肖八一，余森，涂洁．艺术设计与色彩应用［M］．长春：吉林美术出版社，2017．

［28］李宜丹．艺术设计美学研究［M］．长春：吉林美术出版社，2018．

［29］张晶．艺术设计史［M］．沈阳：辽宁美术出版社，2018．

［30］袁清．艺术设计透视学［M］．南昌：江西美术出版社，2018．

［31］陈红，高英，牛保．美术理论与艺术设计［M］．长春：吉林美术出版社，2018．

［32］周梅婷．美术理论与艺术设计研究［M］．长春：吉林人民出版社，2019．

［33］李园园．新媒体与平面艺术设计［M］．长春：吉林美术出版社，2019．

［34］桑瑞芹．当代艺术设计新观点［M］．长春：吉林美术出版社，2019．

［35］李明江．艺术设计思维与创意表达［M］．长春：吉林美术出版社，2019．

［36］李轶南．艺术与设计新论［M］．南京：东南大学出版社，2017．